百變造型！
漫畫人物髮型技巧書

STUDIO HARD Deluxe 著

瑞昇文化

● 序言 ●

髮型是描繪人物時相當重要的要素。髮型可以賦予人物性格及個性，像個性開朗的男孩子搭配短髮會顯得更活潑，性格文靜的少女很適合一頭烏黑秀麗的長髮等等。最重要的是，髮型是描繪臉部時不可欠缺的部分，就算畫了感情豐富的表情，卻搭配不合適的髮型，就會讓角色的魅力大幅降低。

但是髮型沒有一定的標準，再加上變化豐富、流行變來變去，所以沒有「這樣畫才正確」的標準答案。再者，如果動作大一點，髮型很容易就變形，因此要配合場景來掌握頭髮的動態，才能畫出真實的狀態。

本書將透過600多件的示範圖例來解說惱人的頭髮畫法。第1章除了介紹畫髮型的基礎知識以外，還會以現代造型作為基礎，講解男女髮型的基本種類與構造。第

2章將髮型分成短髮、中長髮、長髮、造型四種類型，收錄現代常見的男女髮型款式。第3章用豐富多變的組合，介紹頭髮在跑步時或受風吹拂時的動態呈現。第4章綜合前面三章的敘述，解說如何突顯人物魅力的頭髮畫法。藉由一邊閱讀本書一邊臨摹範例，從時下流行髮型到呈現出動感的頭髮，完整學會描繪頭髮時需要注意的事項。

本書中提到頭髮與情感之間的關係，若想進一步了解更多詳細的情感表現，請參閱另一本姊妹作《活靈活現漫畫人物表情技巧書》，畫中使用了特殊手法來詮釋表情。希望本書能為各位愉快的創作活動提供些許助益。

STUDIO HARD DELUXE

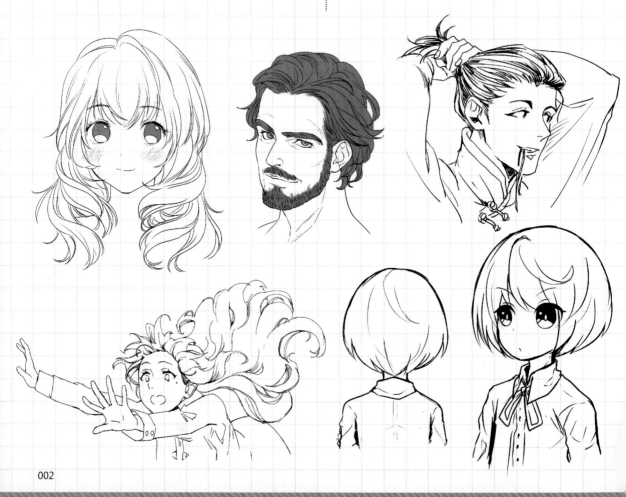

本書的使用方法 how to use this book?

●了解頭髮的畫法＆當作參考資料使用

本書是一本專門教導插畫及漫畫中的人物髮型、頭髮動態表現的技巧書。內容收錄的圖例出自18名插畫家之手，以豐富多元的畫風，繪製成具有現代風格的髮型，適合當成插畫、漫畫資料集使用。

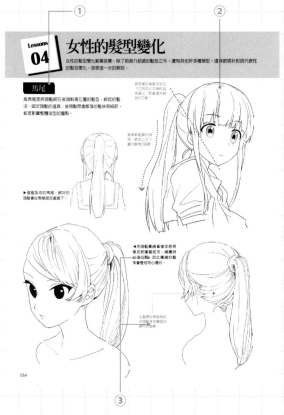

① 各頁解說項目的主題與概要。在本文中針對髮型、頭髮的動態特徵及傾向進行解說。

③ 各個插畫的解說。以示範圖例說明描繪髮型及頭髮動態時，應該注意的重點。

② 頭髮的示範圖例插畫。針對一件示範圖例，會各別從前、後、左右、別的姿勢做解說。

④ 用來顯示髮流的流向、身體動作方向、頭髮的動態方向的箭頭。

●各章摘要

第1章　頭髮的基礎知識

本章的前半段會針對髮型的種類、各種頭髮的畫法等，介紹描繪頭髮所需的基礎知識。後半段則解說現代髮型變化的種類及其結構。

第3章　頭髮的動態

頭髮隨著自己身體的動作而改變形狀、受到風和水影響的頭髮動態等，是插畫或漫畫中常見的場景。在這章節中一邊示範頭髮的動態，一邊解說頭髮的畫法。

第2章　髮型的變化

這一章將頭髮分成短髮、中長髮、長髮以及造型四大類，以型錄形式將男女的髮型收錄進來，並且針對各種髮型的畫法進行解說。

第4章　賦予角色魅力的畫法

讓角色在外觀上更好看、情感上容易理解等，在這一章為您解說能展現角色魅力的頭髮畫法。

CONTENTS

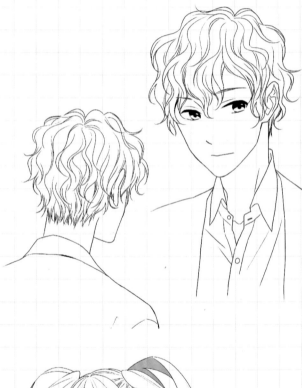

第1章
頭髮的基礎知識

頭髮與角色的關係

頭髮是表現漫畫角色個性和特徵的重要元素，表情畫得再出色，若少了頭髮這部分就無法突顯人物魅力。首先不妨思考一下頭髮與人物的關係。

角色的個性氛圍與特徵

髮型可以幫助塑造一個人的外觀特徵，譬如說性格爽朗，就讓髮尾不拘小節的向外翹；個性比較文靜的話，與浪漫捲髮正好搭配。適當加入一些「虛構」設定，是增添人物魅力的必要元素。

▶ 髮梢外翹的後梳油頭
（個性豪爽的中年男性）

▶ 波浪長髮麻花辮公主頭
（奇幻世界中的公主）

▶ 兩邊的雙馬尾
如火焰般躍動
（火精靈）

▲ 額前瀏海立起的短髮
（個性爽朗的青年）

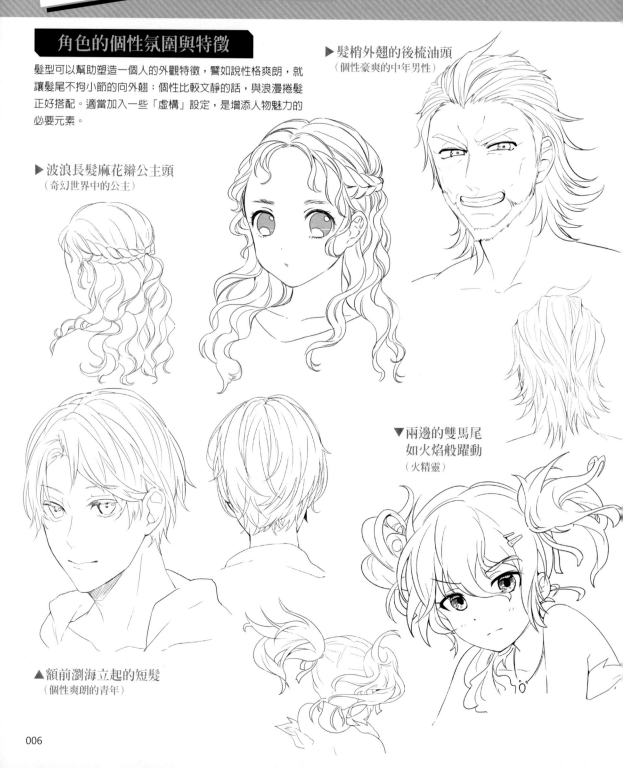

因應場合需要搭配合適的髮型

人們會根據不同的場合變換髮型。例如起床時一頭亂髮的男性，會把頭髮梳理得整齊乾淨才去上班；女性會搭配正式裝扮出席派對……髮型會依心情或場合而定。

◀睡醒之後亂七八糟的頭髮

▼出席正式派對的華麗盤髮

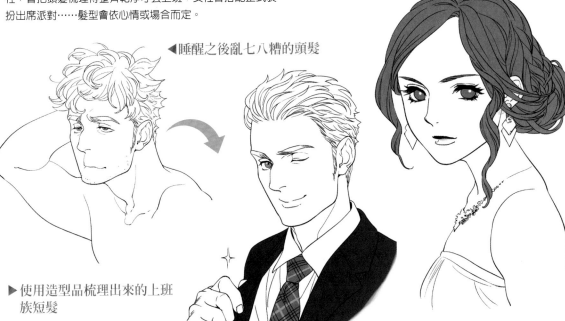

▶使用造型品梳理出來的上班族短髮

頭髮隨著身體動作或風吹而飄動

頭髮會因為風力或身體擺動而亂掉。頭髮的動態可以賦予畫面躍動感，是構成美圖或漫畫的重要元素。

◀隨風搖曳

▼在水中隨水搖動

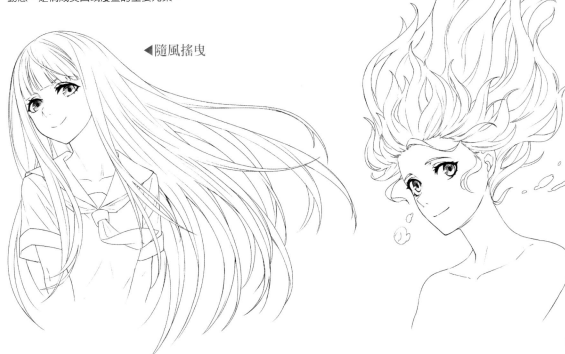

髮型的分類

男女的髮型多到數不清，不過可以簡單分類。在這裡介紹描繪頭髮時，作為基底髮型的基本分類。

髮質的差異

髮質大致可以區分為筆直柔順的「直髮」，與髮尾或髮束帶有捲度的「捲髮」。只要巧妙地將兩者結合在一起，就能變化出各式各樣的髮型。

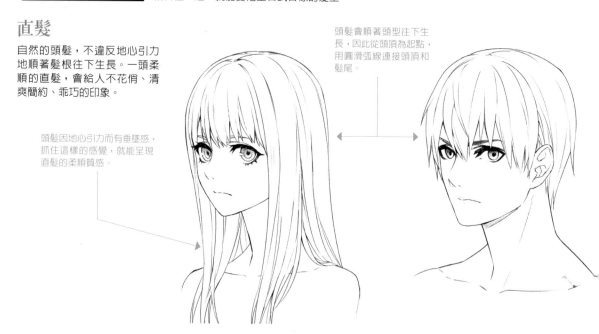

直髮

自然的頭髮，不違反地心引力地順著髮根往下生長。一頭柔順的直髮，會給人不花俏、清爽簡約、乖巧的印象。

頭髮會順著頭型往下生長，因此從頭頂為起點，用圓滑弧線連接頭頂和髮尾。

頭髮因地心引力而有垂墜感，抓住這樣的感覺，就能呈現直髮的柔順質感。

捲髮

舉凡髮尾向外翹，髮束呈波浪線條，頭髮以任何形式呈現捲曲狀都算捲髮。自然捲也帶有曲狀線條，因此被歸類到捲髮。

捲髮會讓頭髮蓬鬆有動感，給人一種積極主動的印象，是男女做造型時經常採用的髮型。

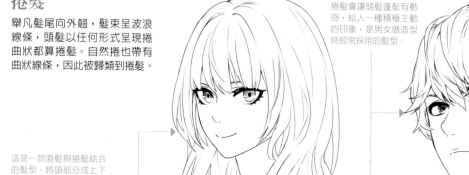

這是一款直髮與捲髮結合的髮型。將頭部分成上下兩層，上層是直的，下層是捲的。可根據加入捲度的部位或組合方式，打造出各式各樣的髮型。

長度是最簡單的髮型分類基準。男生女生都可以將髮型分成短髮、中長髮、長髮三種類型。不過要注意的是,男女各有不一樣的長度標準。

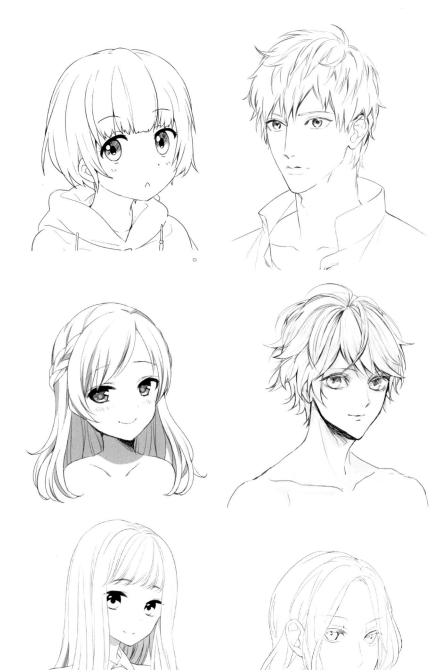

▶短髮

隱約可以看見耳朵的長度。
另外有比這更短的超短髮。
如果是女性的話,可以選擇
長度到下巴位置的鮑伯頭。

■女性
短髮:隱約看得見耳朵。
超短髮:露出耳朵。
短鮑伯:長度到下巴位置。

■男性
短髮:髮尾的長度到耳朵。
超短髮:瀏海在眉上。

▶中長髮

女性長度從下巴到鎖骨附近,
男性從耳下到下巴附近。女
性長度到鎖骨位置的又稱為
及肩短髮。

■女性
中長髮:長度在下巴上下。
及肩短髮:鎖骨位置。

■男性
中長髮:蓋住耳朵。

▶長髮

女性長度到達胸前或腋下,
男性長度大約在下巴以下。
超過這個長度的,男女都歸
類在超級長髮的類型。

■女性
長髮:長度大約到胸部。
超級長髮:長度到胸部以下。

■男性
長髮:長度到下巴左右。
超級長髮:長度到肩膀以下。

髮流的掌握方式

用圖畫表現頭髮時，必須先理解頭髮的生長方向。在這章節中要介紹如何將頭髮簡化成幾個區塊，以及髮流的方向。

將頭髮分幾個區塊

頭髮的生長區塊大致可分成瀏海周圍的前額區、側髮區、中央的頭頂區以及後腦區。把髮流畫成一根根的香蕉狀，就能簡單掌握頭髮的輪廓。

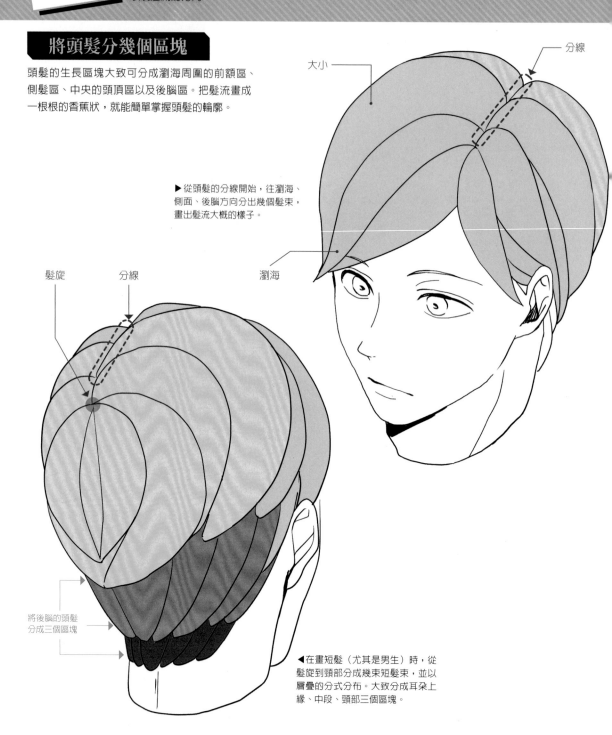

大小

分線

▶ 從頭髮的分線開始，往瀏海、側面、後腦方向分出幾個髮束，畫出髮流大概的樣子。

髮旋　　分線　　　瀏海

將後腦的頭髮分成三個區塊

◀ 在畫短髮（尤其是男生）時，從髮旋到頸部分成幾束短髮束，並以層疊的分式分布。大致分成耳朵上緣、中段、頸部三個區塊。

頭髮的起點

以髮旋、分線、髮際為起點，將頭髮從這些點延伸出去。可以用其中一點或兩點以上的組合，畫出各種髮型的頭髮流向。

▶ 髮旋

決定好頭頂區或後腦區的髮旋（髮流的中心點）位置，開始以放射狀順著頭型畫出髮束及髮流。避免所有頭髮出自同一個中心點，應該順著頭型適當錯開頭髮生長的位置，這樣才顯得自然。

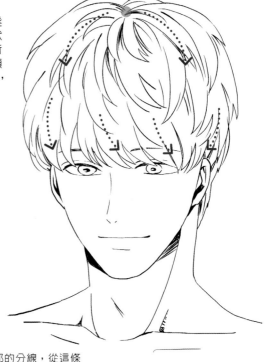

◀ 分線

大致畫出頭頂部的分線，從這條線順著頭型畫出髮流。分線的一端即是後腦區的髮旋，因此在畫後側的頭髮時，只要決定好分線和髮旋，就不難掌握頭髮的流向。

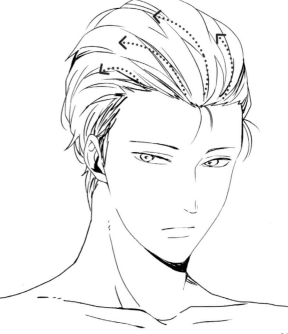

▶ 髮際線

以前額區的髮際線作為起點，從髮根往髮尾畫出頭髮的流線。將瀏海放下或立起、被風吹過等狀況都會改變頭髮的流線。

Lessons 04

頭髮的畫法

雖然頭髮的長度或角度會影響人物的外觀，不過將頭髮分成前額區、側髮區、後腦區的基本概念是固定不變的。請根據前面解說的內容，來學習女性中長髮與男性短髮的畫法。

女性中長髮・正面

1
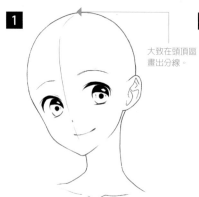

大致在頭頂區畫出分線。

▲注意頭形弧度並畫出外輪廓，並且將臉部中心線畫出來。

2
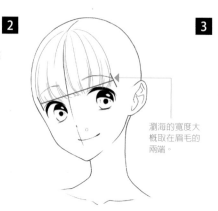

瀏海的寬度大概取在眉毛的兩端。

▲從髮際線以放射狀方式，順著額頭弧度畫出瀏海。

3

▲以髮際線為軸，在兩側加入頭髮。畫的時候，頭頂到兩側的頭髮也要有弧度，才能把頭形表現出來。

4

◀接下來畫後面的頭髮。畫的時候要一邊注意頭髮披在肩上的情形、把頭髮塞在耳後的線條、落在胸前的頭髮以及髮尾彎翹的感覺等等。

5
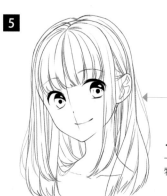

在主要髮束旁加入幾縷散落的髮絲。

◀在兩側及後面的頭髮，加入一些散落的髮絲，反而是讓人物顯得更自然的重點。

完成
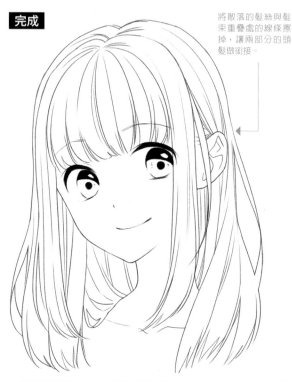

將散落的髮絲與髮束重疊處的線條擦掉，讓兩部分的頭髮做銜接。

▲將散落的髮絲與髮束重疊處的線條擦掉，讓兩部分的頭髮銜接，看起來柔美可愛的角色就完成了。

女性・背面

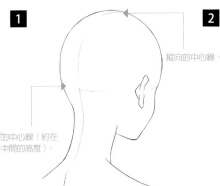

1

縱向的中心線。

的中心線（約在
中間的高度）。

▲畫出頭部的輪廓，和正面一樣，要留意著頭
部形狀畫出大致的中心線。

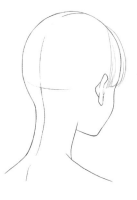

2

▲從背面看不到瀏海的髮際線，不過瀏海的位
置大約在耳朵前方一點點，只要記住這一點，
就能輕鬆掌握形狀。

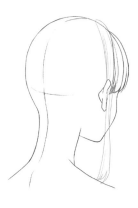

3

▲跟畫瀏海時一樣，在耳朵前方畫出側邊頭髮。
順著頭形從頭頂部畫出帶有弧度的髮流。

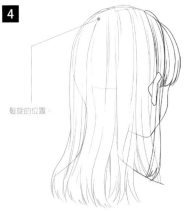

4

髮旋的位置。

▲參考髮旋及分線大概的位置，一邊參考頭髮生長的方向，
一邊畫出後面的頭髮。

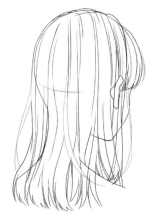

5

▲分別在瀏海、側面以及後面的頭髮加上散落的髮絲，來帶
出自然的立體感。

完成

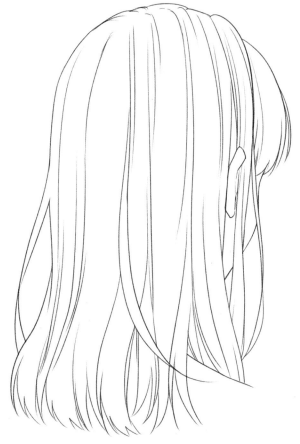

▲將主要髮束與散落髮絲重疊處的線條擦掉，呈現出自然的感覺。髮質較細的瀏海
與側面的頭髮也在這裡一併處理完成。

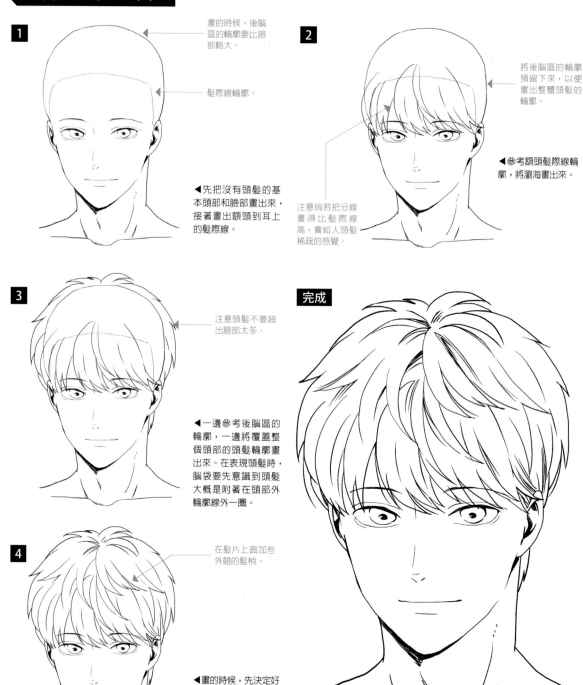

1

畫的時候，後腦區的輪廓要比臉部略大。

髮際線輪廓。

◀先把沒有頭髮的基本頭部和臉部畫出來，接著畫出額頭到耳上的髮際線。

2

將後腦區的輪廓預留下來，以便畫出整體頭髮的輪廓。

◀參考額頭髮際線輪廓，將瀏海畫出來。

注意倘若把分線畫得比髮際線高，會給人頭髮稀疏的感覺。

3

注意頭髮不要超出臉部太多。

◀一邊參考後腦區的輪廓，一邊將覆蓋整個頭部的頭髮輪廓畫出來。在表現頭髮時，腦袋要先意識到頭髮大概是附著在頭部外輪廓線外一圈。

4

在髮片上面加些外翹的髮梢。

◀畫的時候，先決定好頭頂部的髮旋位置，再從這個點將髮束延伸出去。短髮束會呈現層疊交錯的立體感，以此為前提稍微摻雜些向外翹的髮梢。

完成

▲想要呈現頭髮的線條紋路，就在髮束重疊處加上髮絲。要注意的是，線條過多會顯得不自然，必須在這兩者之間拿捏好平衡點。

男性・背面

第1章　頭髮的基礎知識

第2章　髮型的變化

第3章　頭髮的動態

第4章　賦予角色魅力的畫法

1

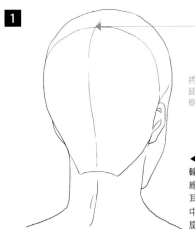

將兩耳的連接線往上延伸，就能畫出頭部側面的輔助線。

◀將從後方看到的臉部輪廓以及後腦區的中心線畫出來。畫出左右兩耳的連接線以及頭頂正中線，把交叉處當成髮旋大概位置。

2

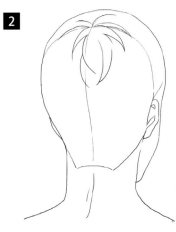

◀以髮旋為基準點，勾勒出頭髮的粗略輪廓和形狀。除了兩邊頭髮之外，也將上面的頭髮一併畫出來。

3

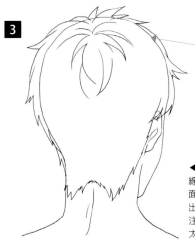

在頭部輪廓稍微外側一點的地方畫出一圈的頭髮。

◀參考後腦區的輪廓線，將覆蓋於頭部外面一層的頭髮輪廓畫出來。和正面一樣，注意不要讓頭看起來太大。

4

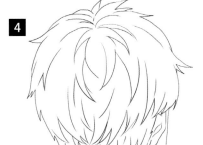

◀以髮旋為起點，往外畫出整個後腦區的髮流。兩耳接線以下、頭部周圍的頭髮，長度要比上層的頭髮來得短一些。

完成

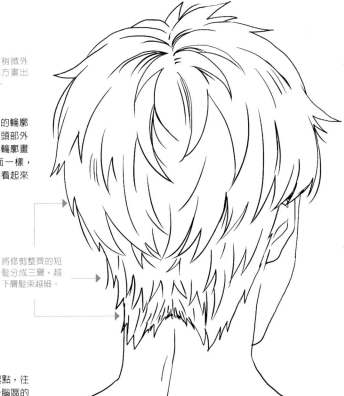

將修剪整齊的短髮分成三層，越下層髮束越細。

▲和短髮的正面一樣，在髮束交疊處加入髮絲。一樣要拿捏好平衡，才能讓畫面顯得自然。

髮質線條的畫法

髮尾和髮束的畫法，會影響整體髮型的印象。從柔順直髮到捲翹髮尾，一起學習各種頭髮的畫法吧。

▶ 柔順的頭髮

簡單好整理的基本型髮尾。髮質雖然直順，但每一根髮絲都很柔細，髮梢處容易向內捲曲。因此讓髮梢微微捲曲，反而可以表現出自然的柔順感。

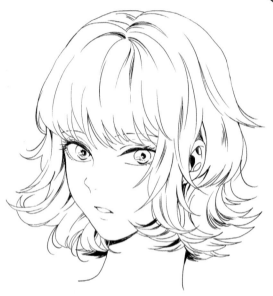

▲ 捲翹的頭髮

頭髮有明顯捲度，髮尾外翹或內捲。想像髮束質感偏硬，讓髮尾往旁邊或往上等違反地心引力的方向延伸，都是繪畫的重點。

▶ 柔順的髮束

髮質柔順的髮束，會不違反地心引力的自然垂墜。讓髮流的線條帶一點彎曲弧度，而非全然的筆直，就能呈現出柔順質感。

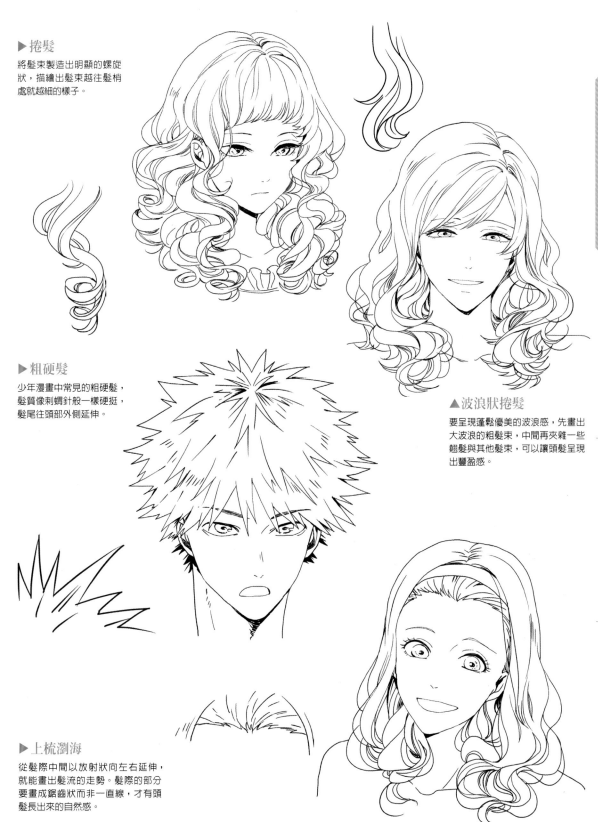

▶ 捲髮

將髮束製造出明顯的螺旋狀，描繪出髮束越往髮梢處就越細的樣子。

▶ 粗硬髮

少年漫畫中常見的粗硬髮，髮質像刺蝟針般一樣硬挺，髮尾往頭部外側延伸。

▲ 波浪狀捲髮

要呈現蓬鬆優美的波浪感，先畫出大波浪的粗髮束，中間再夾雜一些翹髮與其他髮束，可以讓頭髮呈現出豐盈感。

▶ 上梳瀏海

從髮際中間以放射狀向左右延伸，就能畫出髮流的走勢。髮際的部分要畫成鋸齒狀而非一直線，才有頭髮長出來的自然感。

陰影的畫法

要表現頭髮的質感，陰影的畫法很重要。這個章節要介紹用比頭髮顏色更暗的單色來表現陰影，以及用線條繪製陰影的兩種技法。

女性：正面

在長髮形成陰影的主要部分為：瀏海、後髮內側、頭髮錯落交疊的部分以及髮尾等處。尤其在後髮內側是陰影面積佔最多的地方。

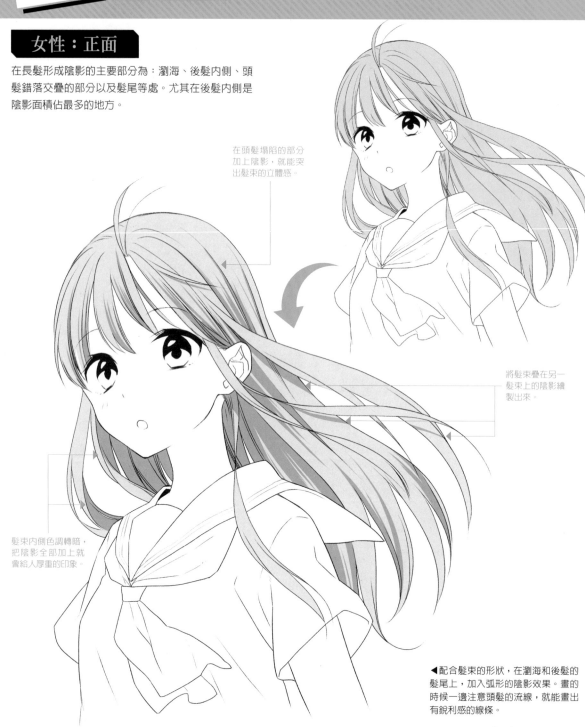

在頭髮塌陷的部分加上陰影，就能突出髮束的立體感。

將髮束疊在另一髮束上的陰影繪製出來。

髮束內側色調轉暗，把陰影全部加上就會給人厚重的印象。

◀配合髮束的形狀，在瀏海和後髮的髮尾上，加入弧形的陰影效果。畫的時候一邊注意頭髮的流線，就能畫出有銳利感的線條。

女性：背面

後側的頭髮會在有編髮或綁髮的部分、帶有捲度的髮束內側，及交疊錯落的髮束等處形成陰影。

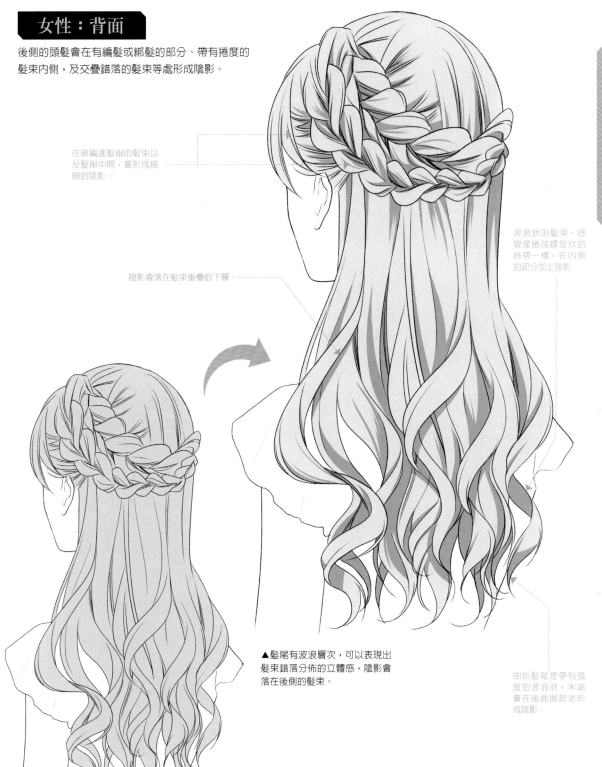

在被編進髮辮的髮束以及髮辮中間，會形成細緻的陰影。

陰影會落在髮束重疊的下層。

波浪狀的髮束，感覺像捲成螺旋狀的絲帶一樣，在內側的部分加上陰影。

▲髮尾有波浪層次，可以表現出髮束錯落分佈的立體感，陰影會落在後側的髮束。

由於髮尾是帶有弧度的波浪狀，末端會在後面捲起並形成陰影。

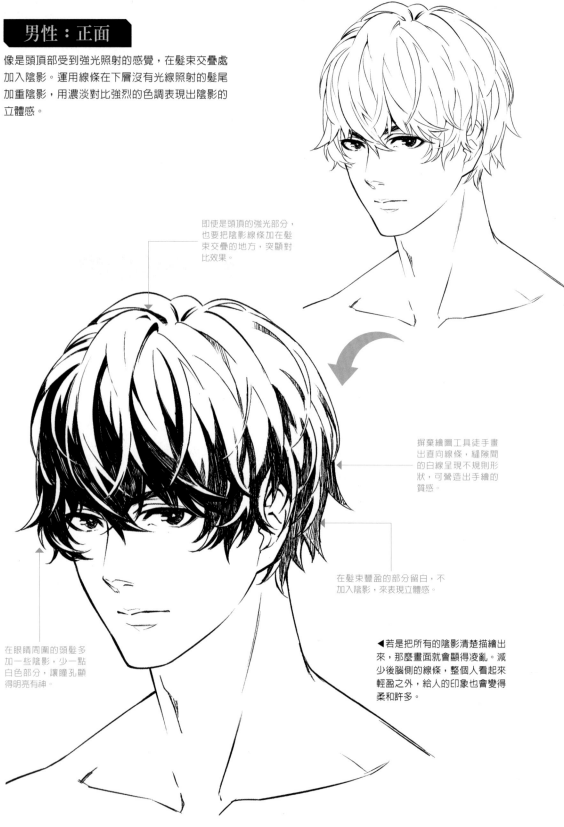

男性：正面

像是頭頂部受到強光照射的感覺，在髮束交疊處加入陰影。運用線條在下層沒有光線照射的髮尾加重陰影，用濃淡對比強烈的色調表現出陰影的立體感。

即使是頭頂的強光部分，也要把陰影線條加在髮束交疊的地方，突顯對比效果。

摒棄繪圖工具徒手畫出直向線條，縫隙間的白線呈現不規則形狀，可營造出手繪的質感。

在髮束豐盈的部分留白，不加入陰影，來表現立體感。

在眼睛周圍的頭髮多加一些陰影，少一點白色部分，讓瞳孔顯得明亮有神。

◀若是把所有的陰影清楚描繪出來，那麼畫面就會顯得凌亂。減少後腦側的線條，整個人看起來輕盈之外，給人的印象也會變得柔和許多。

男性：背面

漫畫角色的頭髮若帶有角度，可以將髮型簡單分割成光線照射到的上層，與形成陰影的下層。

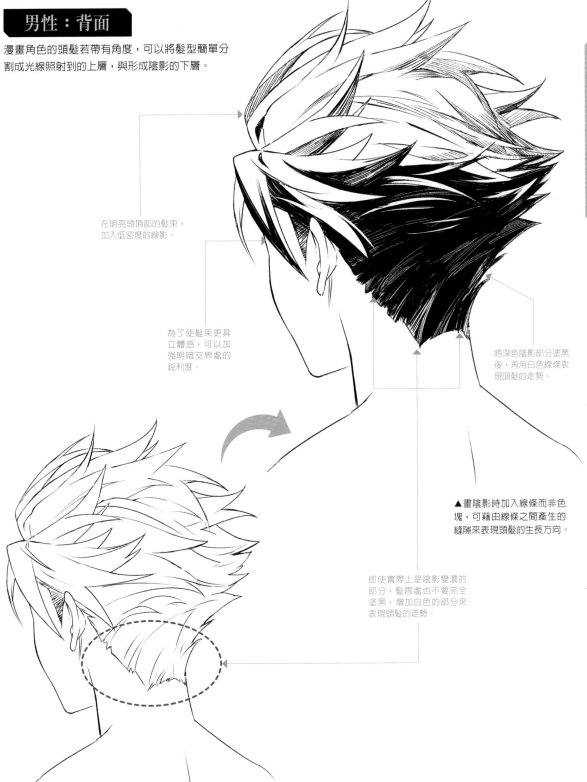

在明亮頭頂部的髮束，加入低密度的線影。

為了使髮束更具立體感，可以加強明暗交界處的銳利度。

將深色陰影部分塗黑後，再用白色線條表現頭髮的走勢。

▲畫陰影時加入線條而非色塊，可藉由線條之間產生的縫隙來表現頭髮的生長方向。

即使實際上是陰影變濃的部分，髮際處也不要完全塗黑，增加白色的部分來表現頭髮的走勢。

女性的髮型與變化

頭髮長度越長越容易加入變化,因此女性的髮型相當富於變化。參考本章提供的基本瀏海與代表性的髮型,來掌握基本類型的頭髮畫法。

瀏海的種類

瀏海遮住額頭會給人厚重的印象,把瀏海梳順或側分瀏海露出額頭,整體看來就會輕盈許多。如下圖所示,只要稍微改變瀏海,就可以讓形象徹底改變。

▼把瀏海放下來(齊瀏海、厚瀏海)

把額頭遮住的整齊瀏海,會給人文靜的印象。

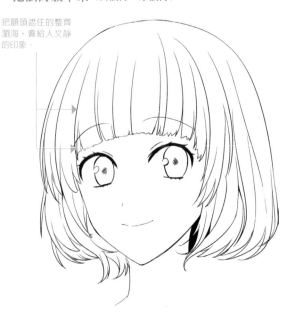

▼可以隱約看見額頭的瀏海(空氣瀏海)

看得見額頭的稀疏瀏海,會給人輕盈的印象,顯得外向又開朗。

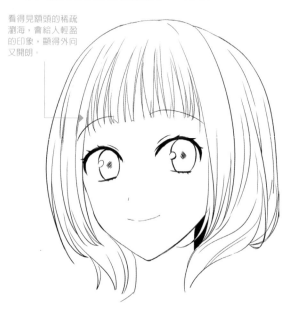

▼斜瀏海

將瀏海分一邊,露出臉蛋來,能帶出成熟大人的味道。

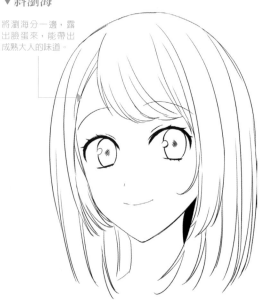

▼無瀏海

瀏海與兩側頭髮自然銜接,臉部露出來的面積較多,流露成熟大人韻味。

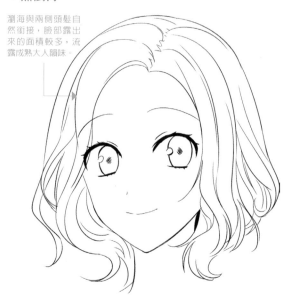

示範圖例

▼齊瀏海加中長髮

配合瀏海畫出圓潤的頭型，整體輪廓變得厚重，增加女孩子的感覺。

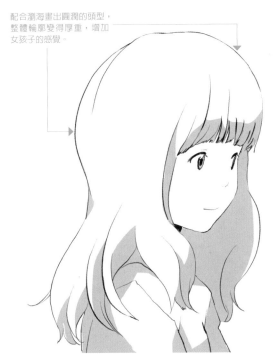

▼空氣瀏海加長髮

將瀏海畫成一束一束的，很容易就能看到額頭。

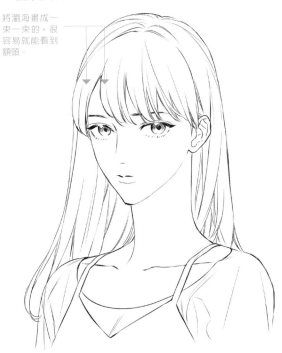

▼斜瀏海加內彎中長髮

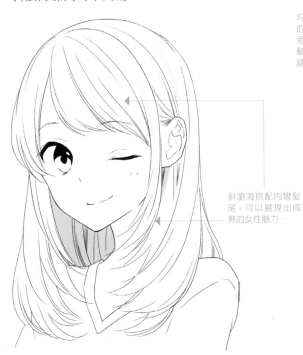

斜瀏海搭配內彎髮尾，可以展現出成熟的女性魅力。

▼高角度瀏海加波浪中長髮

勾勒出有外擴弧線的髮束，並在髮束旁加上一些飛散的髮絲，帶出整體的隨性氛圍。

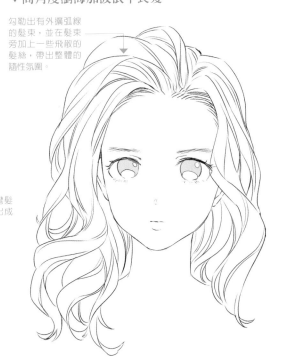

髮飾

利用小黑夾或髮夾等髮飾來增加變化性。在想要固定頭髮的地方,用插飾或髮夾加以固定。髮夾本身附有飾物的話,也可以兼具飾品的作用。

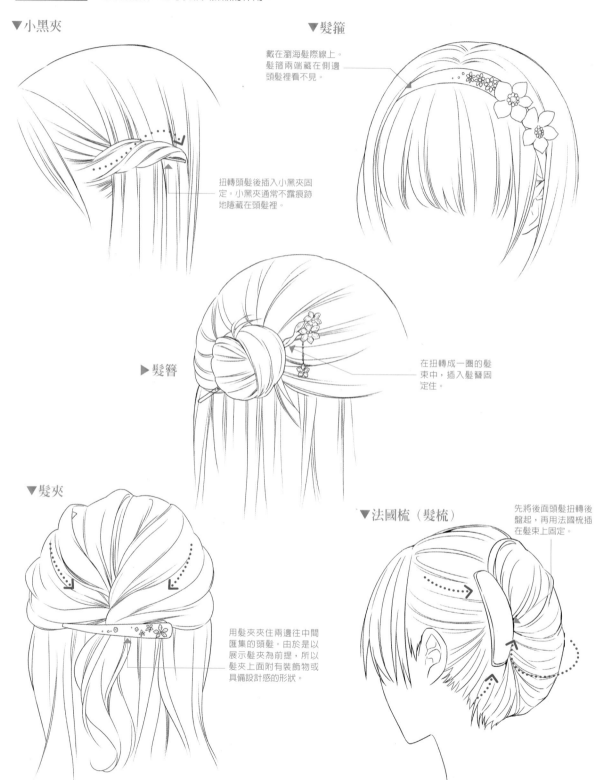

▼小黑夾

▼髮箍

戴在瀏海髮際線上。髮箍兩端藏在側邊頭髮裡看不見。

扭轉頭髮後插入小黑夾固定。小黑夾通常不露痕跡地隱藏在頭髮裡。

▶髮簪

在扭轉成一圈的髮束中,插入髮簪固定住。

▼髮夾

▼法國梳(髮梳)

先將後面頭髮扭轉後盤起,再用法國梳插在髮束上固定。

用髮夾夾住兩邊往中間匯集的頭髮。由於是以展示髮夾為前提,所以髮夾上面附有裝飾物或具備設計感的形狀。

示範圖例

▼用小黑夾固定瀏海

為了將裝飾品展示出來，固定頭髮時會把夾子朝向內側。

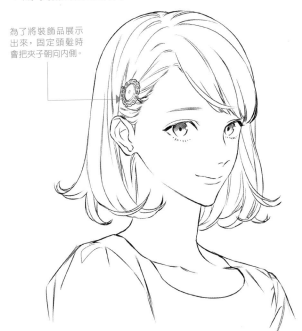

▼髮帶

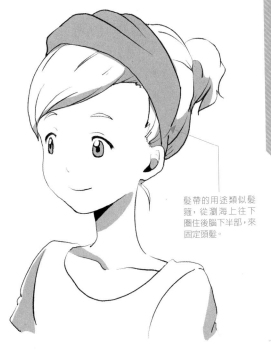

髮帶的用途類似髮箍，從瀏海上往下圍住後腦下半部，來固定頭髮。

▼利用髮夾將橡皮筋隱藏起來

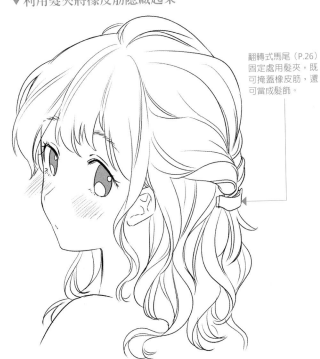

翻轉式馬尾（P.26）固定處用髮夾，既可掩蓋橡皮筋，還可當成髮飾。

▼利用法國梳固定的宴會挽髮

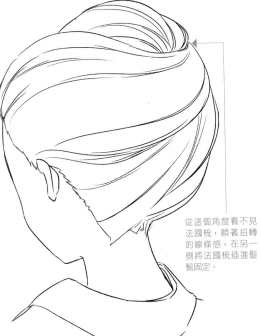

從這個角度看不見法國梳，順著扭轉的線條感，在另一側將法國梳插進髮髻固定。

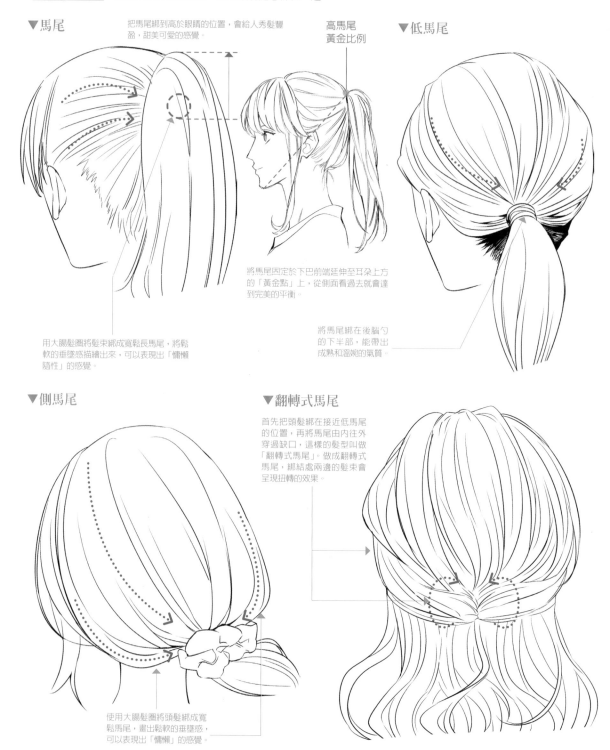

綁髮 利用髮圈、蝴蝶結或大腸髮圈將頭髮束成一束。女生有時會把頭髮集中在後腦勺一處綁成馬尾，有時單純只是想固定頭髮，就把頭髮隨意綁在一邊。

▼馬尾

把馬尾綁到高於眼睛的位置，會給人秀髮豐盈，甜美可愛的感覺。

高馬尾黃金比例

▼低馬尾

將馬尾固定於下巴前端延伸至耳朵上方的「黃金點」上，從側面看過去就會達到完美的平衡。

用大腸髮圈將髮束綁成寬鬆長馬尾，將鬆軟的垂墜感描繪出來，可以表現出「慵懶隨性」的感覺。

將馬尾綁在後腦勺的下半部，能帶出成熟和溫婉的氣質。

▼側馬尾

▼翻轉式馬尾

首先把頭髮綁在接近低馬尾的位置，再將馬尾由內往外穿過缺口，這樣的髮型叫做「翻轉式馬尾」。做成翻轉式馬尾，綁結處兩邊的髮束會呈現扭轉的效果。

使用大腸髮圈將頭髮綁成寬鬆馬尾，畫出鬆軟的垂墜感，可以表現出「慵懶」的感覺。

示範圖例

▼ 綁上大腸髮圈的馬尾

在固定處使用大腸圈這樣的髮飾，是展現時髦感的重點。讓馬尾和髮梢呈現不規則的捲度，可以呈現出髮量豐盈的質感。

▶ 寬鬆低馬尾

畫出彎曲髮弛的髮束，以及寬鬆的馬尾，是帶出可愛感的重點。

利用側馬尾的要領，將頭髮左右分兩邊綁起來，此為插畫或漫畫中常見的髮型。

▼ 寬鬆的側馬尾

◀ 雙馬尾

▶ 捲繞式盤髮

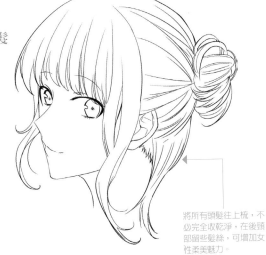

在側馬尾的髮梢處做出微捲，就能打造溫柔可人的女性印象。

將所有頭髮往上梳，不必完全收乾淨，在後頸部留些髮絲，可增加女性柔美魅力。

捲髮 利用整髮器（電捲棒）來製造捲髮造型。捲的方向、抓取的髮束寬度，都會大幅改變給人的整體印象。自然不明顯的捲度，比較符合現代人的髮型風格。

▼內捲

以電捲棒將頭髮捲出捲度，再用梳子或手將頭髮整理蓬鬆，打造成「柔順蓬鬆」的髮型。

▼外捲

披散在胸前的頭髮，以耳朵後方做為捲髮的起點。

不論是內捲還是外捲，都要把髮梢的微彎弧度畫出來。

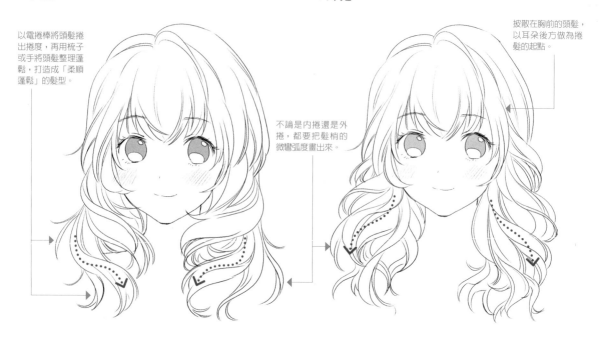

▼直捲髮型（捲度明顯）

用電捲棒捲出捲度後，將電捲棒垂直抽出，不加梳理，就能打造出示範圖例的形狀。作畫的時候，想像將一大把髮束捲成大螺旋。

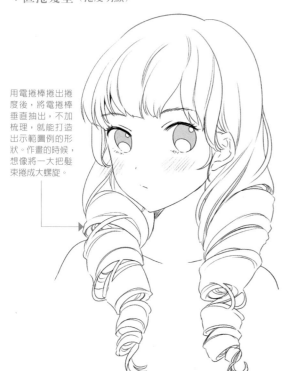

▼波浪捲髮型

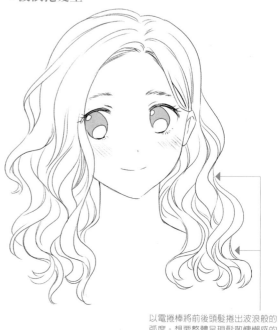

以電捲棒將前後頭髮捲出波浪般的弧度。想要整體呈現鬆散慵懶感的話，波浪髮束就畫多一點，並讓髮尾有不規則的捲度。

示範圖例

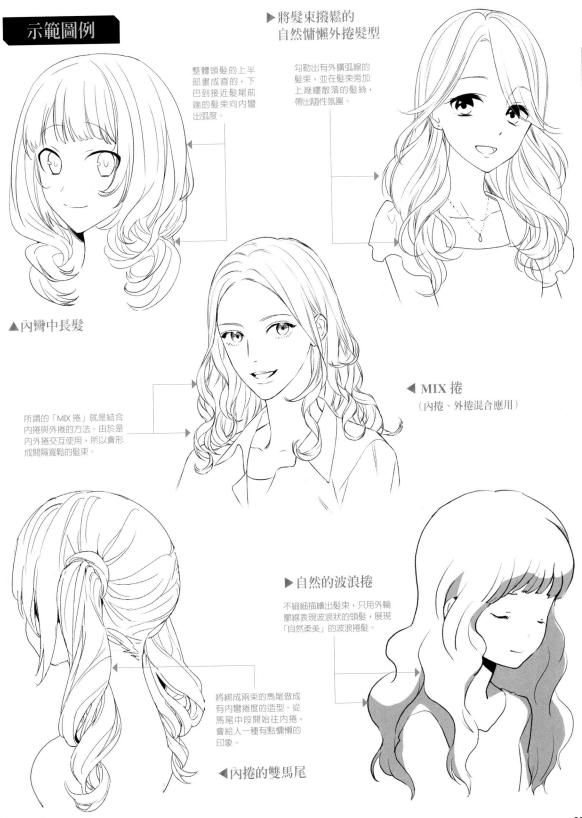

▶ 將髮束撥鬆的
自然慵懶外捲髮型

整體頭髮的上半部畫成直的，下巴到接近髮尾前端的髮束向內彎出弧度。

勾勒出有外擴弧線的髮束，並在髮束旁加上幾縷散落的髮絲，帶出隨性氛圍。

▲ 內彎中長髮

所謂的「MIX 捲」就是結合內捲與外捲的方法。由於是內外捲交互使用，所以會形成間隔寬鬆的髮束。

◀ MIX 捲
（內捲、外捲混合應用）

▶ 自然的波浪捲

不細細描繪出髮束，只用外輪廓線表現波浪狀的頭髮，展現「自然柔美」的波浪捲髮。

將綁成兩束的馬尾做成有內彎捲度的造型。從馬尾中段開始往內捲，會給人一種有點慵懶的印象。

◀ 內捲的雙馬尾

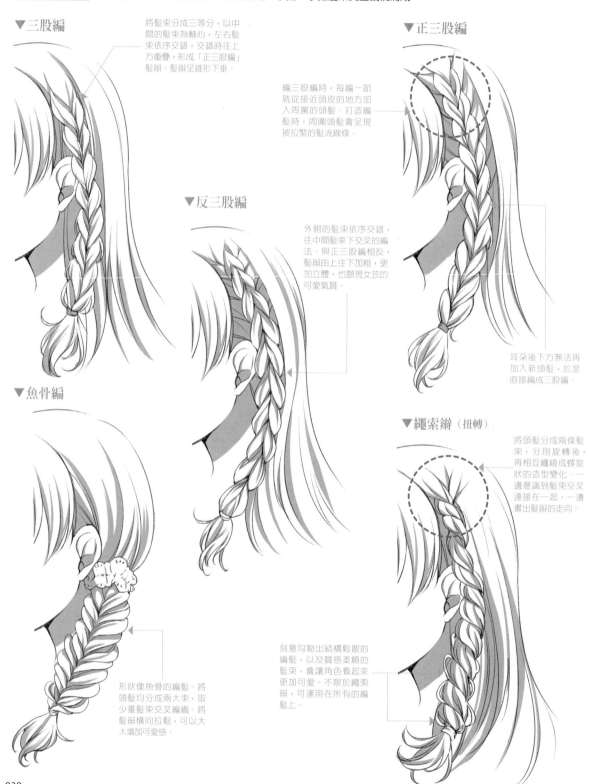

編髮 取三股髮束進行編髮的方式稱為三股編。可以用三股編做出各種編髮造型，像是從頭部開始編一邊加入新髮束等等。看似複雜，其實都是一小撮一小撮髮束交互編織而成。

▼三股編

將髮束分成三等分，以中間的髮束為軸心，左右髮束依序交錯，交錯時往上方重疊，形成「正三股編」髮辮。髮辮呈錐形下垂。

▼正三股編

編三股編時，每編一節就從接近頭皮的地方加入周圍的頭髮。打造編髮時，周圍頭髮會呈現被拉緊的髮流線條。

▼反三股編

外側的髮束依序交錯，往中間髮束下交叉的編法。與正三股編相反，髮辮由上往下加粗，更加立體，也顯現女孩的可愛氣質。

耳朵後下方無法再加入新頭髮，於是直接編成三股編。

▼魚骨編

▼繩索辮（扭轉）

將頭髮分成兩條髮束，分別旋轉後，再相互纏繞成螺旋狀的造型變化。一邊意識到髮束交叉連接在一起，一邊畫出髮辮的走向。

形狀像魚骨的編髮。將頭髮均分成兩大束，取少量髮束交叉編織。將髮辮橫向拉鬆，可以大大增加可愛感。

刻意勾勒出結構鬆散的編髮，以及質感柔順的髮束，會讓角色看起來更加可愛。不限於繩索辮，可運用在所有的編髮上。

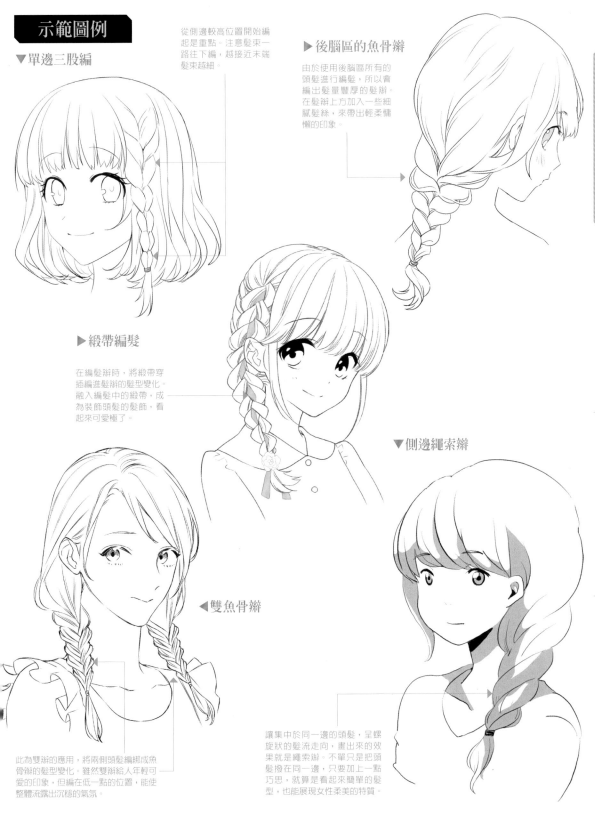

示範圖例

▼ 單邊三股編

從側邊較高位置開始編起是重點。注意髮束一路往下編，越接近末端髮束越細。

▶ 後腦區的魚骨辮

由於使用後腦區所有的頭髮進行編髮，所以會編出髮量豐厚的髮辮。在髮辮上方加入一些細膩髮絲，來帶出輕柔慵懶的印象。

▶ 緞帶編髮

在編髮辮時，將緞帶穿插編進髮辮的髮型變化。融入編髮中的緞帶，成為裝飾頭髮的髮飾，看起來可愛極了。

▼ 側邊繩索辮

◀ 雙魚骨辮

此為雙辮的應用，將兩側頭髮編綁成魚骨辮的髮型變化。雖然雙辮給人年輕可愛的印象，但編在低一點的位置，能使整體流露出沉穩的氣氛。

讓集中於同一邊的頭髮，呈螺旋狀的髮流走向，畫出來的效果就是繩索辮。不單只是把頭髮撥在同一邊，只要加上一點巧思，就算是看起來簡單的髮型，也能展現女性柔美的特質。

男性的髮型與變化

男性多半以短髮為主，造型時把頭往上梳、髮尾呈現外翹的髮型最多。當頭髮抓立的方向或外翹方式不同，給人的印象也不一樣，現在就來學習符合角色個性的髮型吧！

瀏海的種類

將瀏海往上梳露出額頭，就能增強男性印象。將瀏海分成左右兩邊，雖然會露出額頭，但兩側頭髮自然下垂，反而顯現溫柔的氣質。放下來的瀏海，只要長度短，就能打造乾淨的印象。

▼露額頭的上梳瀏海

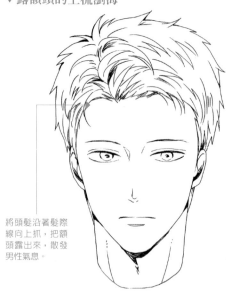

將頭髮沿著髮際線向上抓，把額頭露出來，散發男性氣息。

▼大中分的長瀏海

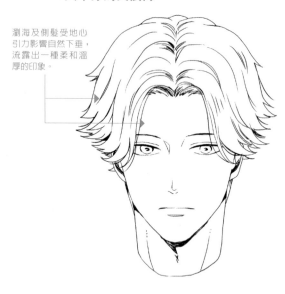

瀏海及側髮受地心引力影響自然下垂，流露出一種柔和溫厚的印象。

▼斜瀏海

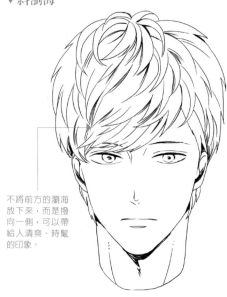

不將前方的瀏海放下來，而是撥向一側，可以帶給人清爽、時髦的印象。

▼眉上短瀏海

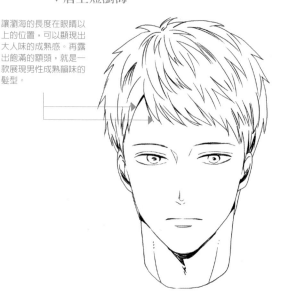

讓瀏海的長度在眼睛以上的位置，可以顯現出大人味的成熟感。再露出飽滿的額頭，就是一款展現男性成熟韻味的髮型。

▼ 上梳瀏海短髮

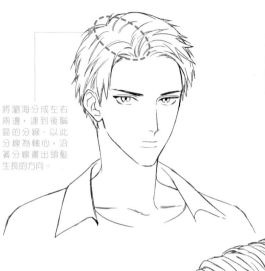

將瀏海分成左右兩邊，連到後腦區的分線。以此分線為軸心，沿著分線畫出頭髮生長的方向。

▼ 中分瀏海中長髮

左右兩邊的瀏海放下來，讓上梳瀏海的中間以及外翹髮尾，呈現刺刺的髮束感，能夠給人積極的印象。

▶ 側分高瀏海中長髮

將瀏海以及從髮旋發展出來的頭髮，往斜前方帶，打造出躍動感，就是個性十足的狼剪髮型。

將瀏海的線條往側邊帶，搭配後腦區微捲蓬鬆的髮束，醞釀出一種慵懶氛圍。

▼ 前梳瀏海短髮

畫出瀏海往斜向梳的髮流，就會呈現出一個自然的髮型。

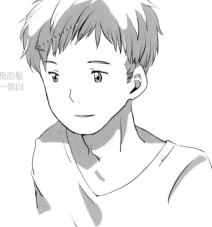

◀ 斜瀏海狼剪

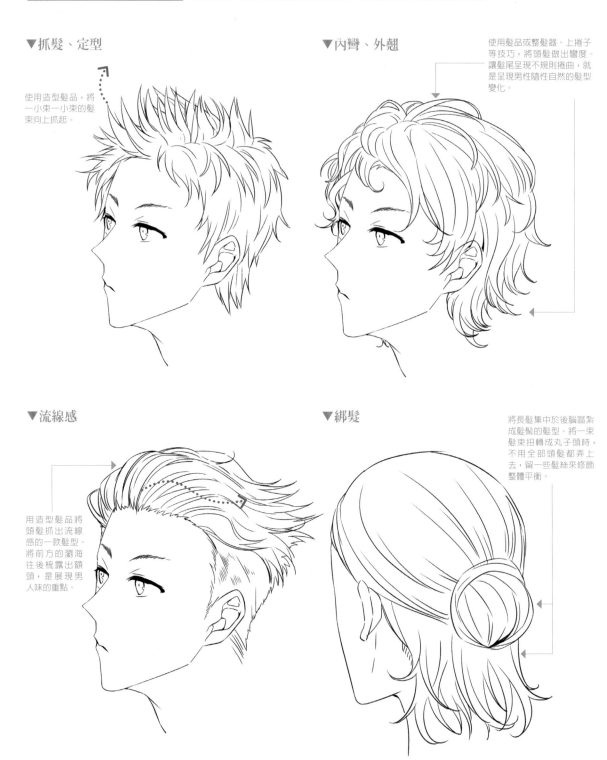

男性的髮型變化

短髮適合把頭髮立起來、將頭髮抓向同一個方向、把頭髮推得很短等造型。中長髮以及長髮可以考慮讓頭髮帶有捲度。綁髮的造型變化較適合長髮。

▼抓髮、定型

使用造型髮品，將一小束一小束的髮束向上抓起。

▼內彎、外翹

使用髮品或整髮器、上捲子等技巧，將頭髮做出彎度。讓髮尾呈現不規則捲曲，就是呈現男性隨性自然的髮型變化。

▼流線感

用造型髮品將頭髮抓出流線感的一款髮型。將前方的瀏海往後梳露出額頭，是展現男人味的重點。

▼綁髮

將長髮集中於後腦區綁成髮髻的髮型。將一束髮束扭轉成丸子頭時，不用全部頭髮都弄上去，留一些髮絲來修飾整體平衡。

▼頂部頭髮立起的軟莫西干髮型

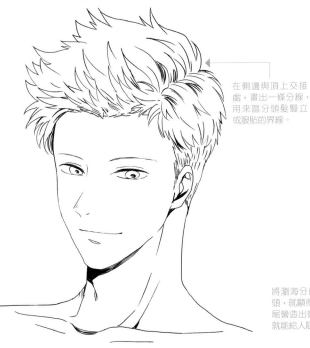

在側邊與頂上交接處，畫出一條分線，用來區分頭髮豎立或服貼的界線。

▼髮尾自然捲翹的中長髮

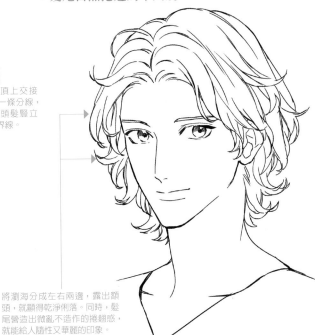

將瀏海分成左右兩邊，露出額頭，就顯得乾淨俐落。同時，髮尾營造出微亂不造作的捲翹感，就能給人隨性又華麗的印象。

▼側分線上梳髮型

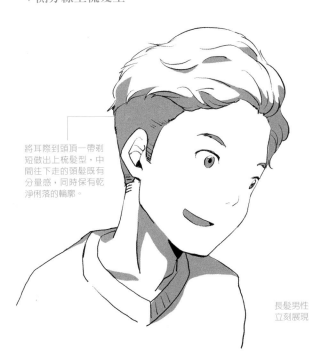

將耳際到頭頂一帶剃短做出上梳髮型，中間往下走的頭髮既有分量感，同時保有乾淨俐落的輪廓。

▼馬尾髮髻（男生版丸子頭）

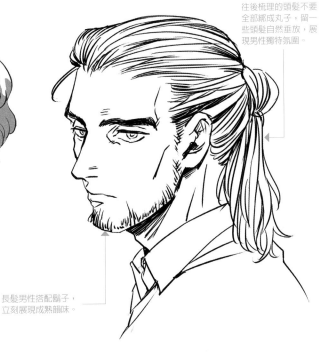

往後梳理的頭髮不要全部綁成丸子，留一些頭髮自然垂放，展現男性獨特氛圍。

長髮男性搭配鬍子，立刻展現成熟韻味。

Lessons 09 年紀增長與髮質的變化

人年紀越來越大後，老化會使頭皮鬆弛、掉髮的情形變多，頭髮逐漸失去光澤。在刻畫大齡人物時，表現出頭髮老化的情形也是重點。

女性　頭髮一旦老化，維持形狀的彈力減少，不容易打造增加豐厚髮感的捲髮造型。頭髮也容易因為缺水變得乾荒、毛躁，原本粗壯的髮絲變得細軟。

▶ **20 幾歲的頭髮**

有光澤。
（充滿水潤感）

因髮絲粗壯，所以髮束感明顯。

頭髮有足夠的彈性維持捲度。

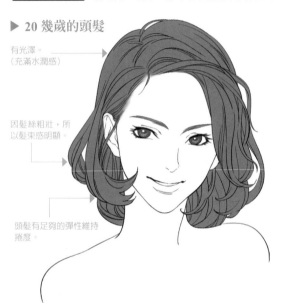

▶ **60 幾歲的頭髮**

髮質變得毛躁。

頭髮變細，髮束變稀疏。

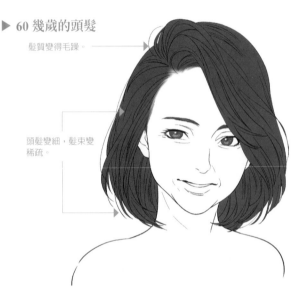

男性　即便是以短髮居多的男性，上了年紀後，也會因為頭髮韌度降低，使得整體髮型扁塌無力，缺乏分量感。另外，每個人的情況不一樣，有些人髮際線會不斷後移，額頭越來越高。

▶ **40 幾歲的頭髮**

頭髮有分量感。

頭髮粗韌強健，頭髮橫向散開。

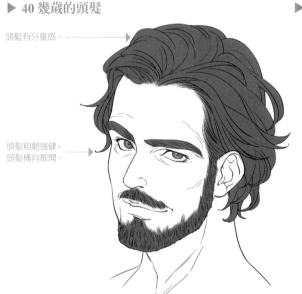

▶ **60 幾歲的頭髮**

頭髮變得細軟，扁塌無型。

髮際線後移。

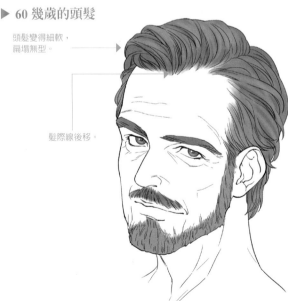

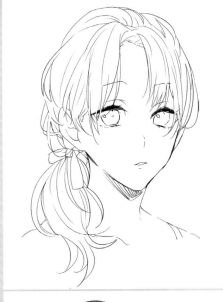

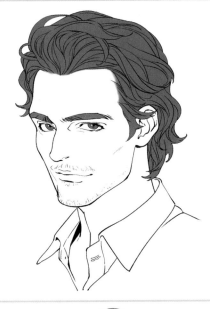

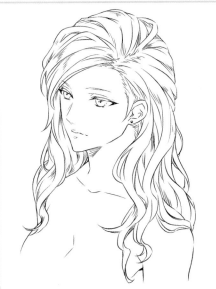

第2章
髮型的變化

女性的短髮

女性的短髮長度大概到下巴的位置，不僅給人活潑開朗的印象，還帶有男孩子氣的一款髮型。這一章節要介紹短髮的基本型，以及在基本型上添加變化的短髮造型。

基本型

沒有加入變化的短髮，可以藉由改變瀏海形狀、側髮與後髮的長度，讓整體的氛圍變得不一樣。

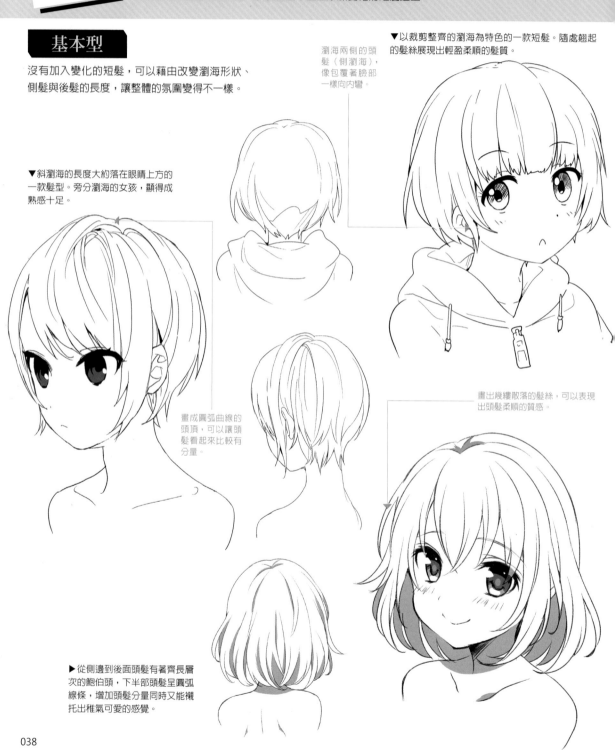

▼斜瀏海的長度大約落在眼睛上方的一款髮型。旁分瀏海的女孩，顯得成熟感十足。

畫成圓弧曲線的頭頂，可以讓頭髮看起來比較有分量。

瀏海兩側的頭髮（側瀏海），像包覆著臉部一樣向內彎。

▼以裁剪整齊的瀏海為特色的一款短髮。隨處翹起的髮絲展現出輕盈柔順的髮質。

畫出幾縷散落的髮絲，可以表現出頭髮柔順的質感。

▶從側邊到後面頭髮有著齊長層次的鮑伯頭，下半部頭髮呈圓弧線條，增加頭髮分量同時又能襯托出稚氣可愛的感覺。

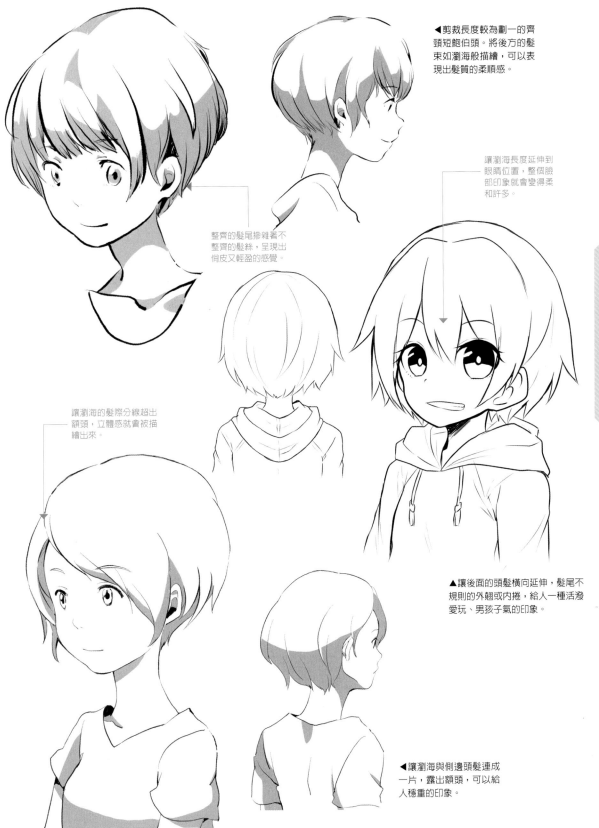

◀剪裁長度較為劃一的齊頸短鮑伯頭。將後方的髮束如瀏海般描繪，可以表現出髮質的柔順感。

讓瀏海長度延伸到眼睛位置，整個臉部印象就會變得柔和許多。

整齊的髮尾摻雜著不整齊的髮絲，呈現出俏皮又輕盈的感覺。

讓瀏海的髮際分線超出額頭，立體感就會被描繪出來。

▲讓後面的頭髮橫向延伸，髮尾不規則的外翹或內捲，給人一種活潑愛玩、男孩子氣的印象。

◀讓瀏海與側邊頭髮連成一片，露出額頭，可以給人穩重的印象。

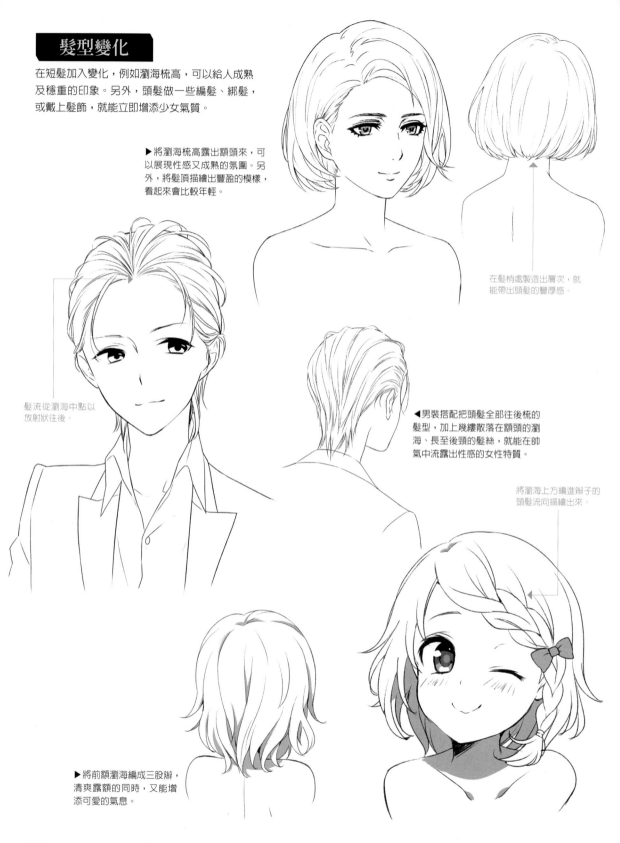

髮型變化

在短髮加入變化，例如瀏海梳高，可以給人成熟及穩重的印象。另外，頭髮做一些編髮、綁髮，或戴上髮飾，就能立即增添少女氣質。

▶將瀏海梳高露出額頭來，可以展現性感又成熟的氛圍。另外，將髮頂描繪出豐盈的模樣，看起來會比較年輕。

在髮梢處製造出層次，就能帶出頭髮的豐厚感。

髮流從瀏海中點以放射狀往後。

◀男裝搭配把頭髮全部往後梳的髮型，加上幾縷散落在額頭的瀏海、長至後頸的髮絲，就能在帥氣中流露出性感的女性特質。

將瀏海上方編進辮子的頭髮流向描繪出來。

▶將前額瀏海編成三股辮，清爽露額的同時，又能增添可愛的氣息。

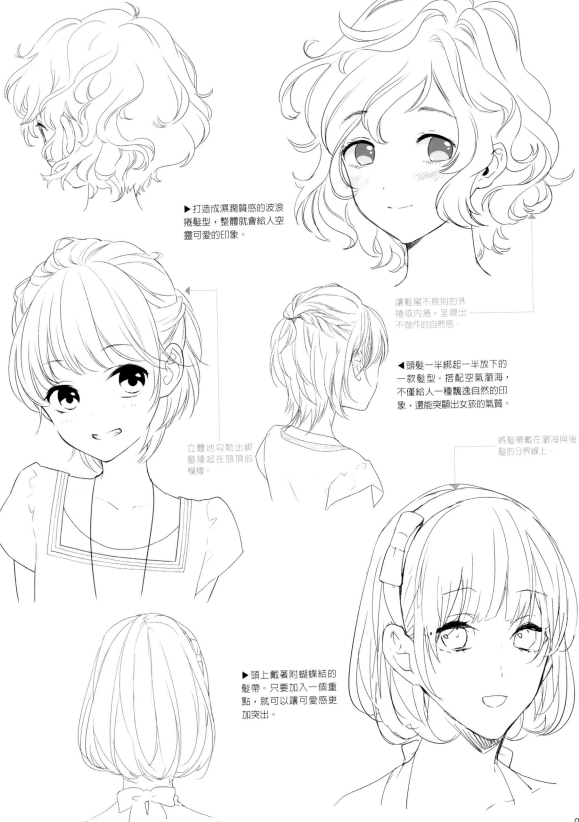

▶打造成濕潤質感的波浪捲髮型，整體就會給人空靈可愛的印象。

讓髮尾不規則的外捲或內捲，呈現出不做作的自然感。

◀頭髮一半綁起一半放下的一款髮型。搭配空氣瀏海，不僅給人一種飄逸自然的印象，還能突顯出女孩的氣質。

立體地勾勒出綁髮隆起在頭頂的模樣。

將髮帶戴在瀏海與後髮的分界線上。

▶頭上戴著附蝴蝶結的髮帶。只要加入一個重點，就可以讓可愛感更加突出。

女性的中長髮

女性中長髮的長度大約是下巴到胸部的位置，容易衍生出各式各樣的變化，因此是很受女性歡迎的一款髮型。這一章節帶您欣賞基本型，以及加入變化的髮型。

基本型

藉由將頭髮留長，就能打造具動感線條的髮型。除了直髮外，還可以大量運用捲髮演繹女性的萬種風情。

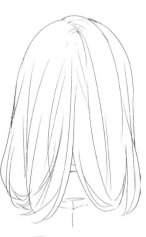

加上一些散落髮絲，增加慵懶的氛圍。注意髮絲不要過於外擴。

▶ 帶一點自然微捲的中長髮。髮尾做出內彎弧度，可營造出溫婉柔順的印象。

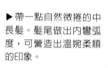

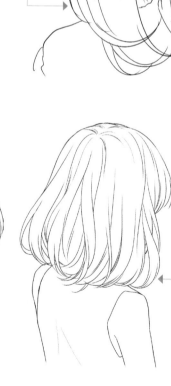

在髮束間製造出空隙，讓髮型充滿空氣感。

◀ 有分量感的中長髮容易看起來沉重，將頭髮空氣感、自然蓬鬆的感覺畫出來，就能營造一種輕盈的印象。

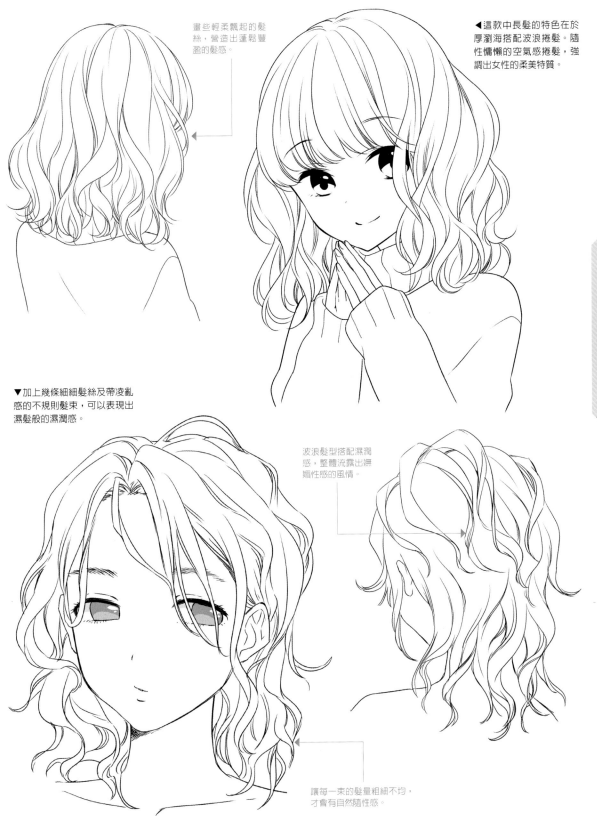

畫些輕柔飄起的髮絲，營造出蓬鬆豐盈的髮感。

◀這款中長髮的特色在於厚瀏海搭配波浪捲髮。隨性慵懶的空氣感捲髮，強調出女性的柔美特質。

▼加上幾條細細髮絲及帶凌亂感的不規則髮束，可以表現出濕髮般的濕潤感。

波浪髮型搭配濕潤感，整體流露出嫵媚性感的風情。

讓每一束的髮量粗細不均，才會有自然隨性感。

髮型變化

中長髮是容易加入變化的髮型。在這裡要介紹編髮或綁髮等可以輕易改變外觀印象的髮型。

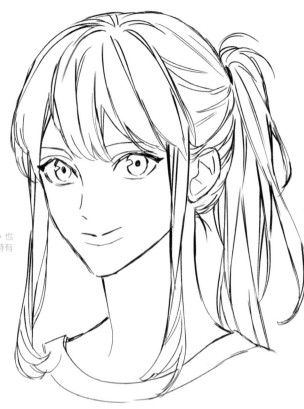

▶綁馬尾的髮型，只要在耳朵兩側預留一些髮絲，突顯女性柔美氣質的髮型就完成了。

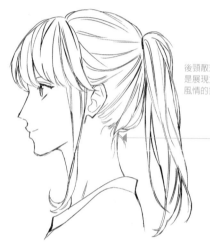

後頸散落的髮絲，也是展現女性綁髮特有風情的重點。

◀綁一個較低位置的側馬尾能夠帶出成熟穩重感，使用大腸髮圈綁馬尾，可愛的模樣讓人印象深刻。

加上幾撮散落在外的髮絲，增添可愛感。

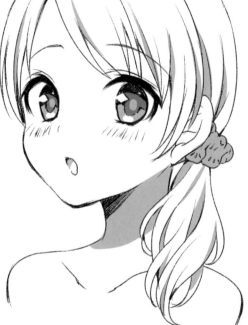

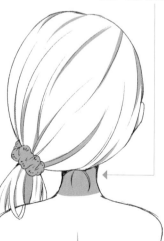

讓綁起的頭髮有分量感，髮尾呈不規則捲，營造出柔軟蓬鬆的感覺。

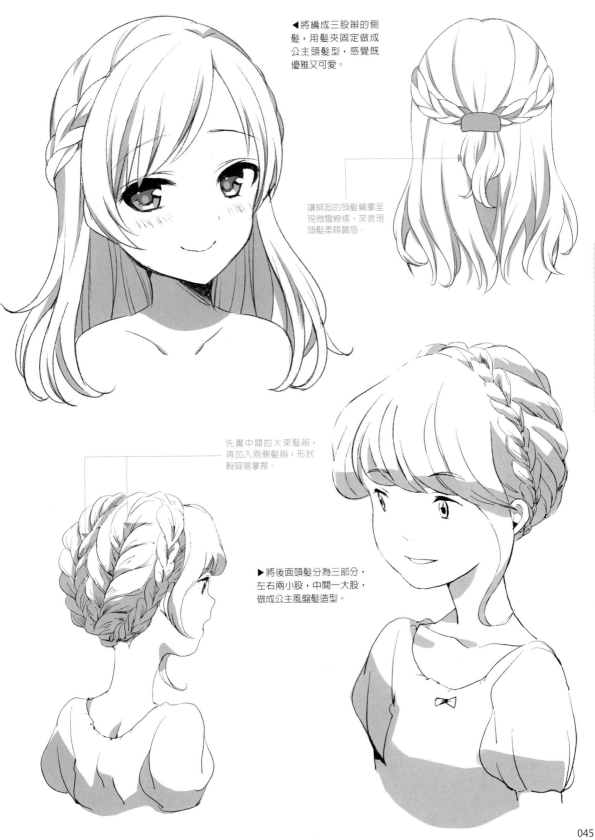

◀將編成三股辮的側髮，用髮夾固定做成公主頭髮型，感覺既優雅又可愛。

讓綁起的頭髮輪廓呈現微彎線條，來表現頭髮柔順質感。

先畫中間的大束髮辮，再加入兩側髮辮，形狀較容易掌握。

▶將後面頭髮分為三部分，左右兩小股，中間一大股，做成公主風盤髮造型。

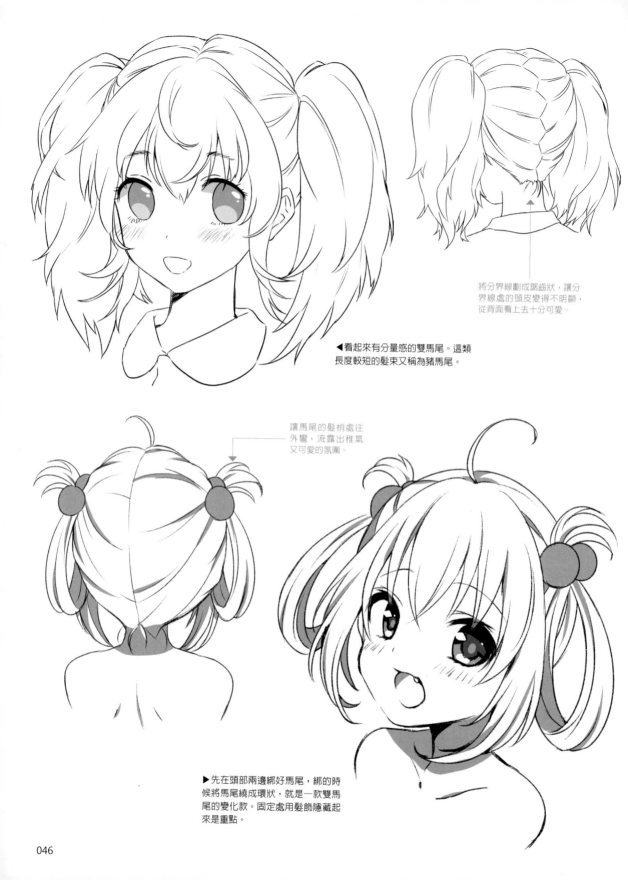

將分界線劃成鋸齒狀，讓分界線處的頭皮變得不明顯，從背面看上去十分可愛。

◀看起來有分量感的雙馬尾。這類長度較短的髮束又稱為豬馬尾。

讓馬尾的髮梢處往外彎，流露出稚氣又可愛的氛圍。

▶先在頭部兩邊綁好馬尾，綁的時候將馬尾繞成環狀，就是一款雙馬尾的變化款。固定處用髮飾隱藏起來是重點。

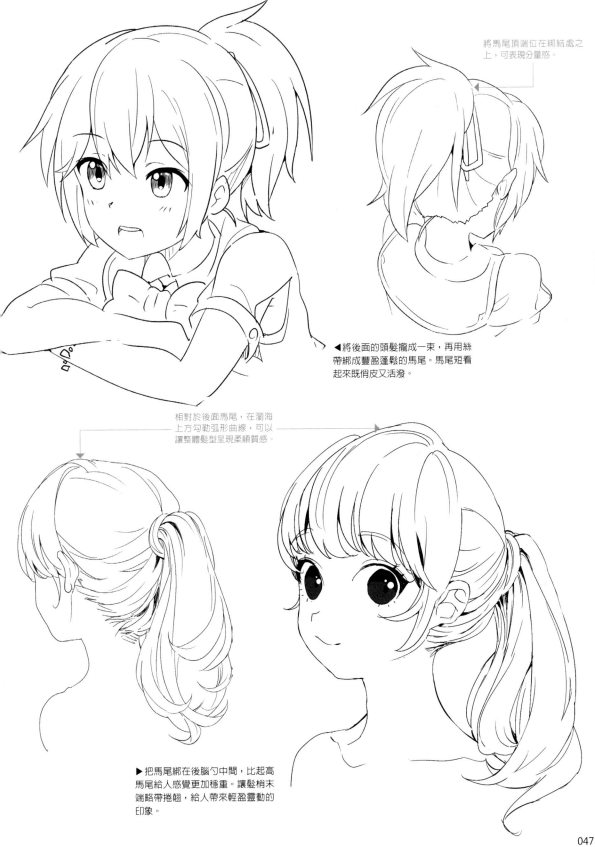

將馬尾頂端位在綁結處之
上，可表現分量感。

▲將後面的頭髮攏成一束，再用絲
帶綁成豐盈蓬鬆的馬尾。馬尾短看
起來既俏皮又活潑。

相對於後面馬尾，在瀏海
上方勾勒弧形曲線，可以
讓整體髮型呈現柔順質感。

▶把馬尾綁在後腦勺中間，比起高
馬尾給人感覺更加穩重。讓髮梢末
端略帶捲翹，給人帶來輕盈靈動的
印象。

女性的長髮

長髮的長度大約從肩膀到胸前位置，給人的印象既華麗又有大小姐風格，也是充滿女性魅力的髮型。
從把頭髮放下來的基本型，到長髮才能做出的髮型變化，在這章節一一介紹。

基本型

無論直髮還是捲髮，頭髮像包圍肩膀一樣散開，都能
給人強烈的女性印象。將髮尾剪成一直線的齊剪式髮
型也很好看。

瀏海形狀接近齊瀏
海，畫出髮流自然
的髮絲及髮束，來
表現輕盈的感覺。

▶瀏海及髮尾形成自然微彎感
的長直髮。越接近髮尾處，髮
型輪廓越向外擴。

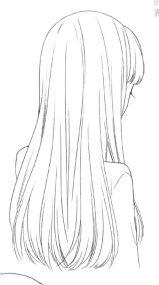

◀齊瀏海是黑色長直髮的招
牌瀏海，將瀏海裁剪出適當
的缺口，可以消除厚重感，
帶出女性柔美的魅力。

以把一塊布披在肩膀上
的感覺，順著身體的曲
線，勾勒出披散在肩上
的頭髮。

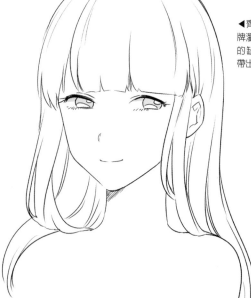

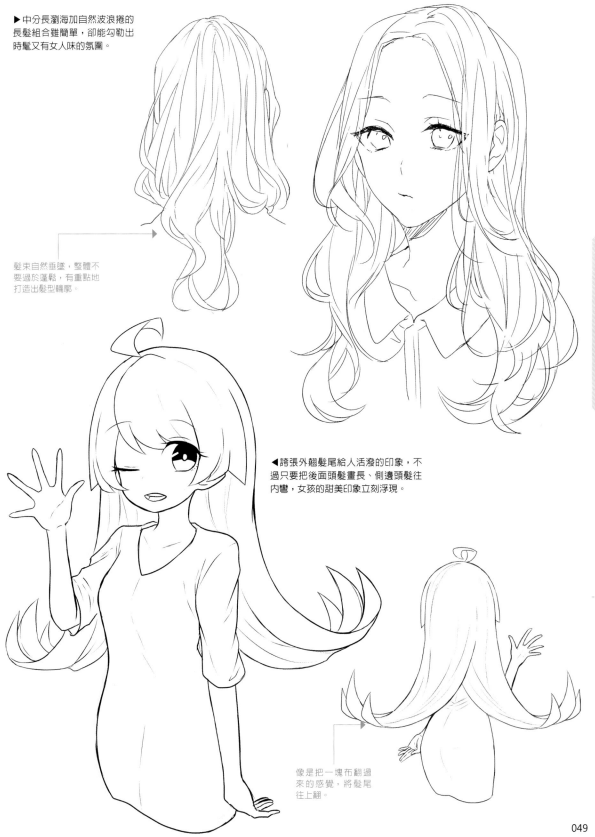

▶中分長瀏海加自然波浪捲的長髮組合雖簡單，卻能勾勒出時髦又有女人味的氛圍。

髮束自然垂墜，整體不要過於蓬鬆，有重點地打造出髮型輪廓。

◀誇張外翹髮尾給人活潑的印象，不過只要把後面頭髮畫長、側邊頭髮往內彎，女孩的甜美印象立刻浮現。

像是把一塊布翻過來的感覺，將髮尾往上翻。

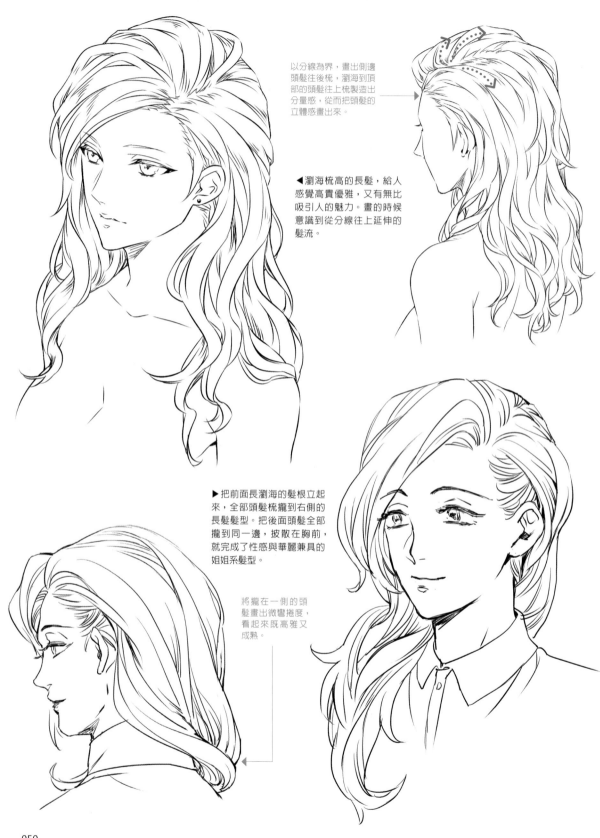

以分線為界，畫出側邊頭髮往後梳，瀏海到頂部的頭髮往上梳製造出分量感，從而把頭髮的立體感畫出來。

◀瀏海梳高的長髮，給人感覺高貴優雅，又有無比吸引人的魅力。畫的時候意識到從分線往上延伸的髮流。

▶把前面長瀏海的髮根立起來，全部頭髮梳攏到右側的長髮髮型。把後面頭髮全部攏到同一邊，披散在胸前，就完成了性感與華麗兼具的姐姐系髮型。

將攏在一側的頭髮畫出微彎捲度，看起來既高雅又成熟。

髮型變化

長髮可運用頭髮長度做出內捲或外翹、編綁、抓出髮稍的線條感等等，打造出各式各樣的髮型輪廓。

▶讓後髮及髮尾外翹或內捲的波浪長髮。髮束從肩膀延伸至腰部，以內外捲的組合做出造型優美的髮型。

在陰影形成的暗色部分做塗黑，表現出髮束的立體感。

◀將頭髮綁成左右兩條三股辮後，再用蝴蝶結固定的一款髮型。編織整齊的三股辮，給人認真好學生的印象。

左右兩邊分別編成三股辮，後頭髮際處加上幾縷散落的髮絲，表現出認真中帶點可愛的模樣。

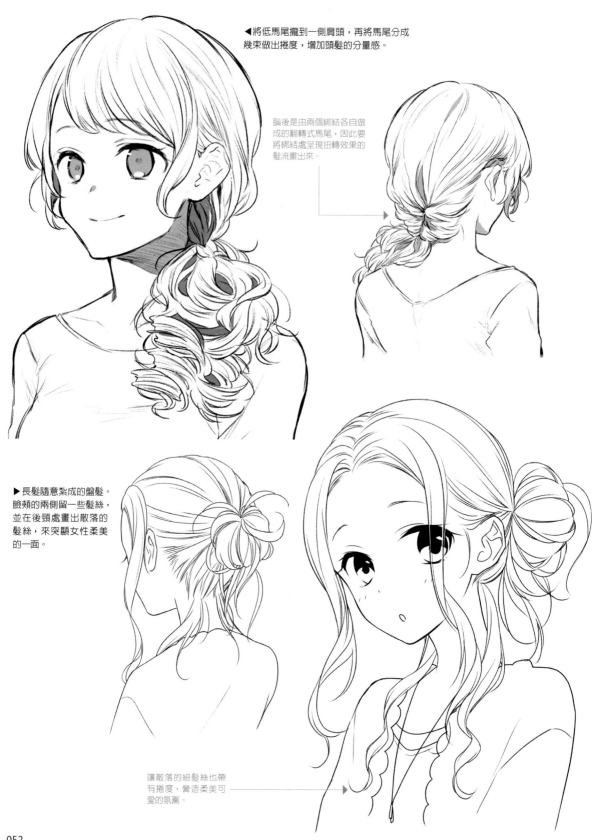

◀將低馬尾攏到一側肩頭，再將馬尾分成幾束做出捲度，增加頭髮的分量感。

腦後是由兩個綁結各自做成的翻轉式馬尾，因此要將綁結處呈現扭轉效果的髮流畫出來。

▶長髮隨意紮成的盤髮。臉頰的兩側留一些髮絲，並在後頸處畫出散落的髮絲，來突顯女性柔美的一面。

讓散落的細髮絲也帶有捲度，營造柔美可愛的氛圍。

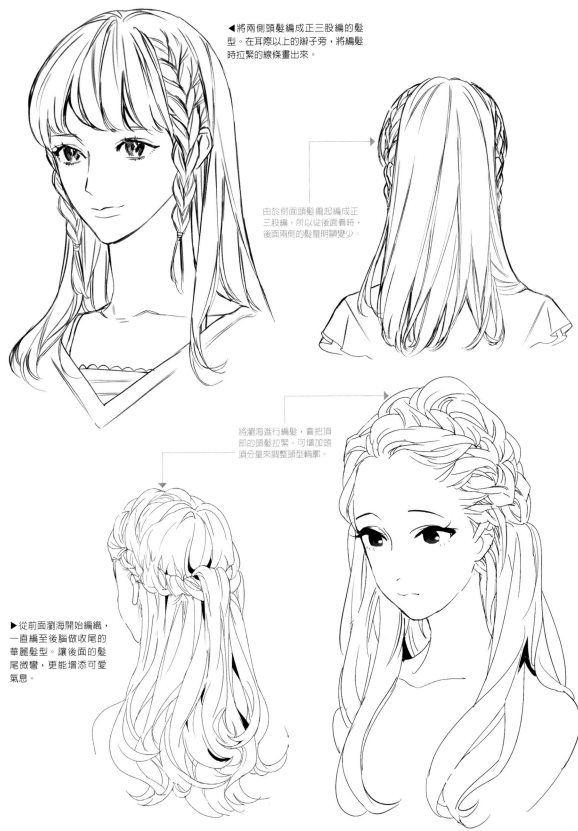

◀ 將兩側頭髮編成正三股編的髮型。在耳際以上的辮子旁，將編髮時拉緊的線條畫出來。

由於側面頭髮攏起編成正三股編，所以從後面看時，後面兩側的髮量明顯變少。

將瀏海進行編髮，會把頂部的頭髮拉緊，可增加頭頂分量來調整頭型輪廓。

▶ 從前面瀏海開始編織，一直編至後腦做收尾的華麗髮型。讓後面的髮尾微彎，更能增添可愛氣息。

女性的髮型變化

女性的髮型變化範圍很廣，除了前面介紹過的髮型之外，還有其他許多種類型。這章節將針對代表性的髮型變化，做更進一步的解說。請參考示範圖例掌握立體構圖的訣竅吧！

馬尾

高馬尾是將頭髮綁在後腦勺較高位置的髮型，綁起的髮流、固定頭髮的道具、後頸髮際處散落的髮絲等細節，都是影響整體造型的重點。

綁馬尾的高度決定在下巴與耳上交接的延長線上，就會達到絕妙的平衡。

畫柔軟髮質的時候，要由上往下畫出圓滑的弧線。

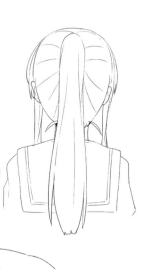

▶直髮紮成的馬尾，綁好的頭髮會從馬尾固定處垂下。

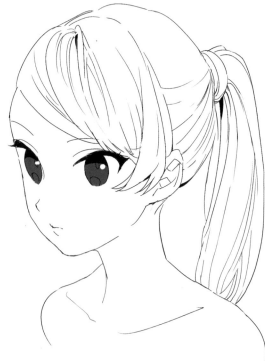

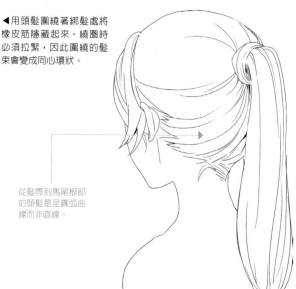

◀用頭髮圍繞著綁髮處將橡皮筋隱藏起來。繞圈時必須拉緊，因此圍繞的髮束會變成同心環狀。

從髮際到馬尾根部的頭髮是呈圓弧曲線而非直線。

側邊高馬尾・側邊低馬尾

將頭髮全部集中到側邊後加以固定的髮型變化。馬尾位置綁高一點,給人青春活潑的感覺,綁在較低的位置,就會給人成熟穩重的印象。

在側邊馬尾中,馬尾的頂端部分也是高於馬尾綁結處的一款髮型。

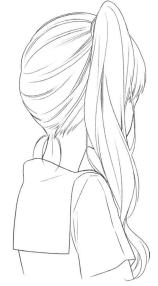

▶側邊高馬尾只要增加髮束的分量感,在後頸髮際處加上散落的髮絲,就能增添可愛的女人味。

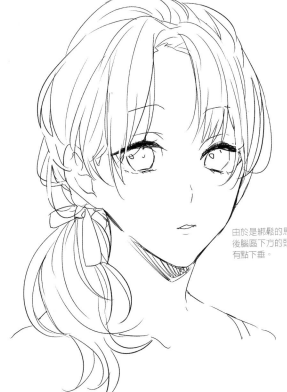

由於是綁鬆的馬尾,所以後腦區下方的頭髮形狀會有點下垂。

◀側邊低馬尾要將鬆綁髮束的感覺畫出來。讓頭頂髮量豐厚,能帶出成熟大人的味道。

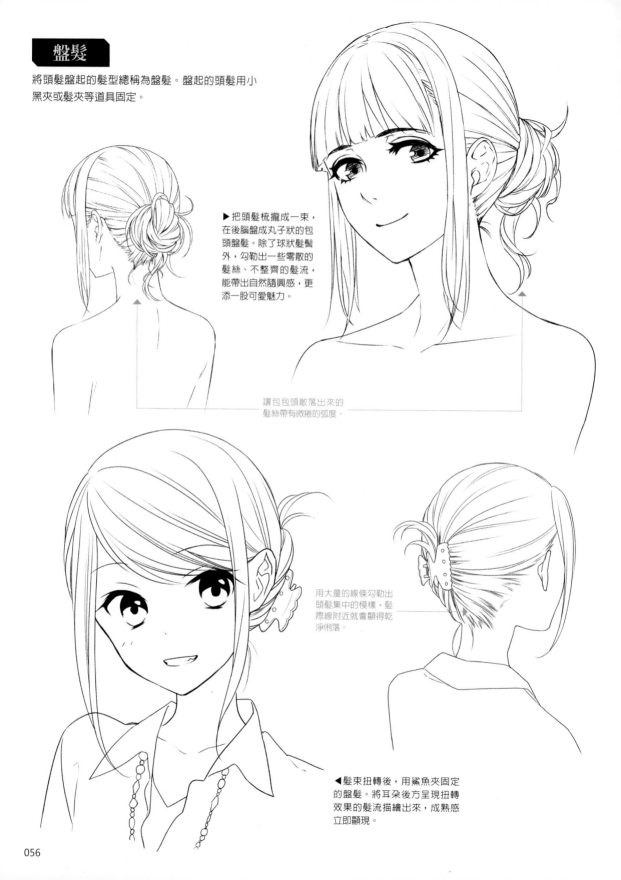

盤髮

將頭髮盤起的髮型總稱為盤髮。盤起的頭髮用小黑夾或髮夾等道具固定。

▶把頭髮梳攏成一束，在後腦盤成丸子狀的包頭盤髮。除了球狀髮髻外，勾勒出一些零散的髮絲、不整齊的髮流，能帶出自然隨興感，更添一股可愛魅力。

讓包包頭散落出來的髮絲帶有微捲的弧度。

用大量的線條勾勒出頭髮集中的模樣，髮際線附近就會顯得乾淨俐落。

◀髮束扭轉後，用鯊魚夾固定的盤髮。將耳朵後方呈現扭轉效果的髮流描繪出來，成熟感立即顯現。

翻轉式馬尾

馬尾打結處具扭轉效果的髮流是翻轉公主頭的重點。
也可以應用在把下層頭髮往上盤起的低盤髮造型上。

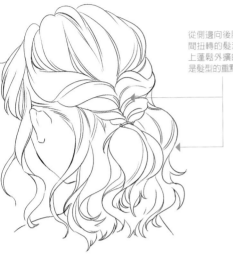

從側邊向後腦區中間扭轉的髮流，加上蓬鬆外擴的髮束是髮型的重點。

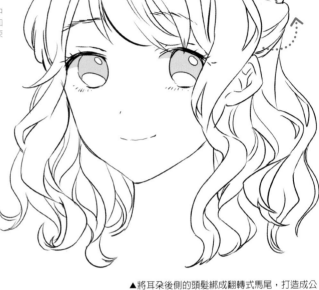

▲將耳朵後側的頭髮綁成翻轉式馬尾，打造成公主頭的髮型變化。從正面看去時，可以看見髮際往後腦延伸的髮束。

由於後面的頭髮都聚集在同一個地方，因此後腦區充滿了分量感。

▶將馬尾重覆翻轉內捲，最後將髮尾收進綁結處，就完成低盤髮造型了。

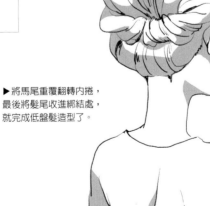

雙馬尾

在後腦綁兩個馬尾的造型，是少女印象強烈的一款髮型。而所謂的雙辮與雙馬尾的區別就在於，是否有將全部的頭髮束攏在一起。

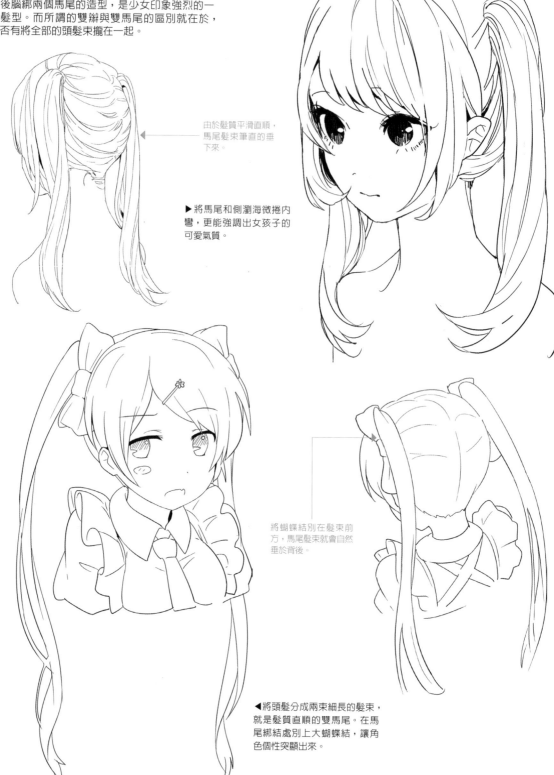

由於髮質平滑直順，馬尾髮束筆直的垂下來。

▶將馬尾和側瀏海微捲內彎，更能強調出女孩子的可愛氣質。

將蝴蝶結別在髮束前方，馬尾髮束就會自然垂於背後。

◀將頭髮分成兩束細長的髮束，就是髮質直順的雙馬尾。在馬尾綁結處別上大蝴蝶結，讓角色個性突顯出來。

龐帕朵頭

將瀏海梳高在後方固定，頭頂做出蓬髮分量感的一款髮型。雖然把額頭露出來了，卻不顯得成熟，反而給人健康可愛的印象。

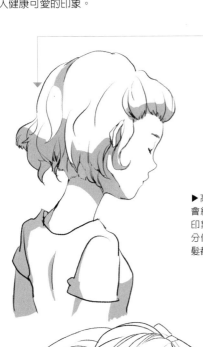

配合頭頂的髮量，也要做出後髮分量感。

▶高梳瀏海蓬髮有分量感，會給人一種活力有朝氣的印象。由於只針對瀏海部分做變化，所以是短髮長髮都適用的造型。

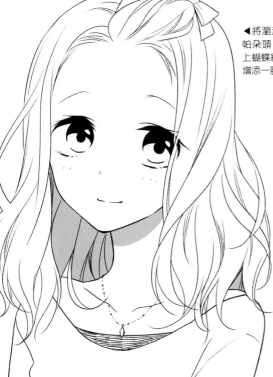

◀將瀏海往斜後梳起的龐帕朵頭。在髮束固定處別上蝴蝶結等髮飾加以修飾，增添一股可愛的氣息。

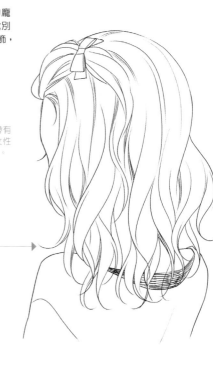

讓後面的髮束帶有捲度，勾勒出女性柔美自然的弧度。

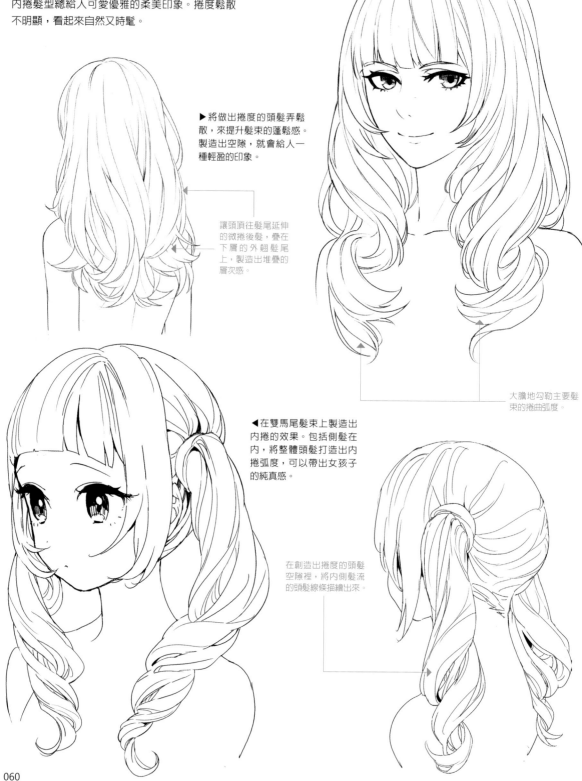

內捲

內捲髮型總給人可愛優雅的柔美印象。捲度鬆散
不明顯，看起來自然又時髦。

▶ 將做出捲度的頭髮弄鬆
散，來提升髮束的蓬鬆感。
製造出空隙，就會給人一
種輕盈的印象。

讓頭頂往髮尾延伸
的微捲後髮，疊在
下層的外翹髮尾
上，製造出堆疊的
層次感。

大膽地勾勒主要髮
束的捲曲弧度。

◀ 在雙馬尾髮束上製造出
內捲的效果。包括側髮在
內，將整體頭髮打造出內
捲弧度，可以帶出女孩子
的純真感。

在創造出捲度的頭髮
空隙裡，將內側髮流
的頭髮線條描繪出來。

外捲

外捲髮型帶給人一種華麗成熟、擅於與人交際、態度開放的外向印象。髮梢捲翹也是髮型的重點。

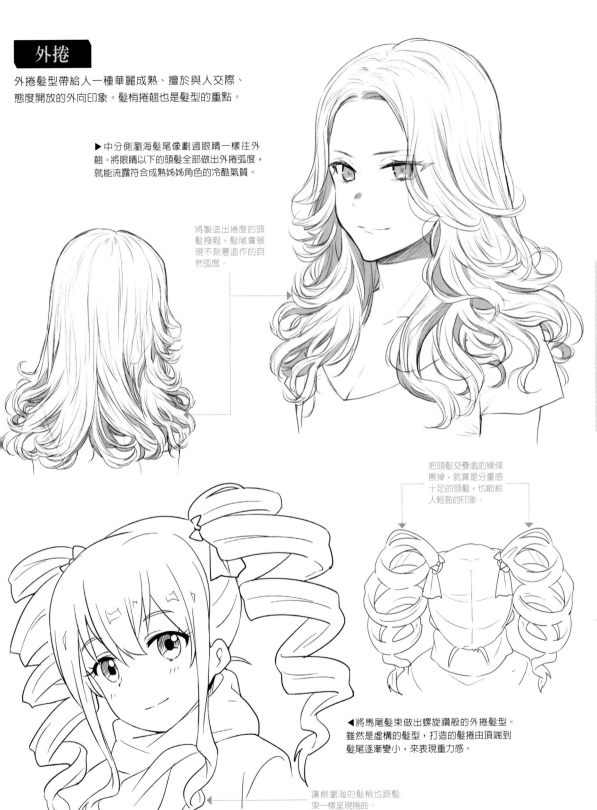

▶ 中分側瀏海髮尾像劃過眼睛一樣往外翹。將眼睛以下的頭髮全部做出外捲弧度，就能流露符合成熟姊姊角色的冷酷氣質。

將製造出捲度的頭髮撥鬆，髮尾會展現不刻意造作的自然弧度。

把頭髮交疊處的線條擦掉，就算是分量感十足的頭髮，也能給人輕盈的印象。

◀ 將馬尾髮束做出螺旋鑽般的外捲髮型。雖然是虛構的髮型，打造的髮捲由頂端到髮尾逐漸變小，來表現重力感。

讓側瀏海的髮梢也跟髮束一樣呈現捲曲。

編髮・三股編

需要有一定長度的頭髮所做成的編髮或三股編，很有淑女氣息，同時帶來華麗感。只要順著頭型，可以做出直向、橫向或斜向編髮。

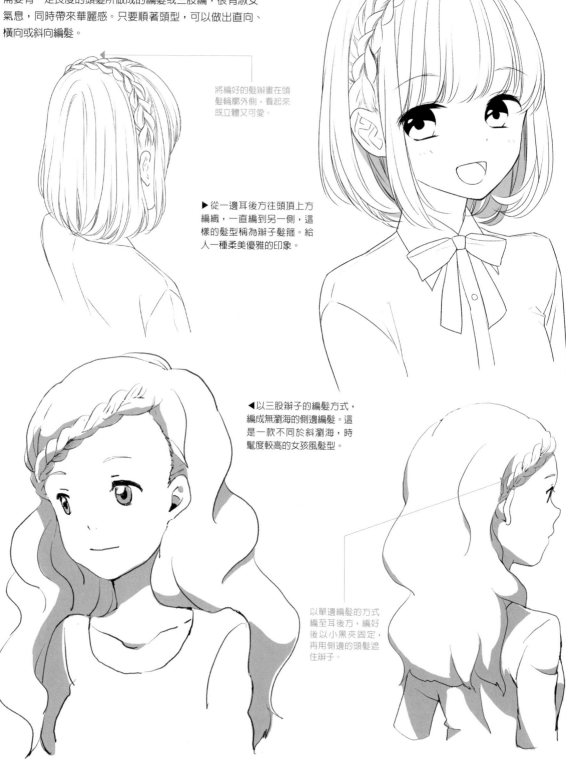

將編好的髮辮畫在頭髮輪廓外側，看起來既立體又可愛。

▶從一邊耳後方往頭頂上方編織，一直編到另一側，這樣的髮型稱為辮子髮箍。給人一種柔美優雅的印象。

◀以三股辮子的編髮方式，編成無瀏海的側邊編髮。這是一款不同於斜瀏海，時髦度較高的女孩風髮型。

以單邊編髮的方式編至耳後方，編好後以小黑夾固定，再用側邊的頭髮遮住辮子。

魚骨辮

編好的髮辮很像魚的骨頭，因而得到魚骨辮的名稱。將頭髮撥鬆，畫出髮辮鬆散的模樣，給人一種女性優雅的印象。

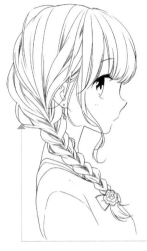

▶ 把頭髮撥到同一邊，編成魚骨辮的髮型。辮子會由上向下慢慢變細。

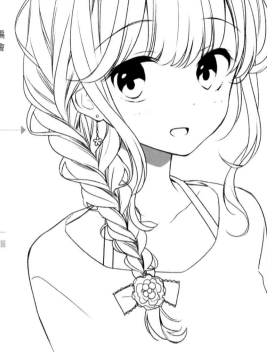

在編好的髮辮旁加入一些散落的髮絲，可以增添蓬鬆優美的印象。

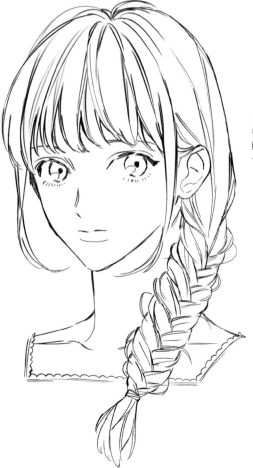

◀ 兩側的頭髮是讓魚骨辮看起來優雅美麗的重點。臉頰兩側留些髮絲，會帶一點大人成熟感。

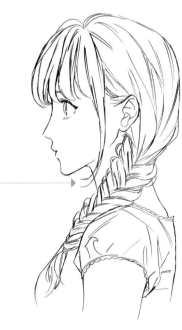

將側邊髮絲做出內彎弧度，可增添女性魅力。

公主頭

將頭髮分成上下兩部分，上半部頭髮往上盤起的
頭髮造型，能帶給人非常華麗的印象。

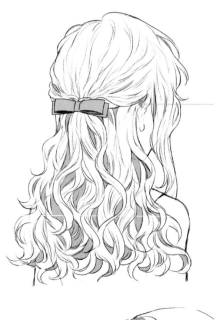

後面頭髮往上盤起，
整個造型呈現出立
體感和層次感。

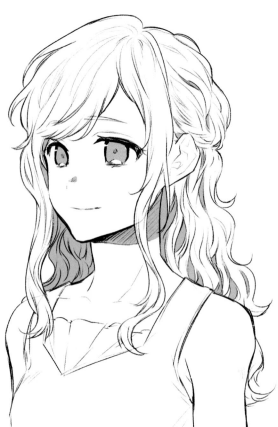

▶將有波浪質感的頭
髮做成公主頭。讓整
體造型表現出波浪般
的髮絲曲線，氣質優
雅的髮型就完成了。

◀從頭頂編到兩側進行
編髮，將兩股編辮直接
固定在腦後，做成公主
頭髮型。

將髮束固定，高度
略低於耳朵，視覺
上就會取得絕妙的
平衡。

扭轉

扭轉髮型是繩索紋編髮搭配扭轉捲曲，藉由扭轉產生斜向髮流和分量感是作畫重點。

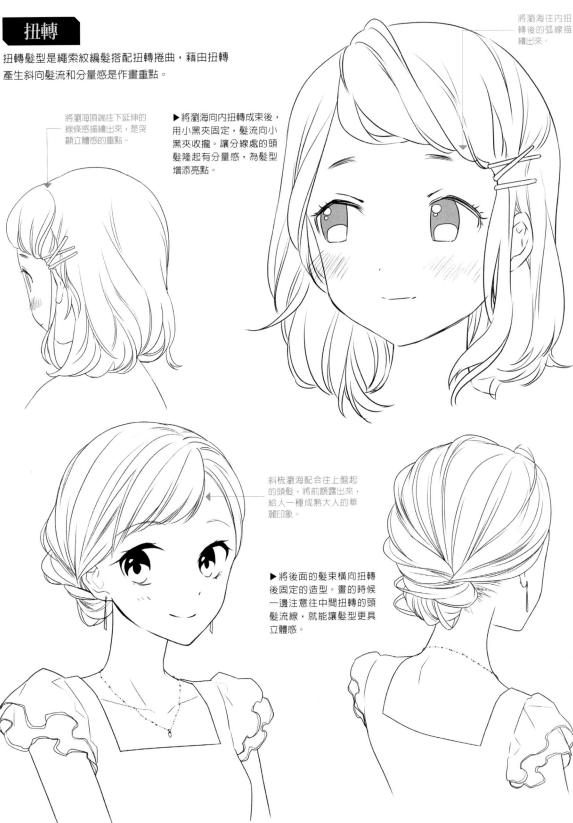

將瀏海往內扭轉後的弧線描繪出來。

將瀏海頂端往下延伸的線條感描繪出來，是突顯立體感的重點。

▶將瀏海向內扭轉成束後，用小黑夾固定，髮流向小黑夾收攏。讓分線處的頭髮隆起有分量感，為髮型增添亮點。

斜梳瀏海配合往上盤起的頭髮，將前額露出來，給人一種成熟大人的華麗印象。

▶將後面的髮束橫向扭轉後固定的造型。畫的時候一邊注意往中間扭轉的頭髮流線，就能讓髮型更具立體感。

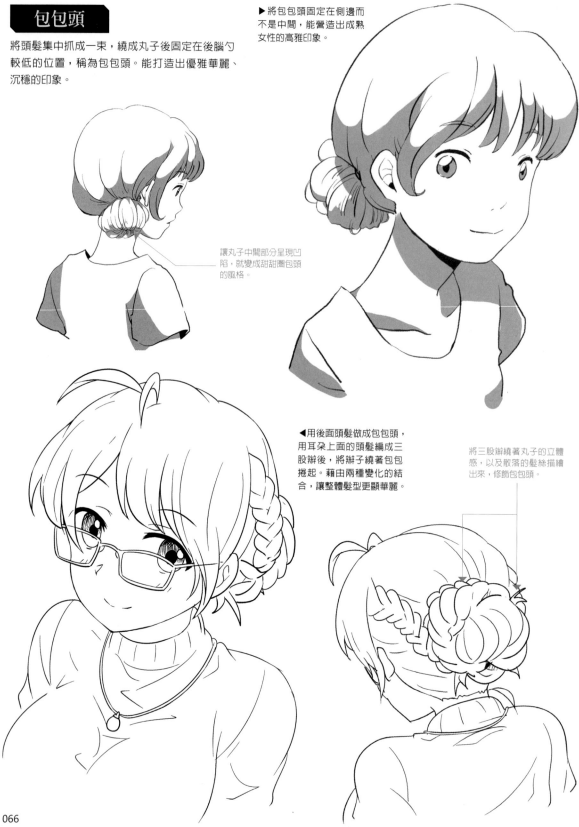

包包頭

將頭髮集中抓成一束，繞成丸子後固定在後腦勺較低的位置，稱為包包頭。能打造出優雅華麗、沉穩的印象。

▶將包包頭固定在側邊而不是中間，能營造出成熟女性的高雅印象。

讓丸子中間部分呈現凹陷，就變成甜甜圈包頭的風格。

◀用後面頭髮做成包包頭，用耳朵上面的頭髮編成三股辮後，將辮子繞著包包捲起。藉由兩種變化的結合，讓整體髮型更顯華麗。

將三股辮繞著丸子的立體感，以及散落的髮絲描繪出來，修飾包包頭。

日式盤髮

露出頸部的日式盤髮造型，很適合與和服做搭配。
只要將髮際處的頭髮收乾淨，就可以完美展現頸
部線條。

晚宴頭在後腦區做出
分量感，是展現優美
髮型的重點。

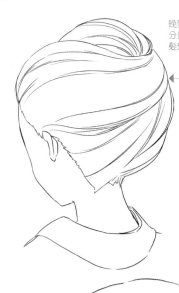

▶將側邊及後面的頭髮向側邊
捲起，適合和服的一款宴會盤
髮。順著捲髮方向畫出線條，
也在頭頂部分打造蓬鬆分量感，
就能散發出高雅氣質。

把頭髮收乾淨，清楚
畫出髮束的線條感，
就能流露出與和服
相襯的成熟魅力。

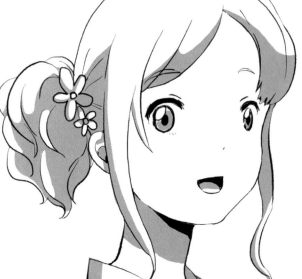

在髮束製造出分量
感，髮尾做出捲度，
就能使整體休閒感
加分。

◀搭配浴衣造型的盤髮，在鬢角處畫
出散落下來的髮絲，再裝飾花朵造型
的髮飾，讓整體增添玩心，就能性感
和可愛兩者兼具。

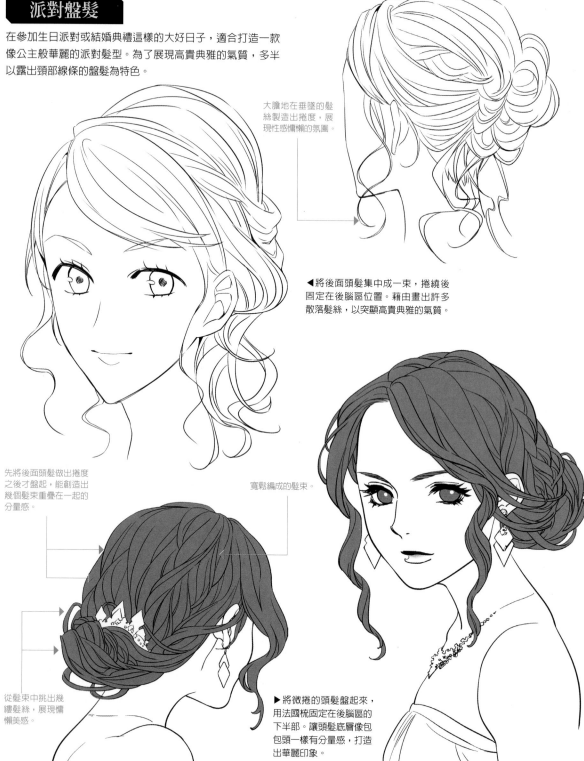

派對盤髮

在參加生日派對或結婚典禮這樣的大好日子，適合打造一款像公主般華麗的派對髮型。為了展現高貴典雅的氣質，多半以露出頸部線條的盤髮為特色。

大膽地在垂墜的髮絲製造出捲度，展現性感慵懶的氛圍。

◀將後面頭髮集中成一束，捲繞後固定在後腦區位置。藉由畫出許多散落髮絲，以突顯高貴典雅的氣質。

先將後面頭髮做出捲度之後才盤起，能創造出幾個髮束重疊在一起的分量感。

寬鬆編成的髮束。

從髮束中挑出幾縷髮絲，展現慵懶美感。

▶將微捲的頭髮盤起來，用法國梳固定在後腦區的下半部。讓頭髮底層像包包頭一樣有分量感，打造出華麗印象。

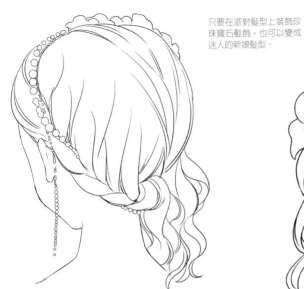

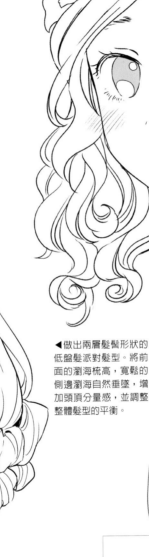

只要在派對髮型上裝飾珍珠寶石髮飾，也可以變成迷人的新娘髮型。

▲從側面到後腦區的髮辮，搭配捲度明顯的側邊捲髮，一款華麗的髮型就完成了。

◀做出兩層髮髻形狀的低盤髮派對髮型。將前面的瀏海梳高，寬鬆的側邊瀏海自然垂墜，增加頭頂分量感，並調整整體髮型的平衡。

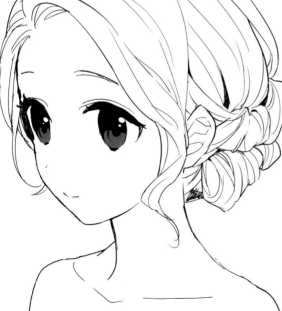

上層的低盤髮是從耳後方將頭髮往內捲起。

男性的短髮

男性短髮長度大約在耳朵以上，同時也是男性髮型中最常見的長度。除了在主體髮型上加入變化，也會介紹一些透過修剪技巧改變髮型風格的造型。

基本型

由於頭髮很短，就算是天生直髮，髮尾也會呈現自然外翹或微捲。後頸髮際處的頭髮同樣很短，因此可以看見頸部線條，強調出男性陽剛的一面。

讓頭髮從髮旋發展出來，就能表現頭髮上下交疊的感覺。

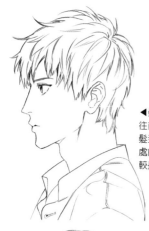

◀髮頂有分量感，將頭髮往前梳的狼剪髮型。這款髮型的特色是，後頸髮際處的頭髮在短髮中算是比較長的。

◀這款短髮的特色在於，從分線延伸出去的直髮，以及上梳瀏海。在髮梢處微微內彎及和外翹，帶給人一種冷酷的印象。

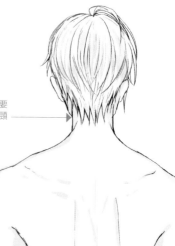

在畫下層頭髮時，要讓髮束由側邊向後頸收攏。

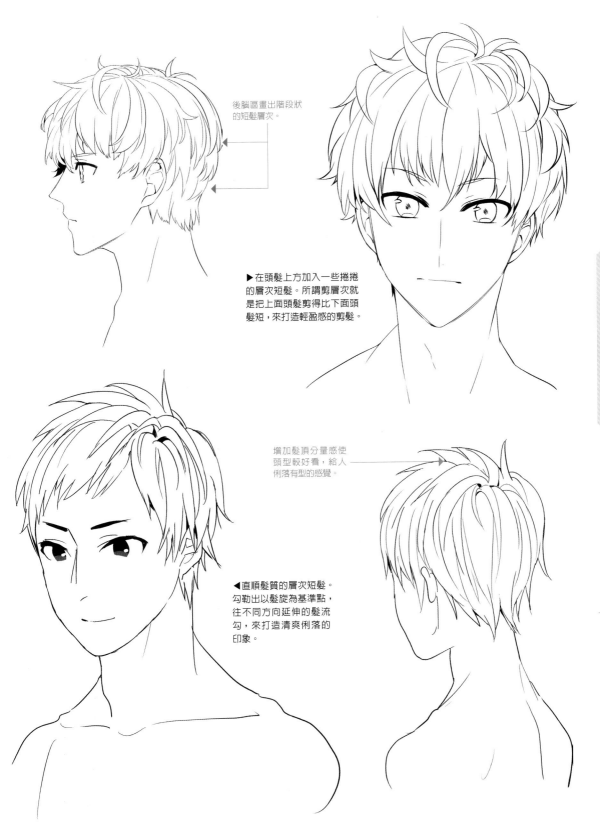

後腦區畫出階段狀的短髮層次。

▶在頭髮上方加入一些捲捲的層次短髮。所謂剪層次就是把上面頭髮剪得比下面頭髮短，來打造輕盈感的剪髮。

增加髮頂分量感使頭型較好看，給人俐落有型的感覺。

◀直順髮質的層次短髮。勾勒出以髮旋為基準點，往不同方向延伸的髮流勾，來打造清爽俐落的印象。

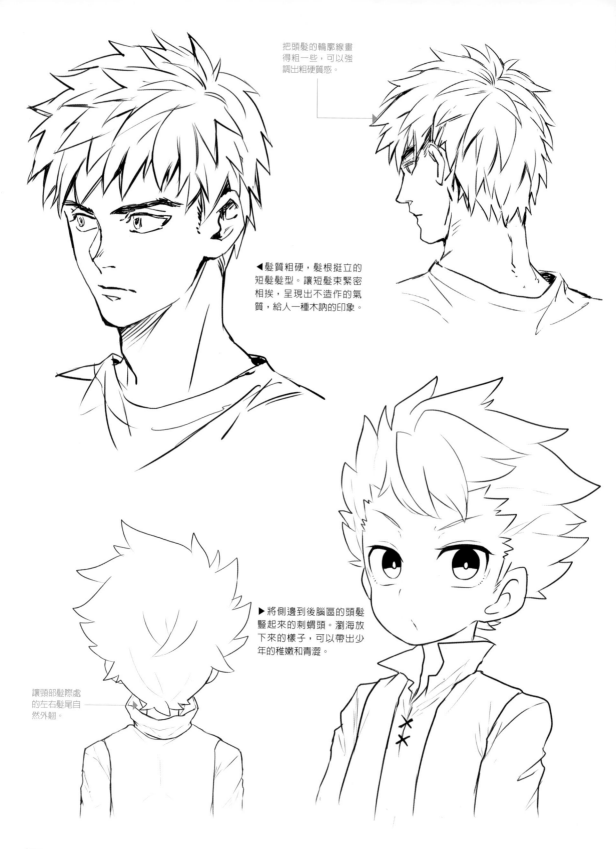

把頭髮的輪廓線畫
得粗一些，可以強
調出粗硬質感。

◀髮質粗硬，髮根挺立的
短髮髮型。讓短髮束緊密
相挨，呈現出不造作的氣
質，給人一種木訥的印象。

▶將側邊到後腦區的頭髮
豎起來的刺蝟頭。瀏海放
下來的樣子，可以帶出少
年的稚嫩和青澀。

讓頸部髮際處
的左右髮尾自
然外翹。

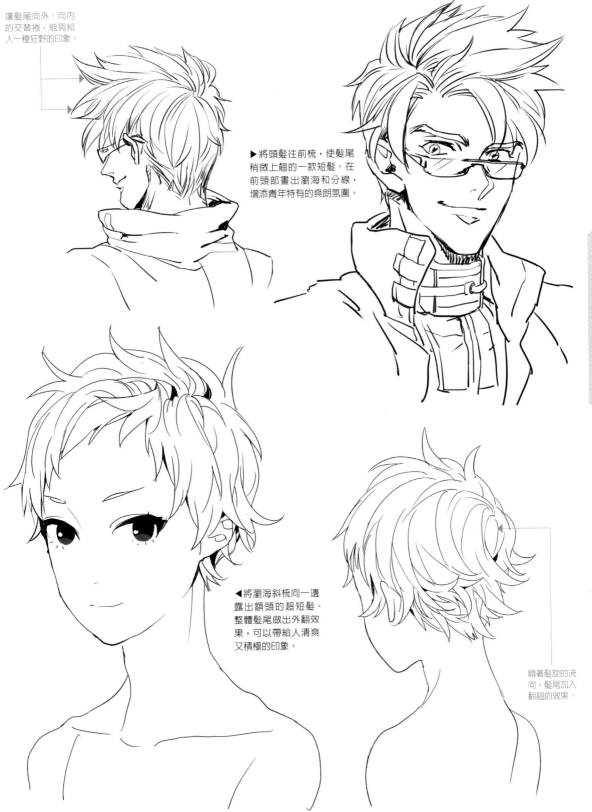

讓髮尾向外、向內的交替捲，能夠給人一種狂野的印象。

▶將頭髮往前梳，使髮尾稍微上翹的一款短髮。在前頭部畫出瀏海和分線，增添青年特有的爽朗氛圍。

◀將瀏海斜梳向一邊露出額頭的超短髮。整體髮尾做出外翻效果，可以帶給人清爽又積極的印象。

順著髮旋的流向，髮尾加入翻翹的效果。

髮型變化

髮型特色在於,藉由將側邊或後腦區頭髮削短、瀏海往上梳等變化,來彰顯男性氣質。頭頂部或後腦區的髮流,要順著頭型描繪。

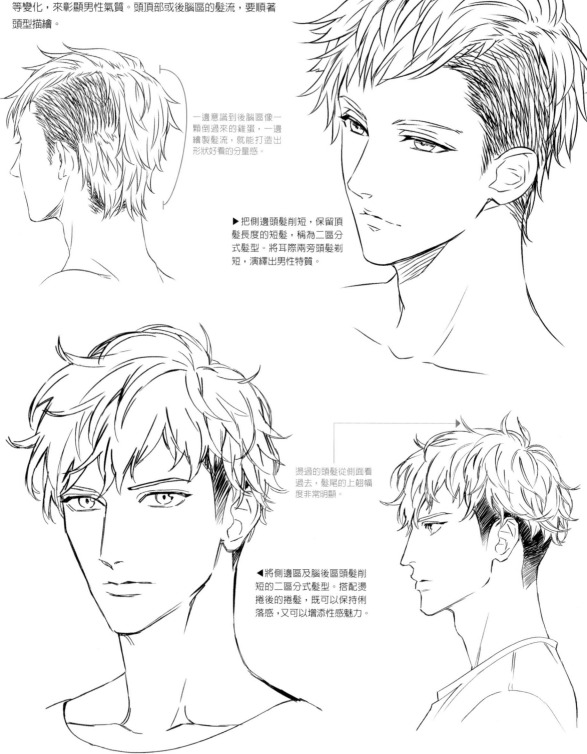

一邊意識到後腦區像一顆倒過來的雞蛋,一邊繪製髮流,就能打造出形狀好看的分量感。

▶把側邊頭髮削短,保留頂髮長度的短髮,稱為二區分式髮型。將耳際兩旁頭髮剃短,演繹出男性特質。

燙過的頭髮從側面看過去,髮尾的上翹幅度非常明顯。

◀將側邊區及腦後區頭髮削短的二區分式髮型。搭配燙捲後的捲髮,既可以保持俐落感,又可以增添性感魅力。

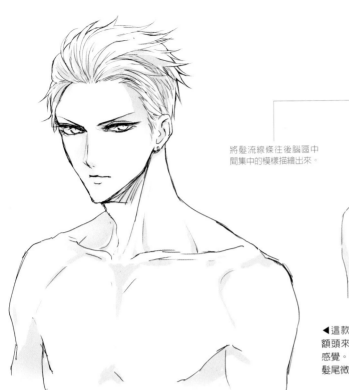

將髮流線條往後腦區中間集中的模樣描繪出來。

◀這款短髮將瀏海往上梳，露出額頭來，給人氣勢強勁又狂野的感覺。讓頭頂部及後腦區的頭髮，髮尾微微外翹。

把太陽穴以上的頭髮削短，靠近髮際線的頭髮形狀要平整，就能畫出帥氣有型的平頭。

▶展現男性清爽乾淨的平頭，頭型好看是重點。在前髮分線及後腦區的髮旋等處加上細短線條，來表現頭髮生長的模樣。

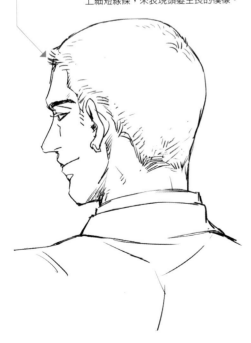

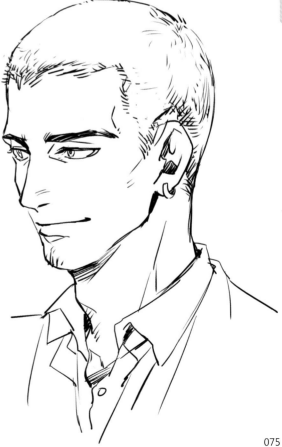

男性的中長髮

男性的中長髮長度大概落在耳朵或後頸部的位置，是一款溫柔且穩重感強烈的髮型。僅僅換個瀏海造型就能改變形象，加上容易營造出流線感，因此要做造型也很容易。

基本型

即使是沒有加入變化的中長髮，只要依據瀏海梳整的方式、髮質以及髮流方向的營造，就能帶出各式各樣的印象。

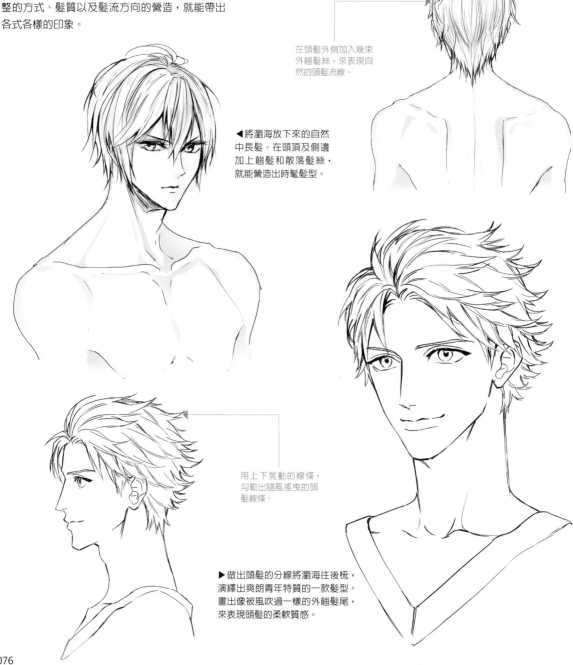

在頭髮外側加入幾束外翹髮絲，來表現自然的頭髮流線。

◀將瀏海放下來的自然中長髮。在頭頂及側邊加上翹髮和散落髮絲，就能營造出時髦髮型。

用上下晃動的線條，勾勒出隨風搖曳的頭髮線條。

▶做出頭髮的分線將瀏海往後梳，演繹出爽朗青年特質的一款髮型。畫出像被風吹過一樣的外翹髮尾，來表現頭髮的柔軟質感。

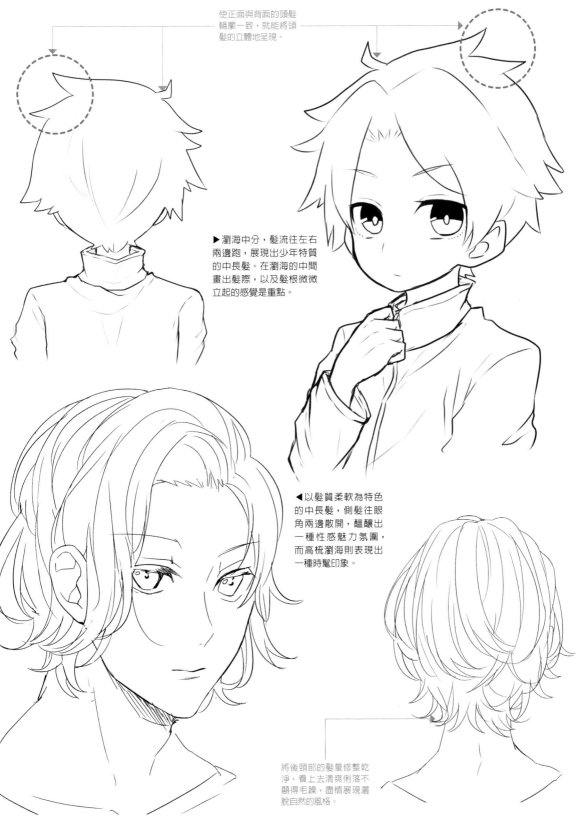

使正面與背面的頭髮輪廓一致，就能將頭髮的立體地呈現。

▶瀏海中分，髮流往左右兩邊跑，展現出少年特質的中長髮。在瀏海的中間畫出髮際，以及髮根微微立起的感覺是重點。

◀以髮質柔軟為特色的中長髮，側髮往眼角兩邊散開，醞釀出一種性感魅力氛圍，而高梳瀏海則表現出一種時髦印象。

將後頭部的髮量修整乾淨，看上去清爽俐落不顯得毛躁，盡情展現灑脫自然的風格。

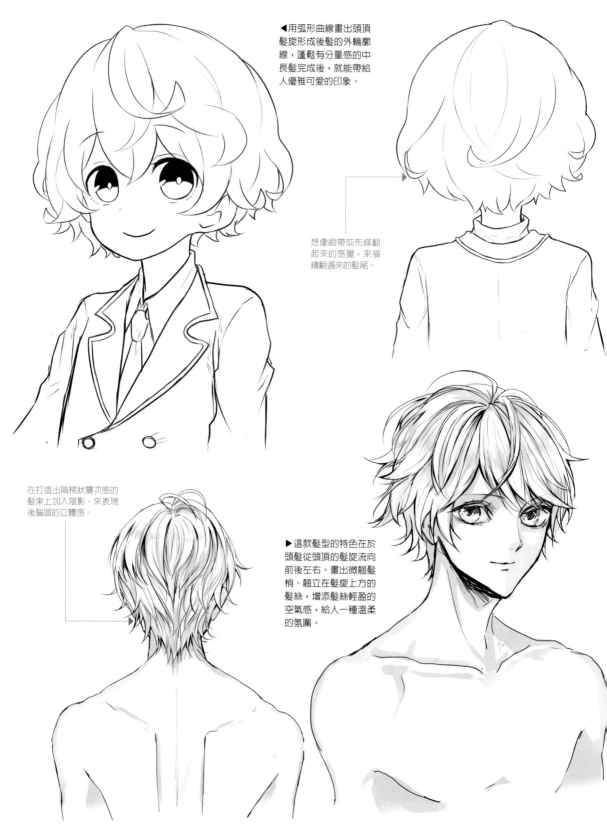

◀用弧形曲線畫出頭頂髮旋形成後髮的外輪廓線，蓬鬆有分量感的中長髮完成後，就能帶給人優雅可愛的印象。

想像緞帶或布條翻起來的感覺，來描繪翻過來的髮尾。

在打造出階梯狀層次感的髮束上加入陰影，來表現後腦區的立體感。

▶這款髮型的特色在於頭髮從頭頂的髮旋流向前後左右。畫出微翹髮梢、翹立在髮旋上方的髮絲，增添髮絲輕盈的空氣感，給人一種溫柔的氛圍。

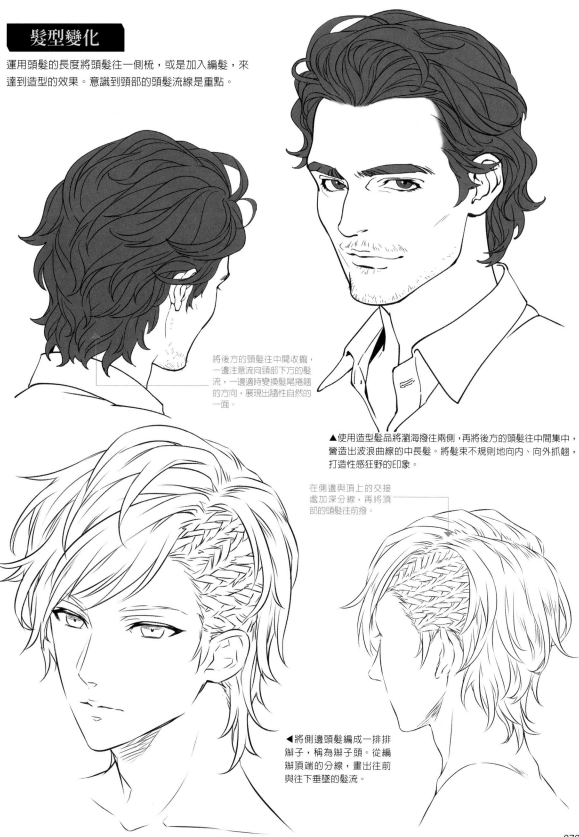

髮型變化

運用頭髮的長度將頭髮往一側梳，或是加入編髮，來達到造型的效果。意識到頸部的頭髮流線是重點。

將後方的頭髮往中間收攏，一邊注意流向頸部下方的髮流，一邊適時變換髮尾捲翹的方向，展現出隨性自然的一面。

▲ 使用造型髮品將瀏海撥往兩側，再將後方的頭髮往中間集中，營造出波浪曲線的中長髮。將髮束不規則地向內、向外抓翹，打造性感狂野的印象。

在側邊與頂上的交接處加深分線，再將頂部的頭髮往前撥。

◀ 將側邊頭髮編成一排排辮子，稱為辮子頭。從編辮頂端的分線，畫出往前與往下垂墜的髮流。

男性的長髮

男性長髮長度超過後頸部，是一款能夠帶出成熟大人魅力的髮型。由於長度夠長，在造型上更加容易。同時，試著留意瀏海的有無，如何改變一個人的臉部印象。

基本型

隨意生長的男性長髮，帶一點土氣感，反而顯得更有男子氣概。留有一頭如女性般的超級長髮時，搭配瀏海是重點。

雖然髮質是直髮，讓頭髮的弧線微微「內凹」，而非筆直而下，整體看起來會很不錯。

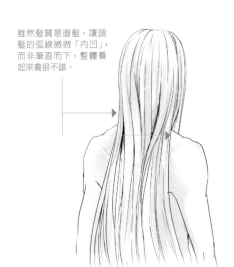

▶ 一頭有如女性般的超級直長髮。當一名身材修長，面容俊美的男性，搭配 M 型瀏海或斜瀏海，就會給人美男子的感覺。

讓大部分髮尾往後翹，看上去更有一體感。

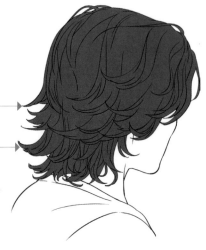

◀ 把瀏海分左右兩邊，帶點隨性梳理的長髮。將瀏海、側髮及後髮自然後梳，抓出整體的流線感，性感與俐落兩者兼具。

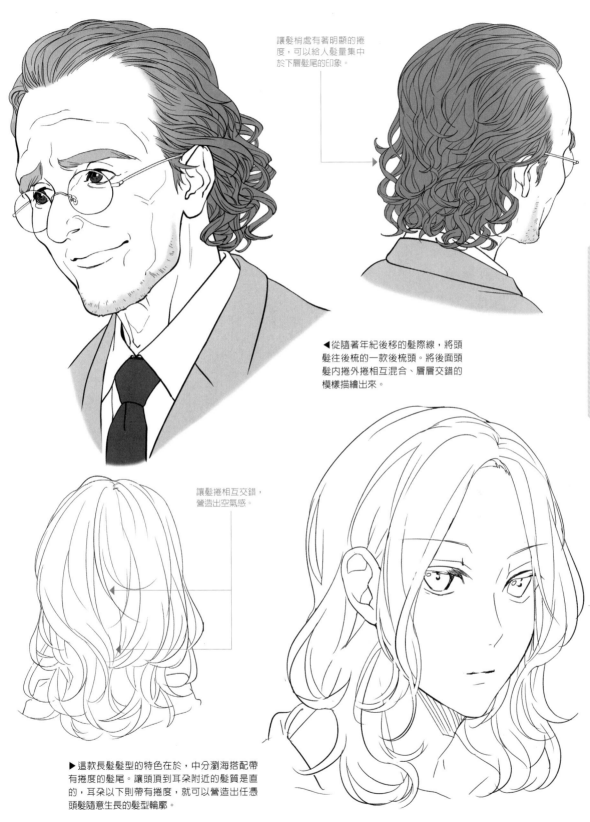

讓髮梢處有著明顯的捲度，可以給人髮量集中於下層髮尾的印象。

◀從隨著年紀後移的髮際線，將頭髮往後梳的一款後梳頭。將後面頭髮內捲外捲相互混合、層層交錯的模樣描繪出來。

讓髮捲相互交錯，營造出空氣感。

▶這款長髮髮型的特色在於，中分瀏海搭配帶有捲度的髮尾。讓頭頂到耳朵附近的髮質是直的，耳朵以下則帶有捲度，就可以營造出任憑頭髮隨意生長的髮型輪廓。

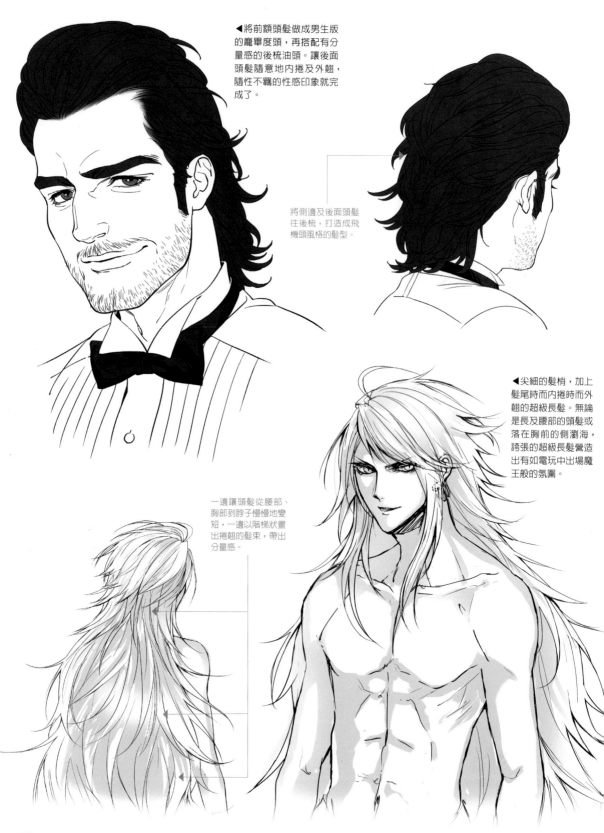

◀將前額頭髮做成男生版的龐畢度頭,再搭配有分量感的後梳油頭。讓後面頭髮隨意地內捲及外翹,隨性不羈的性感印象就完成了。

將側邊及後面頭髮往後梳,打造成飛機頭風格的髮型。

◀尖細的髮梢,加上髮尾時而內捲時而外翹的超級長髮。無論是長及腰部的頭髮或落在胸前的側瀏海,誇張的超級長髮營造出有如電玩中出場魔王般的氛圍。

一邊讓頭髮從腰部、胸部到脖子慢慢地變短,一邊以階梯狀畫出捲翹的髮束,帶出分量感。

髮型變化

男性頭髮夠長的話，也可以和女性一樣在髮型中加入各種變化造型。其中的編髮造型，不僅無損男性魅力，還能為單調的髮型增添變化。

▶把頭髮全撥到同一側，固定成一束的長髮造型。在畫面右側的臉頰旁留一些髮絲，來做出左右不對稱的髮型。

畫的時候，在髮束旁加上散落的髮絲，來帶出性感的一面。

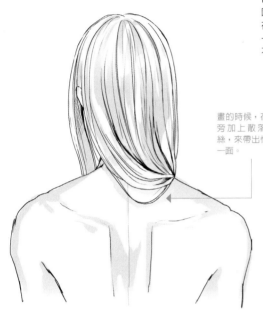

◀將側邊的頭髮在後面做成髮髻的造型。讓鬢角及耳朵露出來，視覺上給人隨性又清爽的印象。

在畫側邊集中到後面的頭髮時，要像衣服的垂綴一樣，將髮束底層微微垂墜的感覺描繪出來。

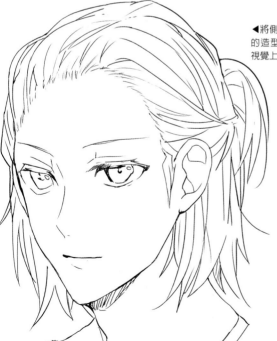

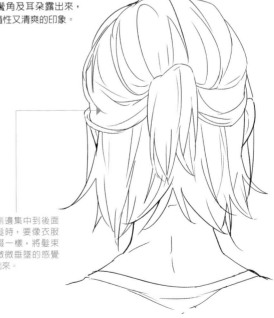

特殊髮型

在虛構世界中，常見人獸合體的亞人物種或是掌管著大自然的精靈，這些憑空想像的角色。這一小節就來學習以幻想世界特有要素為主題的髮型描繪訣竅。

有獸耳的髮型

擁有犬貓等獸耳的獸人，髮型以動物毛髮的質感為基底，再搭配動物耳朵是重點。

讓耳朵上的毛髮與頭髮擁有相同的細膩質感。

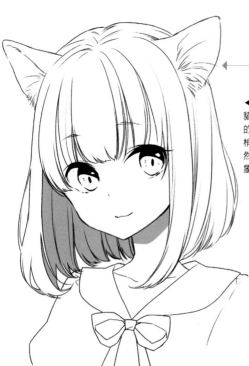

◀貓耳少女的髮型運用了貓毛的特性，與柔順細膩的鮑伯直髮很配。描繪髮梢時，要一邊注意頭髮自然的柔順感，將輕盈的印象描繪出來。

在描繪前傾式鮑伯頭時，要將兩側頭髮畫得比後方稍長一些。

▶妖狐青年以狐狸為基底，因此髮型會呈現野獸般的蓬鬆質感。配合耳朵毛髮的質感，將髮尾的部分畫捲。

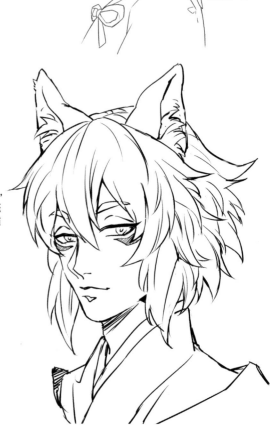

在耳朵根部畫出毛髮微翹的樣子，來表現耳朵是從頭髮中長出來的立體感。

以自然爲主題的頭髮

以自然為主題的頭髮，分成兩種模式，一種是混然天成，另一種是刻意處理讓髮型看起來自然。

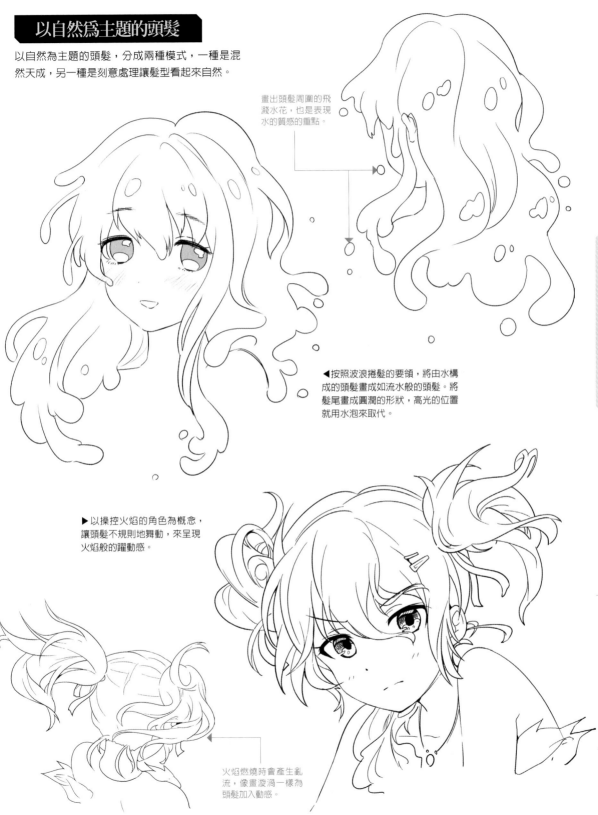

畫出頭髮周圍的飛濺水花，也是表現水的質感的重點。

◀按照波浪捲髮的要領，將由水構成的頭髮畫成如流水般的頭髮。將髮尾畫成圓潤的形狀，高光的位置就用水泡來取代。

▶以操控火焰的角色為概念，讓頭髮不規則地舞動，來呈現火焰般的躍動感。

火焰燃燒時會產生亂流，像畫漩渦一樣為頭髮加入動感。

特別之日的盛裝與盛髮造型

　　日本傳統風俗將生活區分成「特別之日」與「日常之日」。所謂的特別之日就是祭典或一年當中的各種節日，同時也是將特別之日穿戴的衣服稱為盛裝的由來。而日常之日就是一般的日常生活，人們重覆過著日常與非日常的生活。

　　特別之日的裝扮中，有一款將頭髮做成盤髮造型的代表性髮型。理由在於盤髮很適合和服，以及有分量感的頭頂能夠展現華麗的視覺效果。

　　後來發展出將頭頂的髮束細分成一條一條的，營造出髮頂分量感的盛髮造型。這樣的髮型可以帶出非日常的特別感，對酒店的男公關和女公關來說，是用來詮釋現代特別之日的人氣髮型。

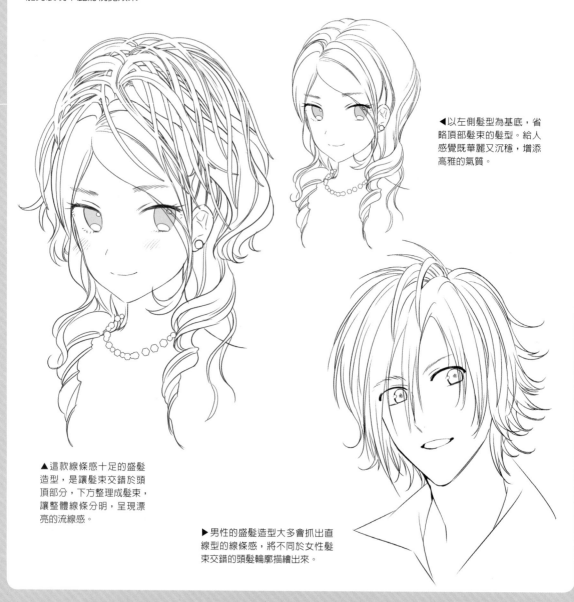

◀以左側髮型為基底，省略頂部髮束的髮型。給人感覺既華麗又沉穩，增添高雅的氣質。

▲這款線條感十足的盛髮造型，是讓髮束交錯於頭頂部分，下方整理成髮束，讓整體線條分明，呈現漂亮的流線感。

▶男性的盛髮造型大多會抓出直線型的線條感，將不同於女性髮束交錯的頭髮輪廓描繪出來。

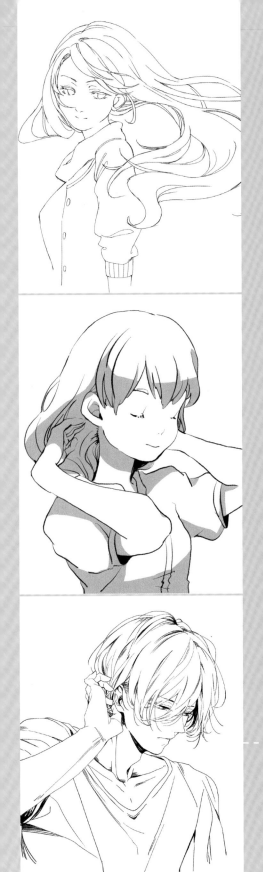

第3章
頭髮的動態

基本的動態種類

髮尾的頭髮容易擺動，越接近髮根擺動的幅度越窄。要描繪從日常到戰鬥的各種場景，請先記住頭髮的基本動態及特徵。

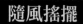

隨風搖擺

▶ 頭髮被風吹起後，隨風起伏的擺動。用和緩的弧度表現髮絲輕柔散開來的樣子。根據頭髮綁的方式，來改變彎曲的弧度或方向，效果更好。

⟵‧‧‧‧‧ 身體的動向　⟵ 頭髮的動向

甩動

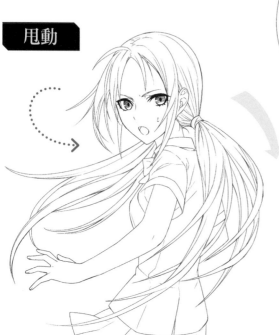

◀轉身時，頭髮會隨著離心力的作用，呈現流水般的曲線。與飄動的頭髮相比，呈現規則的弧度曲線。

彎曲、垂墜

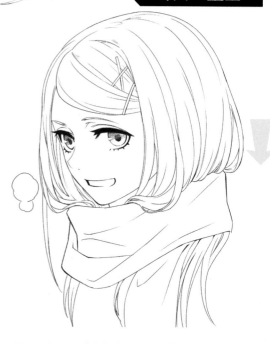

▶將長髮塞進圍巾或衣物裡，髮束會微微隆起呈現彎曲形狀。用手拉出一部分的頭髮時，剩下的頭髮會因為重力而往下垂。

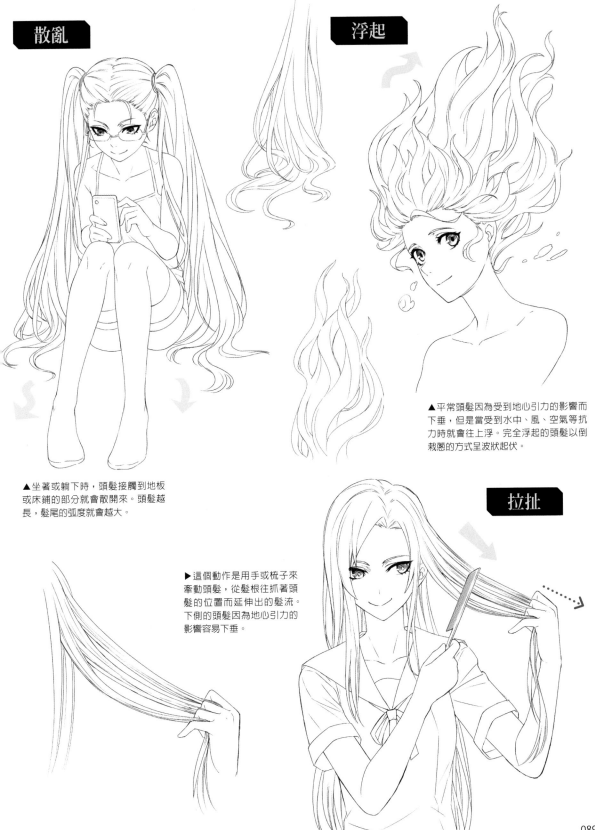

散亂

浮起

▲坐著或躺下時，頭髮接觸到地板或床鋪的部分就會散開來。頭髮越長，髮尾的弧度就會越大。

▲平常頭髮因為受到地心引力的影響而下垂，但是當受到水中、風、空氣等抗力時就會往上浮。完全浮起的頭髮以倒栽蔥的方式呈波狀起伏。

拉扯

▶這個動作是用手或梳子來牽動頭髮，從髮根往上抓著頭髮的位置而延伸出的髮流。下側的頭髮因為地心引力的影響容易下垂。

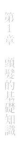

身體動作造成的頭髮動態

頭髮的動態是表現身體動作時不可欠缺的表現。在這一節中，從帶動整個身體（跑步）到只牽動到脖子的動作（低頭往下看），針對一個動作會以四件以上的示範圖例來進行解說。

走路

走路是人類最基本的動作之一。依據頭髮的長度、走路速度或者當下的心情，可以看出頭髮動態上的變化。

⟵‥‥‥‥ 身體的動向　　⟵ 頭髮的動向

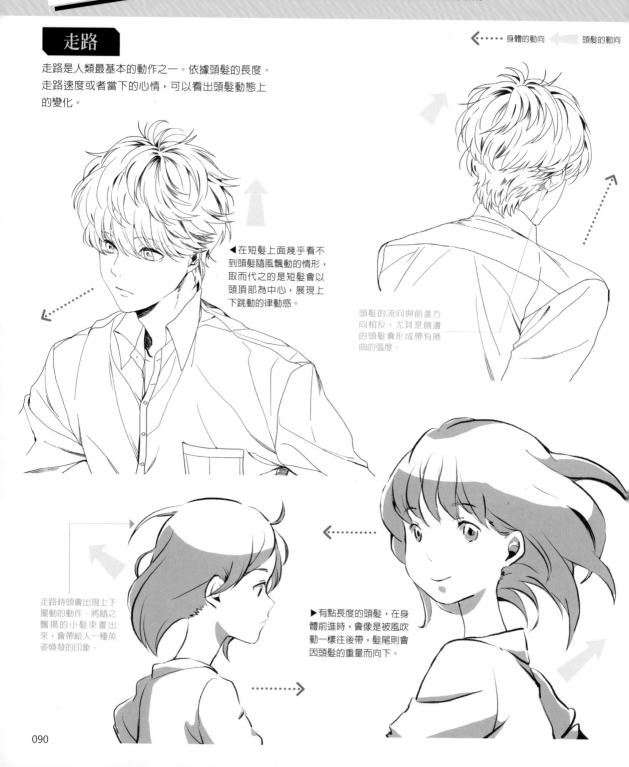

◀在短髮上面幾乎看不到頭髮隨風飄動的情形，取而代之的是短髮會以頭頂部為中心，展現上下跳動的律動感。

頭髮的流向與前進方向相反，尤其是側邊的頭髮會形成帶有捲曲的弧度。

走路時頭會出現上下擺動的動作。將隨之飄揚的小髮束畫出來，會帶給人一種英姿煥發的印象。

▶有點長度的頭髮，在身體前進時，會像是被風吹動一樣往後帶，髮尾則會因頭髮的重量而向下。

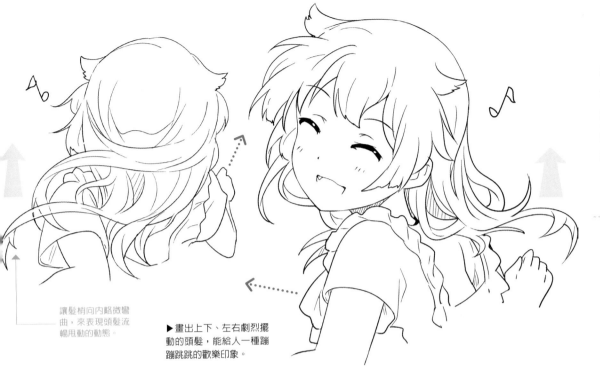

讓髮梢向內略微彎曲，來表現頭髮流暢甩動的動態。

▶畫出上下、左右劇烈擺動的頭髮，能給人一種蹦蹦跳跳的歡樂印象。

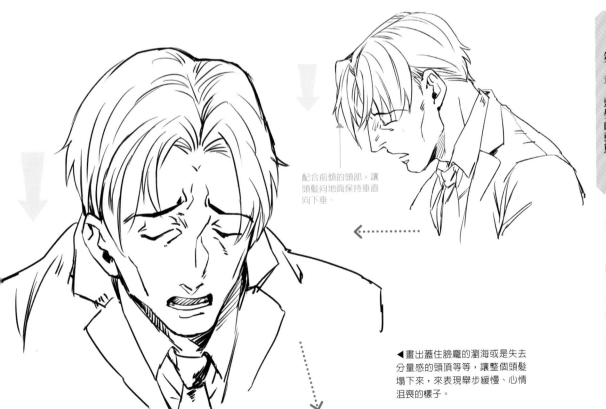

配合前傾的頭部，讓頭髮向地面保持垂直向下垂。

◀畫出蓋住臉龐的瀏海或是失去分量感的頭頂等等，讓整個頭髮塌下來，來表現舉步緩慢、心情沮喪的樣子。

跑步

跑步時的肢體動作會變得比走路時更激烈，頭髮躍動飛揚。
由於身體呈前傾狀，後頸部與脖子的距離自然會拉近。

◀┄┄┄ 身體的動向　◀━━ 頭髮的動向

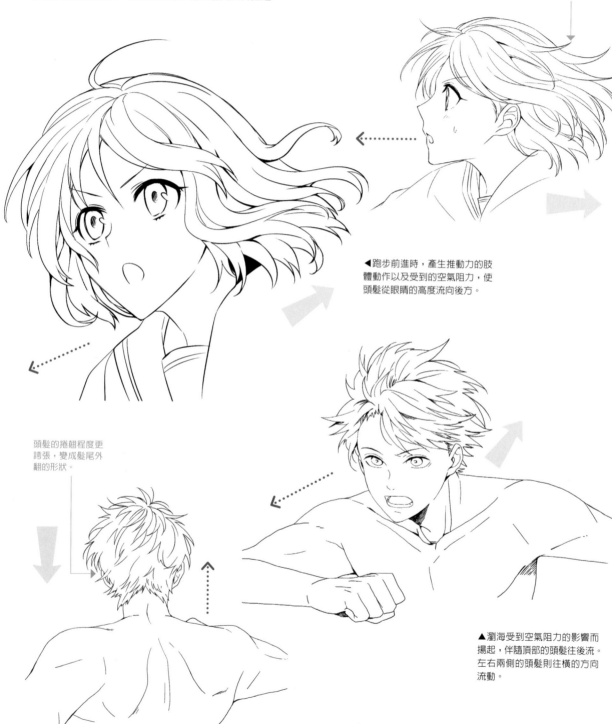

畫出許多向上飛揚
的髮梢，讓頭髮產
生躍動感。

◀跑步前進時，產生推動力的肢
體動作以及受到的空氣阻力，使
頭髮從眼睛的高度流向後方。

頭髮的捲翹程度更
誇張，變成髮尾外
翻的形狀。

▲瀏海受到空氣阻力的影響而
揚起，伴隨頂部的頭髮往後流。
左右兩側的頭髮則往橫的方向
流動。

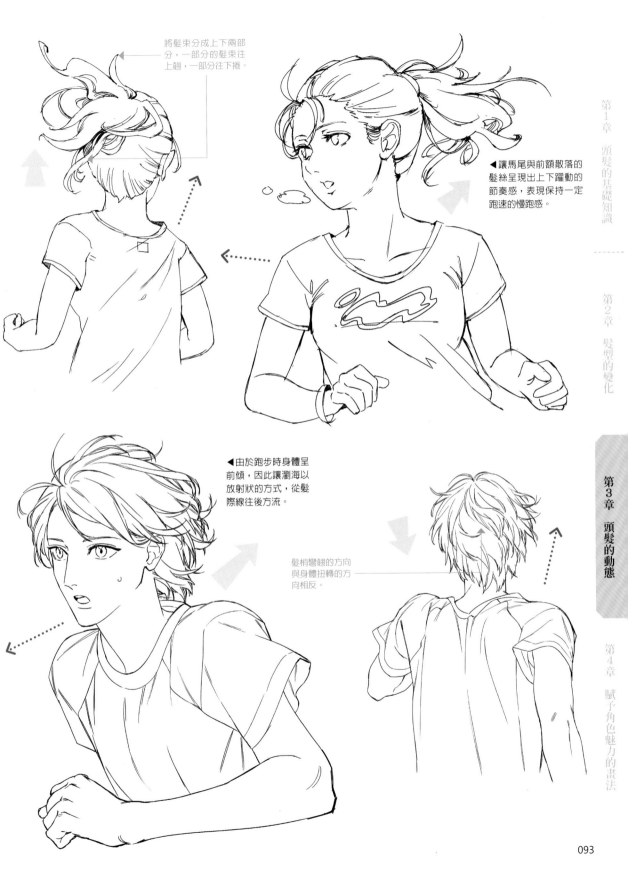

將髮束分成上下兩部分，一部分的髮束往上翹，一部分往下捲。

▶讓馬尾與前額散落的髮絲呈現出上下躍動的節奏感，表現保持一定跑速的慢跑感。

◀由於跑步時身體呈前傾，因此讓瀏海以放射狀的方式，從髮際線往後方流。

髮梢彎翹的方向與身體扭轉的方向相反。

上樓

在表現人物上樓梯時，要將臉部朝上和身體前傾的姿勢描繪出來。並加入和走路時一樣會產生的晃動感，以及跟著上下跳動的髮梢。

······► 身體的動向 ◄───── 頭髮的動向

比起髮梢的跳動感，將心力放在描繪流向後方的頭髮，更能帶出奔跑時的速度感。

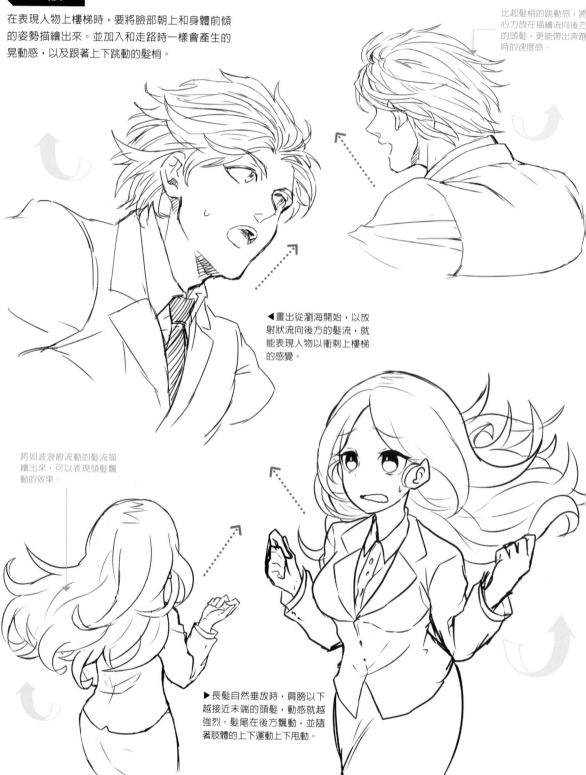

◄畫出從瀏海開始，以放射狀流向後方的髮流，就能表現人物以衝刺上樓梯的感覺。

將如波浪般流動的髮流描繪出來，可以表現頭髮飄動的效果。

►長髮自然垂放時，肩膀以下越接近末端的頭髮，動感就越強烈。髮尾在後方飄動，並隨著肢體的上下運動上下甩動。

下樓

下樓梯時，可以看到人物臉部朝下並縮下巴，上半身微微後傾。像風從正下方吹過來一樣，頭髮呈現往後流的髮流。

為了畫出飄逸的感覺，後面的頭髮不要往同一方向翹。

◀讓前面的瀏海往上翹，可以表現出來自下方的空氣阻力，以增強下樓梯的印象。

◀讓瀏海配合身體的上下運動向上翹立。後面的內側頭髮彷彿被風吹得飄浮起來，與肩膀之間產生空隙，髮梢微微往內彎。

脖子一帶的頭髮在空中飄起，呈 S 型弧線，髮梢微微朝向下方。

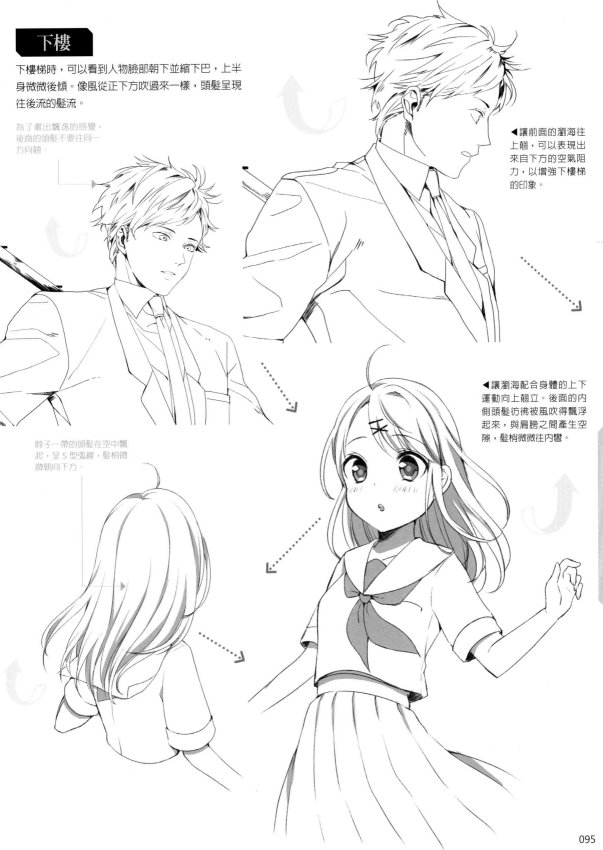

跳躍從開始、抵達頂點、到落下，過程中出現的動作都不一樣。無論處在哪一個階段，越接近髮梢頭髮的動態表現就越大。

身體的動向 ← 頭髮的動向

由於抵達頂點時會接近無重力的狀態，因此頭髮會朝上下、左右各個方向散開。

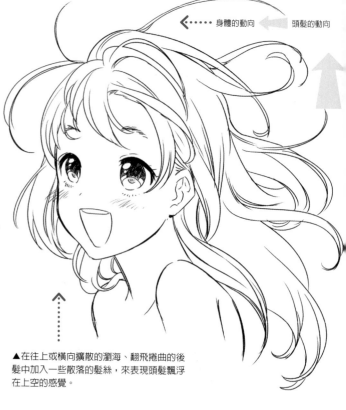

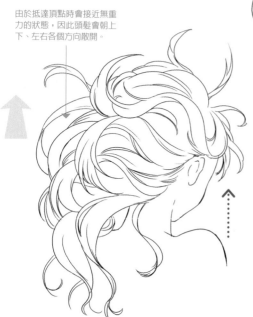

▲在往上或橫向擴散的瀏海、翻飛捲曲的後髮中加入一些散落的髮絲，來表現頭髮飄浮在上空的感覺。

將額頭內側的髮束與臉蛋之間的空隙畫出來，表現頭髮飄浮在空中的模樣。

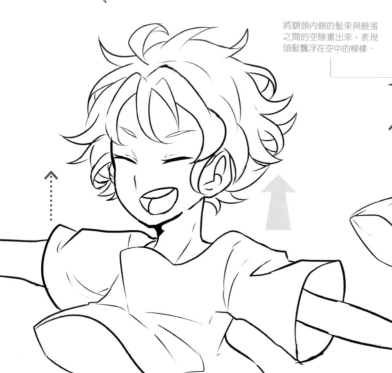

◀在接近無重力的狀態下，短髮同樣是朝上下、左右各種方向散開，整體髮感看起來有分量。尤其橫向的視覺分量感大於直向。

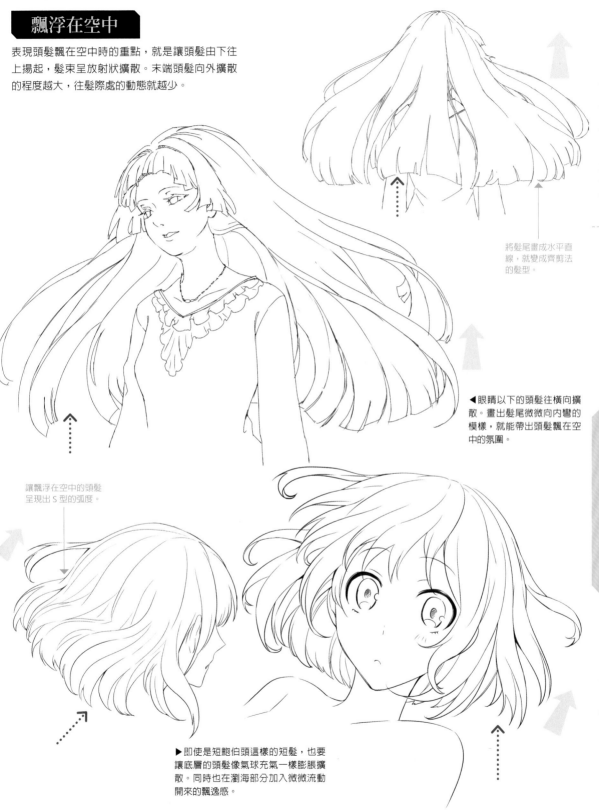

飄浮在空中

表現頭髮飄在空中時的重點，就是讓頭髮由下往上揚起，髮束呈放射狀擴散。末端頭髮向外擴散的程度越大，往髮際處的動態就越少。

將髮尾畫成水平直線，就變成齊剪法的髮型。

◀眼睛以下的頭髮往橫向擴散。畫出髮尾微微向內彎的模樣，就能帶出頭髮飄在空中的氛圍。

讓飄浮在空中的頭髮呈現出 S 型的弧度。

▶即使是短鮑伯頭這樣的短髮，也要讓底層的頭髮像氣球充氣一樣膨脹擴散。同時也在瀏海部分加入微微流動開來的飄逸感。

墜落（臉部朝下）

類似玩跳傘的情形，臉部朝下墜落時的頭髮狀態。
頭髮從髮際處翻捲流動開來，朝著正上方猛烈飄動。

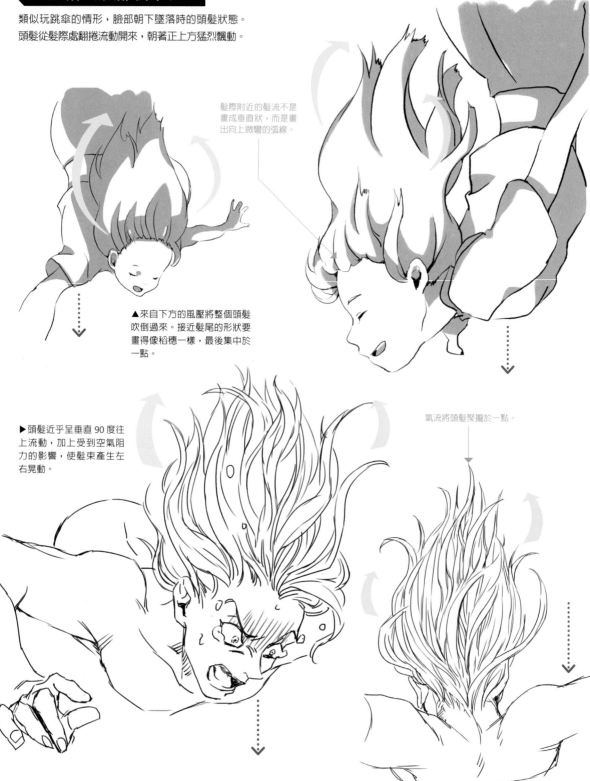

身體的動向　頭髮的動向

髮際附近的髮流不是
畫成垂直狀，而是畫
出向上微彎的弧線。

▲來自下方的風壓將整個頭髮
吹倒過來。接近髮尾的形狀要
畫得像稻穗一樣，最後集中於
一點。

▶頭髮近乎呈垂直 90
度往上流動，加上受到空氣阻
力的影響，使髮束產生左
右晃動。

氣流將頭髮聚攏於一點。

墜落（後腦勺朝下）

仰躺姿勢掉落時，背後的強風會帶動頭髮往上流。跟臉部朝下的狀態相比，頭髮呈現散亂開來的狀態。

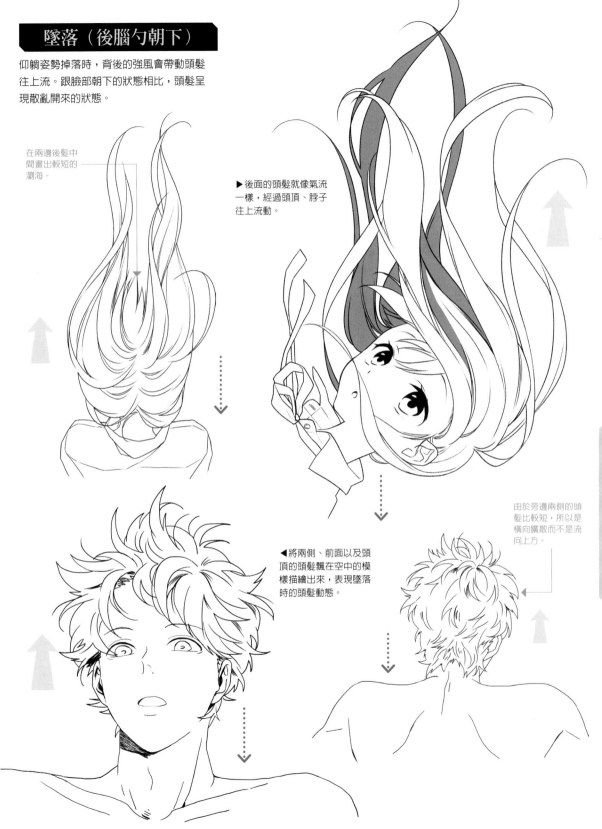

在兩邊後髮中間畫出較短的瀏海。

▶後面的頭髮就像氣流一樣，經過頭頂、脖子往上流動。

◀將兩側、前面以及頭頂的頭髮飄在空中的模樣描繪出來，表現墜落時的頭髮動態。

由於旁邊兩側的頭髮比較短，所以是橫向擴散而不是流向上方。

跌倒

突然跌倒造成頭部向前移動，頭髮受到外力拉動，呈現出波浪般的動態。頭髮越長，髮尾弧度就要畫得越大。

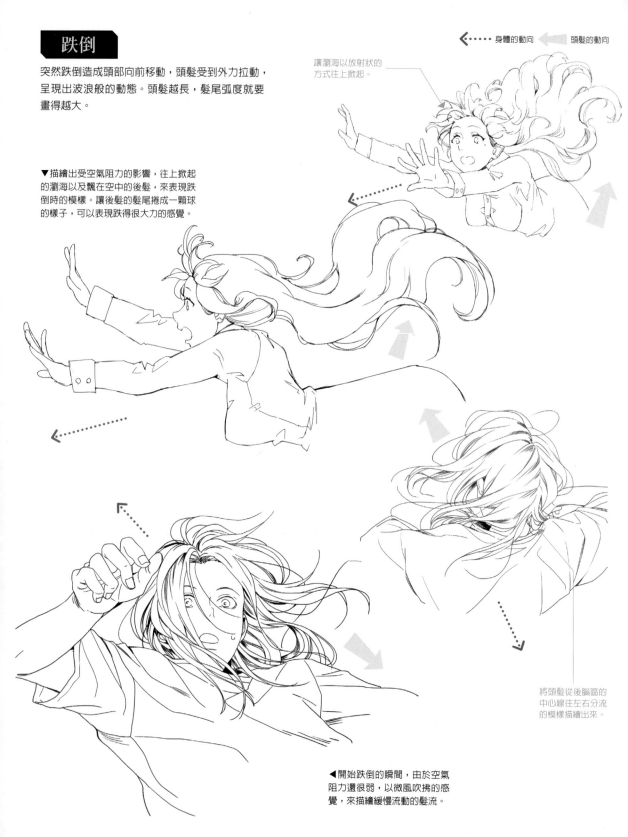

身體的動向 ← 頭髮的動向

讓瀏海以放射狀的方式往上掀起。

▼描繪出受空氣阻力的影響，往上掀起的瀏海以及飄在空中的後髮，來表現跌倒時的模樣。讓後髮的髮尾捲成一顆球的樣子，可以表現跌得很大力的感覺。

將頭髮從後腦區的中心線往左右分流的模樣描繪出來。

◀開始跌倒的瞬間，由於空氣阻力還很弱，以微風吹拂的感覺，來描繪緩慢流動的髮流。

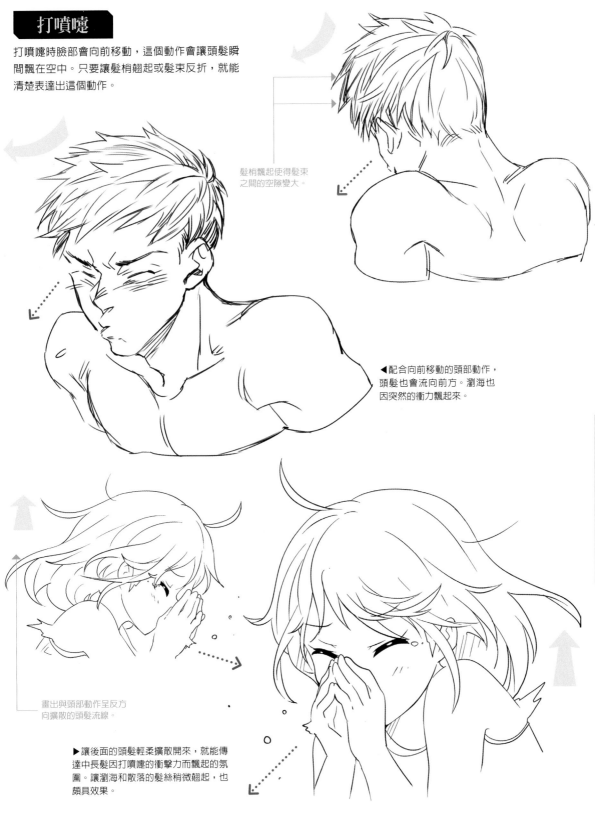

打噴嚏

打噴嚏時臉部會向前移動，這個動作會讓頭髮瞬間飄在空中。只要讓髮梢翹起或髮束反折，就能清楚表達出這個動作。

髮梢飄起使得髮束之間的空隙變大。

◀配合向前移動的頭部動作，頭髮也會流向前方。瀏海也因突然的衝力飄起來。

畫出與頭部動作呈反方向擴散的頭髮流線。

▶讓後面的頭髮輕柔擴散開來，就能傳達中長髮因打噴嚏的衝擊力而飄起的氛圍。讓瀏海和散落的髮絲稍微翹起，也頗具效果。

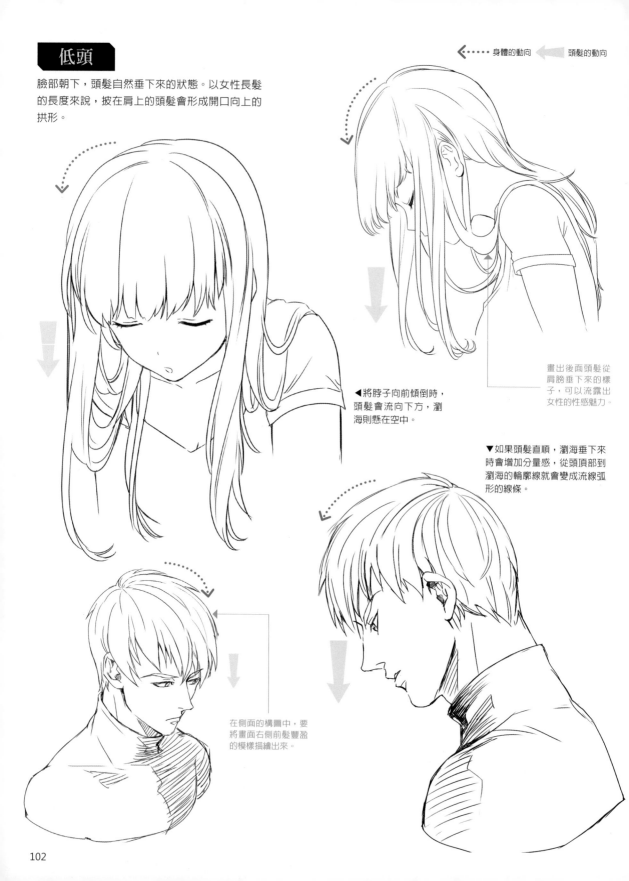

低頭

臉部朝下，頭髮自然垂下來的狀態。以女性長髮的長度來說，披在肩上的頭髮會形成開口向上的拱形。

◀將脖子向前傾倒時，頭髮會流向下方，瀏海則懸在空中。

畫出後面頭髮從肩膀垂下來的樣子，可以流露出女性的性感魅力。

▼如果頭髮直順，瀏海垂下來時會增加分量感，從頭頂部到瀏海的輪廓線就會變成流線弧形的線條。

在側面的構圖中，要將畫面右側前髮豐盈的模樣描繪出來。

抬頭

做出抬頭往上看的姿勢時,在視覺上會增加後面頭髮的分量。
前面如果有瀏海,瀏海會垂於額前或兩側。

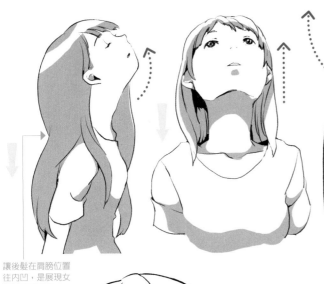

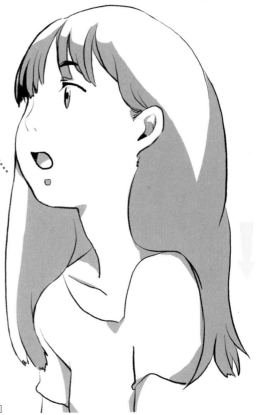

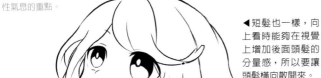

讓後髮在肩膀位置
往內凹,是展現女
性氣息的重點。

▲向上看時頭髮會往下延伸,
增加後面頭髮的分量感。

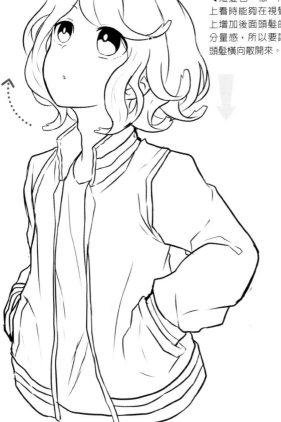

◀短髮也一樣,向
上看時能夠在視覺
上增加後面頭髮的
分量感,所以要讓
頭髮橫向散開來。

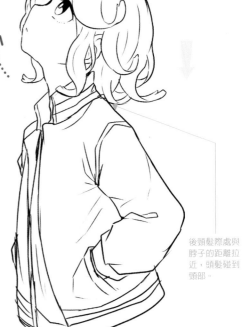

後頸髮際處與
脖子的距離拉
近,頭髮碰到
頸部。

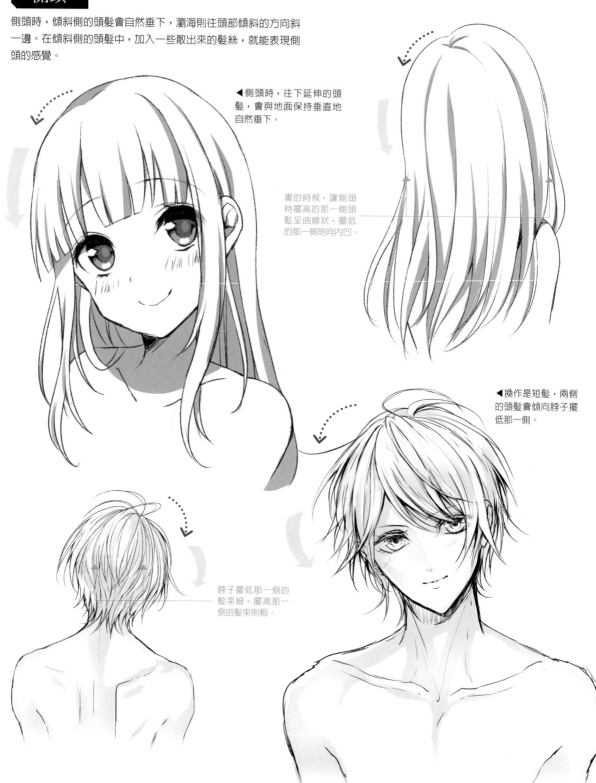

側頭

側頭時，傾斜側的頭髮會自然垂下，瀏海則往頭部傾斜的方向斜一邊。在傾斜側的頭髮中，加入一些散出來的髮絲，就能表現側頭的感覺。

◀側頭時，往下延伸的頭髮，會與地面保持垂直地自然垂下。

畫的時候，讓側頭時擺高的那一側頭髮呈曲線狀，擺低的那一側則向內凹。

◀換作是短髮，兩側的頭髮會傾向脖子擺低那一側。

脖子擺低那一側的髮束細，擺高那一側的髮束則粗。

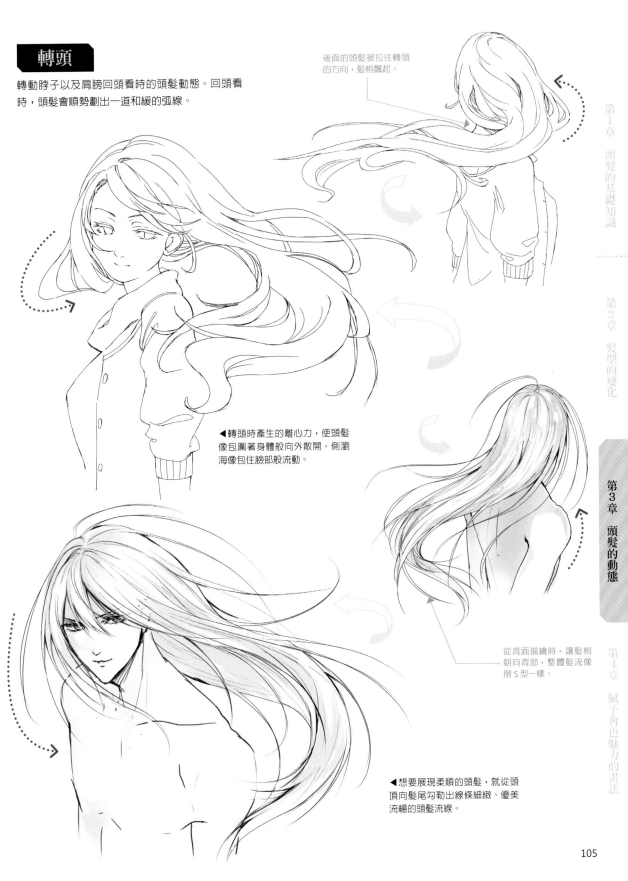

轉頭

轉動脖子以及肩膀回頭看時的頭髮動態。回頭看時，頭髮會順勢劃出一道和緩的弧線。

後面的頭髮被拉往轉頭的方向，髮梢飄起。

◀轉頭時產生的離心力，使頭髮像包圍著身體般向外散開。側瀏海像包住臉部般流動。

從背面描繪時，讓髮梢朝向背部，整體髮流像倒 S 型一樣。

◀想要展現柔順的頭髮，就從頭頂向髮尾勾勒出線條細緻、優美流暢的頭髮流線。

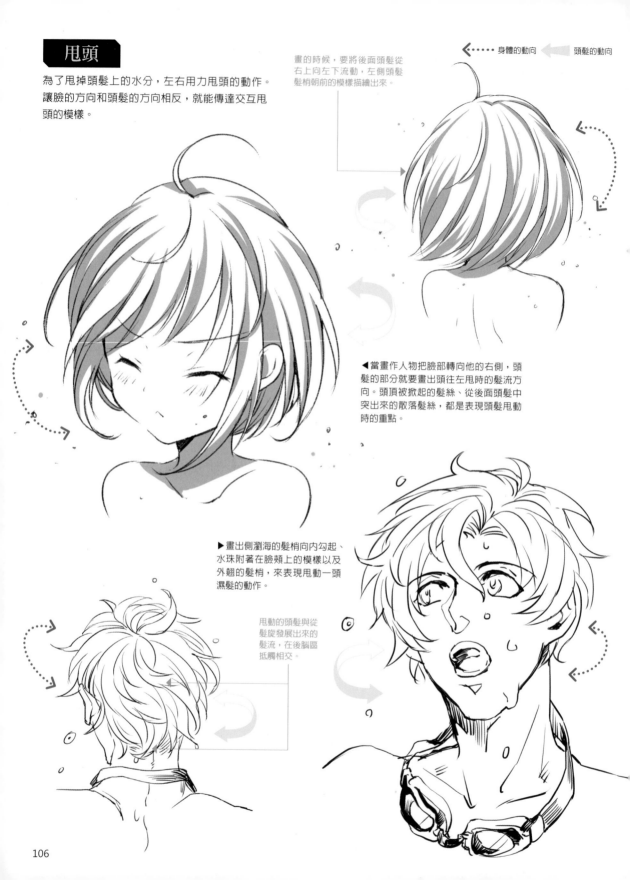

甩頭

為了甩掉頭髮上的水分，左右用力甩頭的動作。
讓臉的方向和頭髮的方向相反，就能傳達交互甩頭的模樣。

畫的時候，要將後面頭髮從右上向左下流動，左側頭髮髮梢朝前的模樣描繪出來。

◀·······身體的動向　◀━━━頭髮的動向

◀當畫作人物把臉部轉向他的右側，頭髮的部分就要畫出頭往左甩時的髮流方向。頭頂被掀起的髮絲、從後面頭髮中突出來的散落髮絲，都是表現頭髮甩動時的重點。

▶畫出側瀏海的髮梢向內勾起、水珠附著在臉頰上的模樣以及外翹的髮梢，來表現甩動一頭濕髮的動作。

甩動的頭髮與從髮旋發展出來的髮流，在後腦區抵觸相交。

把頭往上甩

將頭由下往上甩時的髮型。姿勢看起來有些類似於抬頭,不過還加上頭部的動作。

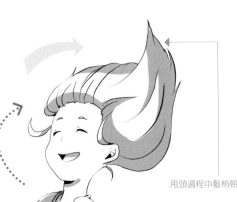

甩頭過程中髮梢朝上。

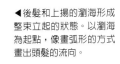

◀後髮和上揚的瀏海形成整束立起的狀態。以瀏海為起點,像畫弧形的方式畫出頭髮的流向。

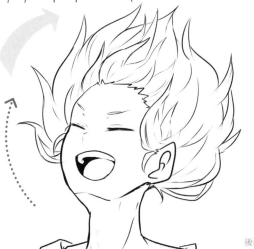

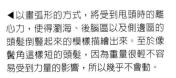

後面的頭髮以搖晃的姿態朝頂點豎立。

◀以畫弧形的方式,將受到甩頭時的離心力,使得瀏海、後腦區以及側邊區的頭髮倒豎起來的模樣描繪出來。至於像鬢角這樣短的頭髮,因為重量很輕不容易受到力量的影響,所以幾乎不會動。

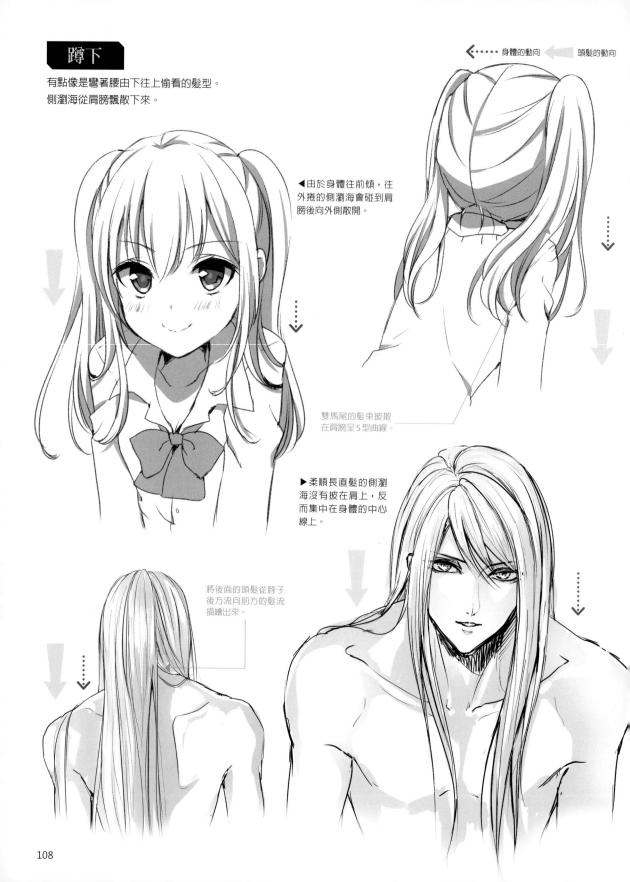

蹲下

有點像是彎著腰由下往上偷看的髮型。
側瀏海從肩膀飄散下來。

身體的動向 　頭髮的動向

◀由於身體往前傾，往外捲的側瀏海會碰到肩膀後向外側散開。

雙馬尾的髮束披散在肩膀呈S型曲線。

▶柔順長直髮的側瀏海沒有披在肩上，反而集中在身體的中心線上。

將後面的頭髮從脖子後方流向前方的髮流描繪出來。

唱歌、跳舞

運用大量隨動作而流動的髮束、翹起的髮梢處，來表現唱歌時的手勢動作或舞蹈動作，藉以產生頭髮的躍動感是重點所在。

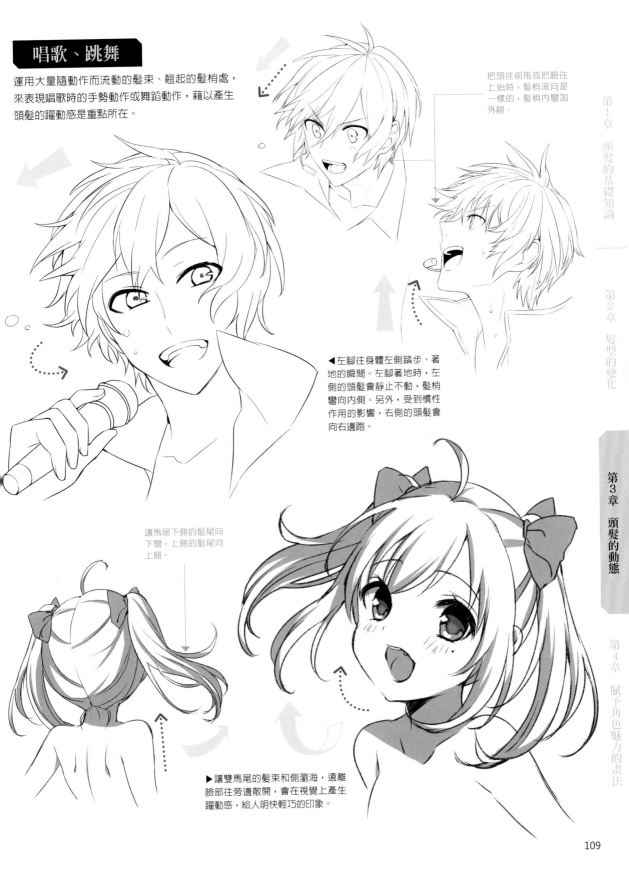

把頭往前甩或把臉往上抬時，髮梢流向是一樣的，髮梢內彎加外翹。

◀左腳往身體左側踏步、著地的瞬間。左腳著地時，左側的頭髮會靜止不動，髮梢彎向內側。另外，受到慣性作用的影響，右側的頭髮會向右邊跑。

讓馬尾下側的髮尾向下彎，上側的髮尾向上翹。

▶讓雙馬尾的髮束和側瀏海，遠離臉部往旁邊散開，會在視覺上產生躍動感，給人明快輕巧的印象。

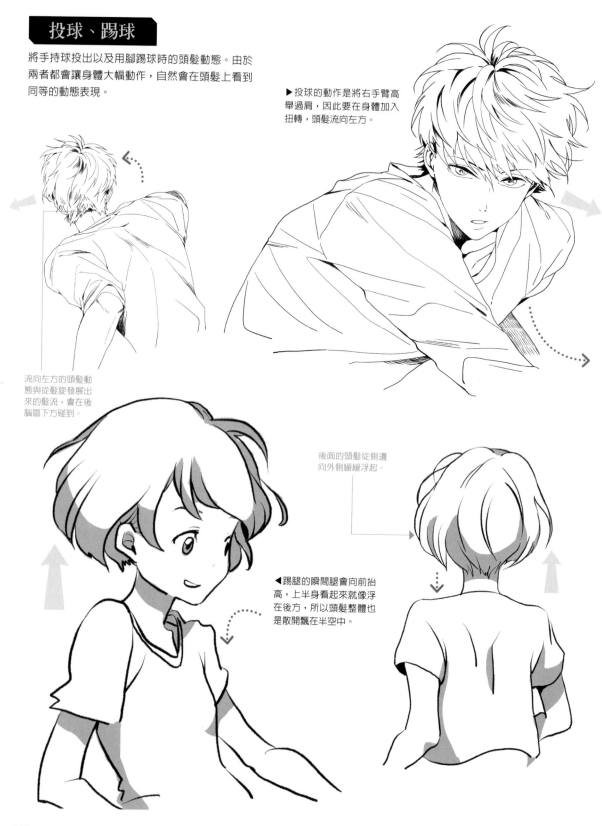

投球、踢球

將手持球投出以及用腳踢球時的頭髮動態。由於兩者都會讓身體大幅動作，自然會在頭髮上看到同等的動態表現。

▶投球的動作是將右手臂高舉過肩，因此要在身體加入扭轉，頭髮流向左方。

流向左方的頭髮動態與從髮旋發展出來的髮流，會在後腦區下方碰到。

後面的頭髮從側邊向外側緩緩浮起。

◀踢腿的瞬間腿會向前抬高，上半身看起來就像浮在後方，所以頭髮整體也是散開飄在半空中。

造型中的頭髮動態

做造型的時候，有時會用手壓住頭髮或將頭髮抓起一束，有時會使用道具來調整頭髮的形狀。讓我們一起看看除了以手觸摸產生的動態效果外，在使用造型道具時頭髮會出現什麼樣的變化。

用梳子梳頭髮

用梳子梳理頭髮時，梳子附近會呈現頭髮被拉緊的線條。同時加入以手按壓頭髮、抓取髮束的動作。

身體的動向　頭髮的動向

在左手前方畫出微翹的髮梢，來表現刺蝟頭豐盈的髮量感。

同時用手和梳子拉扯頭髮，所以以分線為界，左側的髮量會比另一側少。

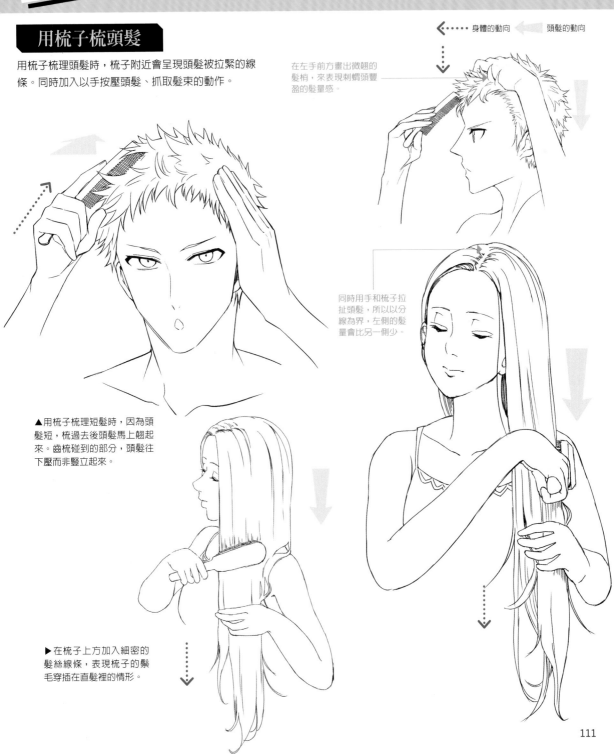

▲用梳子梳理短髮時，因為頭髮短，梳過去後頭髮馬上翹起來。齒梳碰到的部分，頭髮往下壓而非豎立起來。

▶在梳子上方加入細密的髮絲線條，表現梳子的鬃毛穿插在直髮裡的情形。

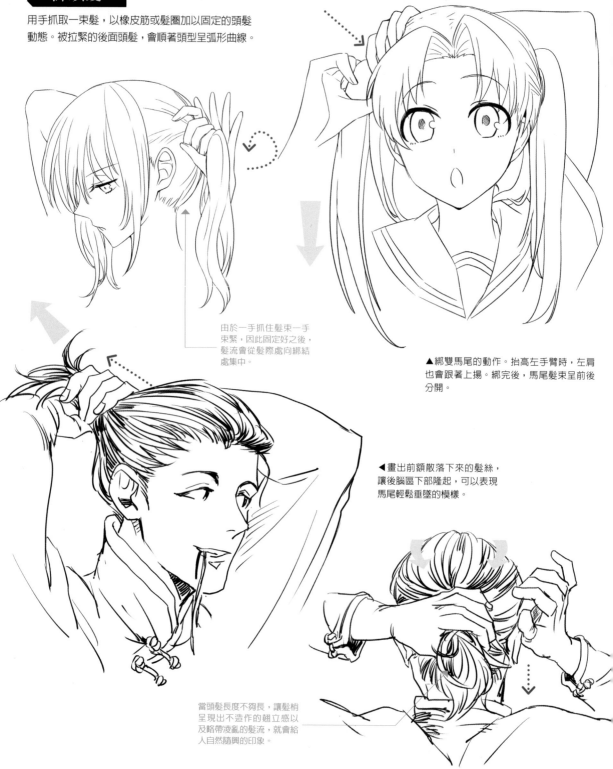

綁頭髮

用手抓取一束髮，以橡皮筋或髮圈加以固定的頭髮
動態。被拉緊的後面頭髮，會順著頭型呈弧形曲線。

由於一手抓住髮束一手
束緊，因此固定好之後，
髮流會從髮際處向綁結
處集中。

▲綁雙馬尾的動作。抬高左手臂時，左肩
也會跟著上揚。綁完後，馬尾髮束呈前後
分開。

◀畫出前額散落下來的髮絲，
讓後腦區下部隆起，可以表現
馬尾輕鬆垂墜的模樣。

當頭髮長度不夠長，讓髮梢
呈現出不造作的翹立感以
及略帶凌亂的髮流，就會給
人自然隨興的印象。

編髮、用小黑夾固定頭髮

編髮或用小黑夾固定髮束的動作，除了要表現出髮束及髮髻的質感，手的動作也很重要。

順著編髮的方向在髮束上畫出髮流線條，並將編織中的髮束畫成角度柔和的菱形。

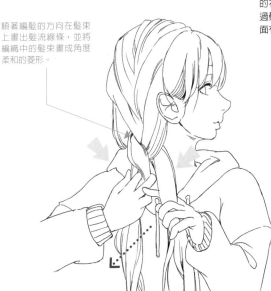

▶編織中的三股辮。編織的髮辮會在手部上方呈圓球狀，而頭頂部附近的頭髮被拉緊成貼合頭型的弧度。夾住髮束的右手以及將手指頭穿過髮束的左手，是讓畫面有說服力的重點。

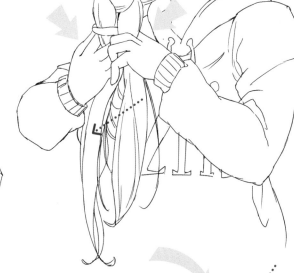

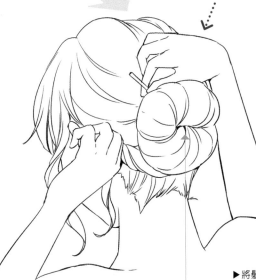

往甜甜圈部分的中心，像畫弧形一樣加上線條，來帶出立體感。

▶將髮束扭轉繞成包包頭，再用小黑夾固定在後腦區。以刺入縫針般的技巧，來描繪指尖拿著小黑夾的手部動作。用小黑夾沿著包包頭與後髮之間插入。

113

用電捲棒

使用電捲棒製造捲髮時的動作。捲頭髮的方向不同，給人的印象也不一樣，因此使用電捲棒時要注意捲髮的方向。

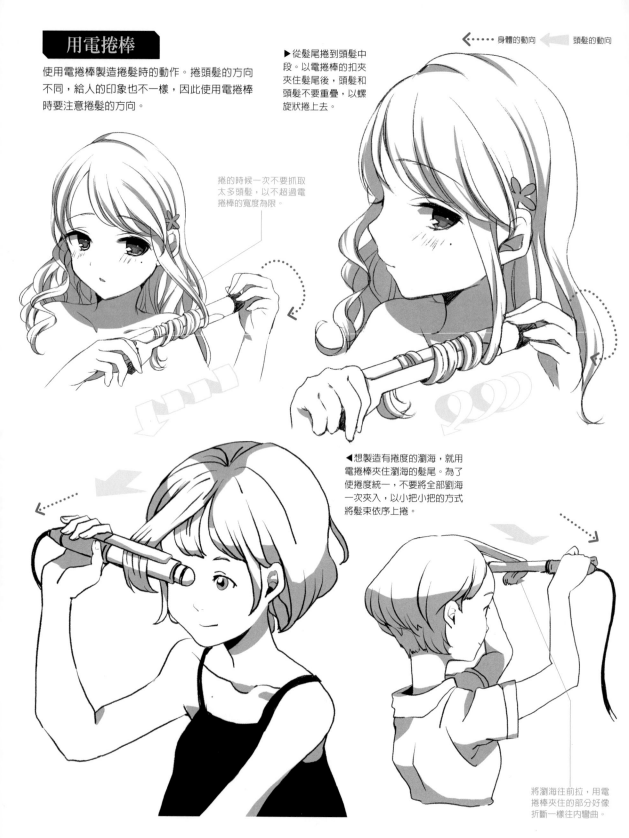

▶從髮尾捲到頭髮中段。以電捲棒的扣夾夾住髮尾後，頭髮和頭髮不要重疊，以螺旋狀捲上去。

身體的動向　頭髮的動向

捲的時候一次不要抓取太多頭髮，以不超過電捲棒的寬度為限。

◀想製造有捲度的瀏海，就用電捲棒夾住瀏海的髮尾。為了使捲度統一，不要將全部瀏海一次夾入，以小把小把的方式將髮束依序上捲。

將瀏海往前拉，用電捲棒夾住的部分好像折斷一樣往內彎曲。

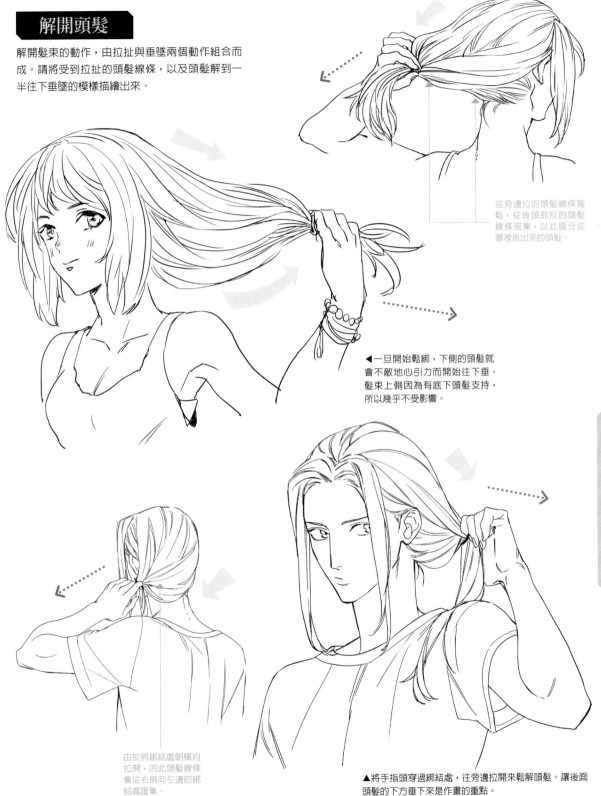

解開頭髮

解開髮束的動作，由拉扯與垂墜兩個動作組合而成。請將受到拉扯的頭髮線條，以及頭髮解到一半往下垂墜的模樣描繪出來。

從旁邊拉的頭髮線條寬鬆，從後頸部拉的頭髮線條密集，以此區分從哪裡長出來的頭髮。

◀一旦開始鬆綁，下側的頭髮就會不敵地心引力而開始往下垂。髮束上側因為有底下頭髮支持，所以幾乎不受影響。

由於將綁結處朝橫向拉開，因此頭髮線條會從右側向左邊的綁結處匯集。

▲將手指頭穿過綁結處，往旁邊拉開來鬆解頭髮。讓後面頭髮的下方垂下來是作畫的重點。

115

受到風或水影響的頭髮

即使身體保持不動，還是會受到周圍流動的風或水等影響，因而產生表現在頭髮上的動態表現。在這裡要說明因為自然風、吹風機的人工風以及水裡的水等元素，進而對頭髮造成的影響。

微風

吹來的風分成強風、微風。受到風吹的頭髮會跟著風往相同的方向飄，而風的強弱，可以在頭髮的流動方式上看出變化。微風吹拂頭髮時，髮尾會緩緩飄動。

← ····· 身體的動向　　← 頭髮的動向

在脖子後面畫一條散落的小把髮束，看上去就像被微風吹拂的頭髮。

▶畫出飄向左側的頭髮流線，打造統一感，就能表現出空氣的流動。髮梢因為頭髮的重量，朝地面往內彎。

◀當風從人物的正面吹來，氣流會沿著頭流向後方，瀏海和頂部頭髮受到這股氣流的影響飄揚著。

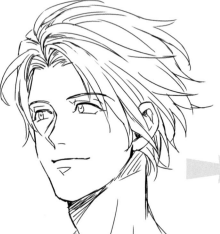

▶以描繪風的軌道般，畫出頭髮輪廓線上的髮束。順著頭部的輪廓畫出頭髮線條，以及飄在空中的髮梢。

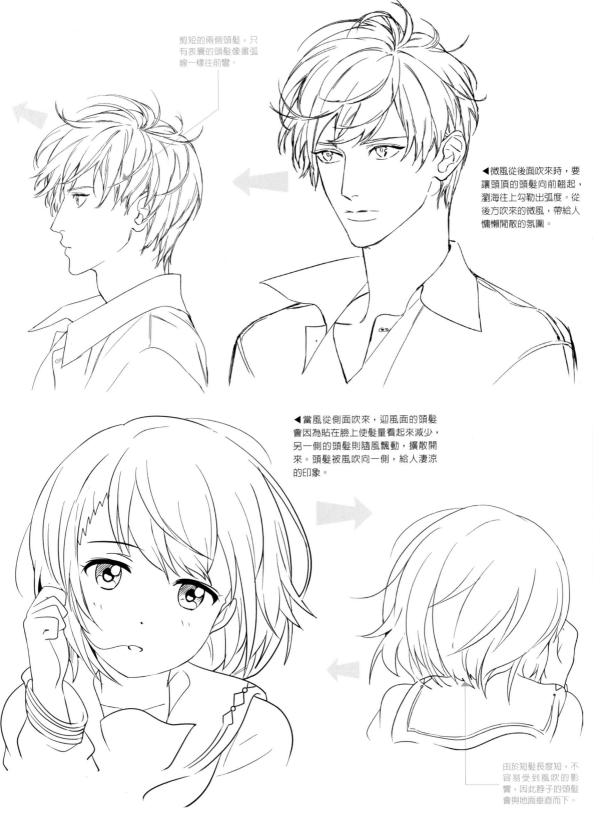

剪短的兩側頭髮，只有表層的頭髮像畫弧線一樣往前彎。

▶微風從後面吹來時，要讓頭頂的頭髮向前翹起，瀏海往上勾勒出弧度。從後方吹來的微風，帶給人慵懶閒散的氛圍。

◀當風從側面吹來，迎風面的頭髮會因為貼在臉上使髮量看起來減少，另一側的頭髮則隨風飄動，擴散開來。頭髮被風吹向一側，給人淒涼的印象。

由於短髮長度短，不容易受到風吹的影響，因此脖子的頭髮會與地面垂直而下。

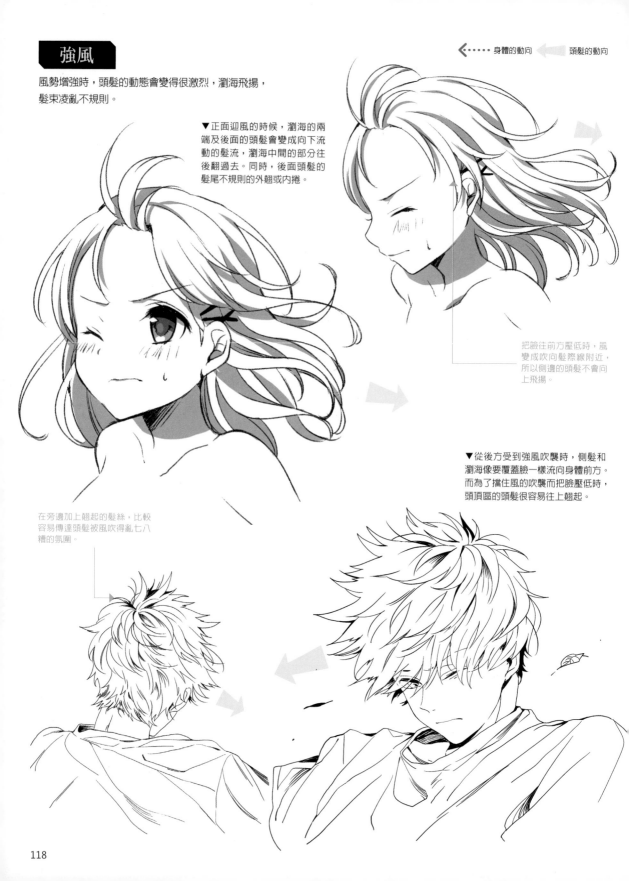

強風

風勢增強時，頭髮的動態會變得很激烈，瀏海飛揚，髮束凌亂不規則。

▼正面迎風的時候，瀏海的兩端及後面的頭髮會變成向下流動的髮流，瀏海中間的部分往後翻過去。同時，後面頭髮的髮尾不規則的外翹或內捲。

把臉往前方壓低時，風變成吹向髮際線附近，所以側邊的頭髮不會向上飛揚。

▼從後方受到強風吹襲時，側髮和瀏海像要覆蓋臉一樣流向身體前方。而為了擋住風的吹襲而把臉壓低時，頭頂區的頭髮很容易往上翹起。

在旁邊加上翹起的髮絲，比較容易傳達頭髮被風吹得亂七八糟的氛圍。

▶從後方被風吹起的長髮，要從髮旋開始，將順著風的流動所形成的髮流描繪出來。藉由畫出高高揚起的髮束，能夠表現出長髮才有的美麗流線。

後面的頭髮一邊加入扭轉的效果，一邊畫出髮束飄揚的模樣。

將頭髮想成是一塊布的形狀，這樣會比較容易掌握髮束裏外的立體感。

▶正面迎風的中長髮髮型，頭髮從側邊飄向後方，增加了視覺上的分量感。讓瀏海中間的部分往上翻。

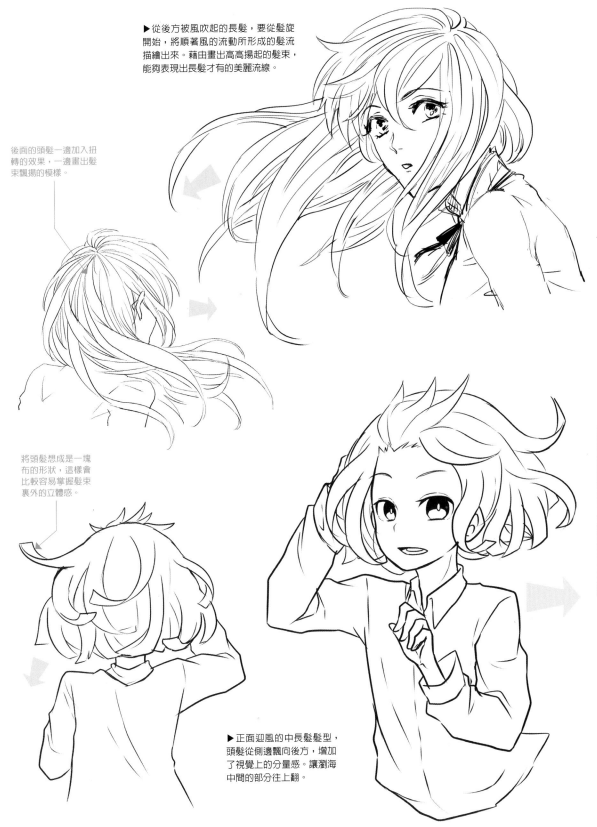

運輸工具

坐敞篷車或窗戶打開的運輸工具時，是以暴露在氣流中的狀態，乘坐高速行駛的運輸工具。由於受到空氣阻力的影響，頭髮會呈現出正面受到強風吹襲的動態。

頭髮的動向

描繪短髮時，頭頂區附近的髮梢朝上，下方頭髮的髮梢往下，到了頸部髮際處的髮梢再次朝上。

◀搭乘行進中的汽車，所受到的空氣阻力，等同於從正面受到來自固定方向及速度的風。所以跟微微吹動角度就改變的風不一樣，此時的空氣阻力會使頭髮筆直地朝後方飛去。

在頭髮的外輪廓線上，畫出微微飄起的髮束。

▶由於中長髮重量大於短髮，因此頭髮不容易飄起來，畫出髮尾呈弧形開口往下的曲線。

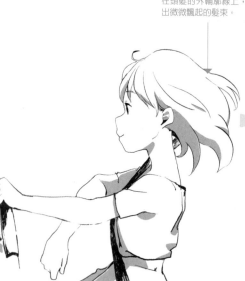

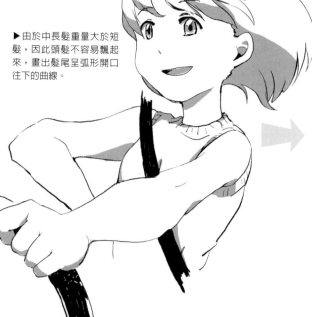

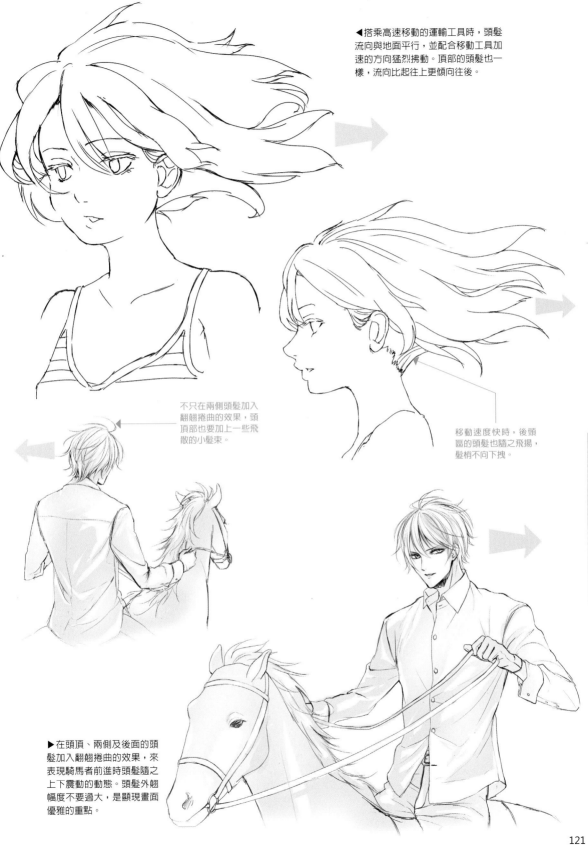

◀搭乘高速移動的運輸工具時，頭髮流向與地面平行，並配合移動工具加速的方向猛烈拂動。頂部的頭髮也一樣，流向比起往上更傾向往後。

不只在兩側頭髮加入翻翹捲曲的效果，頭頂部也要加上一些飛散的小髮束。

移動速度快時，後頸區的頭髮也隨之飛揚，髮梢不向下拽。

▶在頭頂、兩側及後面的頭髮加入翻翹捲曲的效果，來表現騎馬者前進時頭髮隨之上下震動的動態。頭髮外翹幅度不要過大，是顯現畫面優雅的重點。

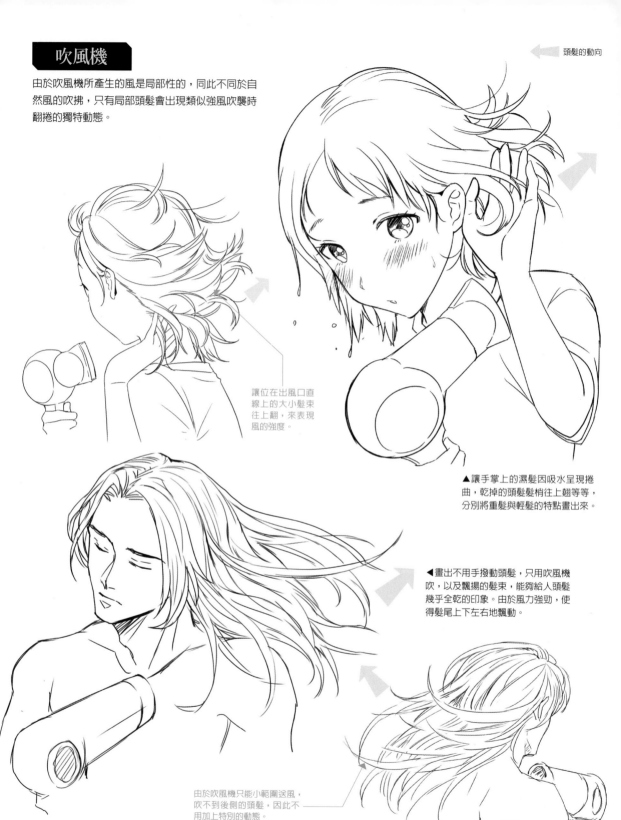

吹風機

由於吹風機所產生的風是局部性的，同此不同於自然風的吹拂，只有局部頭髮會出現類似強風吹襲時翻捲的獨特動態。

讓位在出風口直線上的大小髮束往上翻，來表現風的強度。

▲讓手掌上的濕髮因吸水呈現捲曲，乾掉的頭髮髮梢往上翻等等，分別將重髮與輕髮的特點畫出來。

◀畫出不用手撥動頭髮，只用吹風機吹，以及飄揚的髮束，能夠給人頭髮幾乎全乾的印象。由於風力強勁，使得髮尾上下左右地飄動。

由於吹風機只能小範圍送風，吹不到後側的頭髮，因此不用加上特別的動態。

電風扇

電風扇吹出來的風是直線風。可以依使用設定調整成微風吹拂般的弱風，或是強度大到可以改變髮型的強風。

由於電風扇吹出來的風範圍有限，因此只有眉毛以下的頭髮飄動，而頭頂的頭髮是靜止不動的。

◀讓髮束從前方微微流向後方，瀏海幾乎維持原狀，就可以表現出弱風吹拂的模樣。

由於是從正面吹來的風，自然會使頂部的頭髮由上往後流，將頭髮整體往後方流向的髮流描繪出來。

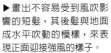

▶畫出不容易受到風吹影響的短髮，其後髮與地面成水平吹動的模樣，來表現正面迎接強風的樣子。

水中

水中因為有浮力不容易受到重力的影響，所以頭髮會往上下左右擴散。頭髮不容易集成一整束，取而代之的是形成許多捲曲狀的小髮束。

將細細的髮束在水中浮起、擴散開來的樣子描繪出來。

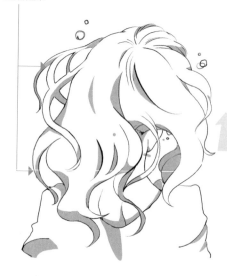

▲由於頭髮密度低容易浮起來，因此當身體沉入水中，受到浮力的影響，所有頭髮會在水中浮起並擴散開來。

讓髮束往各方向延伸，髮梢末端畫成弧形曲線，為頭髮增添動態的韻律。

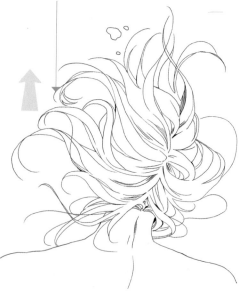

▶以仰躺姿勢沉入水中時，後腦勺的頭髮緩慢地浮動飄移，向臉部前方蔓延擴散。畫出蜿蜒曲折的頭髮，來表現往外擴散的髮絲和纏到臉上的前髮，是作畫的重點。

濕髮

頭髮濕掉後容易結成條狀黏住皮膚，讓髮量看起來減少。
在髮尾畫出一小束一小束的頭髮，能表現出濕髮時較為明
顯的捲度。

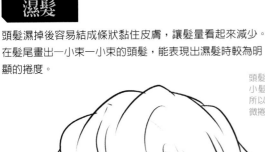

頭髮濕掉時，會有許多
小髮束集結在髮尾處，
所以要在這裡加上許多
微捲的小束髮束。

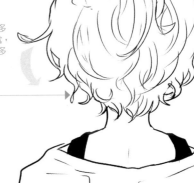

◀瀏海和側瀏海緊密貼著臉頰。
在髮型輪廓上讓髮流順著頭型
往下，並畫出小把小把的髮束
以及帶有捲度的頭髮，來表現
濕髮濕潤的質感。

▶濕掉的半長髮因為整顆
頭吸了水，所以頭髮貼在
頭皮上，讓頭頂顯得扁塌，
頭髮容易往下垂。

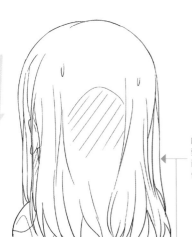

吸水後的重量使
頭髮因為地心引力
而下垂，髮質類
似於直髮。

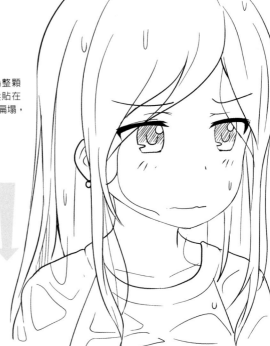

125

手或物件碰到時的頭髮動態

日常生活中很多不經意的情況下會碰觸到頭髮，像是梳理瀏海、把頭髮勾到耳後等等。有時是自己觸摸頭髮的動作，有時則是因帽子或圍巾等衣物而讓頭髮變形，就讓我們來追蹤日常中的頭髮動態吧！

頭髮的動向

用手指觸摸、整理

角色自己用手觸摸頭髮的模樣，或是整理頭髮時的動作。以手指抓取呈現拉緊的髮絲，或是因為將手指插入髮裡使頭髮變形等等，將這些變化做為特色表現出來。

▶因為用手抓起頭髮來看，所以頭髮會微微往下垂。從髮束垂落下來的髮絲，是展現可愛感的重點。

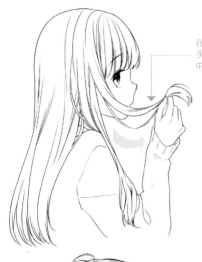

在髮束上畫出線條往手指抓取的一點集中，來帶出立體感。

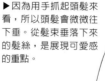

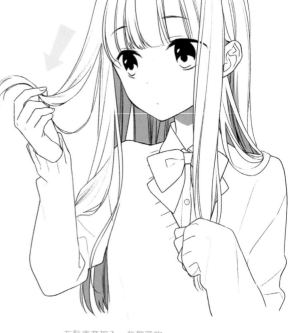

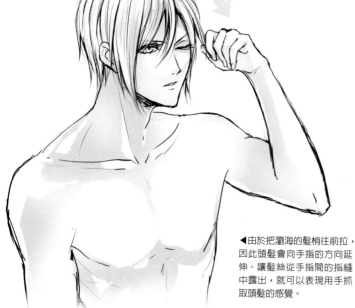

在髮束旁加入一些散落的髮絲，可以表現出瀏海散亂的模樣。

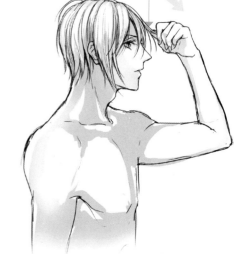

◀由於把瀏海的髮梢往前拉，因此頭髮會向手指的方向延伸。讓髮絲從手指間的指縫中露出，就可以表現用手抓取頭髮的感覺。

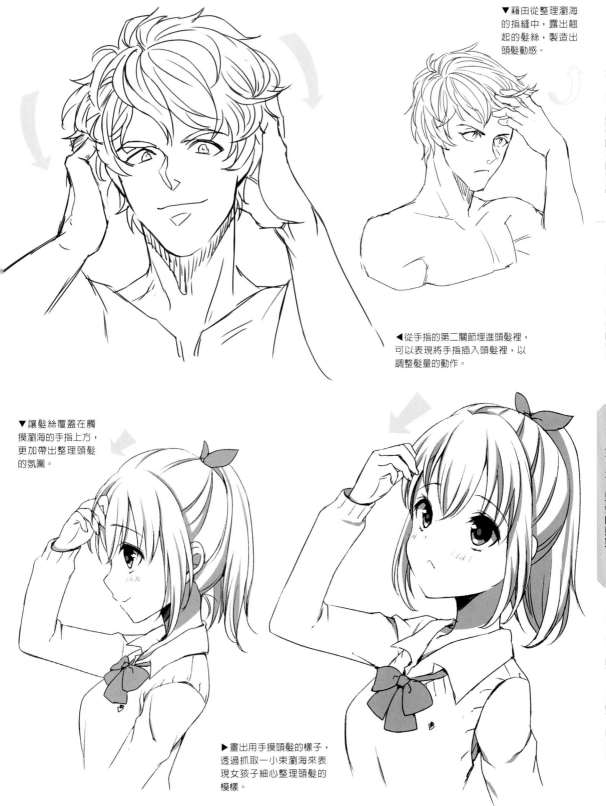

▼藉由從整理瀏海的指縫中，露出翹起的髮絲，製造出頭髮動感。

◀從手指的第二關節埋進頭髮裡，可以表現將手指插入頭髮裡，以調整髮量的動作。

▼讓髮絲覆蓋在觸摸瀏海的手指上方，更加帶出整理頭髮的氛圍。

▶畫出用手摸頭髮的樣子，透過抓取一小束瀏海來表現女孩子細心整理頭髮的模樣。

搔頭髮

搔頭髮是用手將頭髮往上推的動作，是整理瀏海
或想事情時會不經意出現的小動作。

將每一個從指縫間流
下來的細髮束及散落
的髮絲描繪出來。

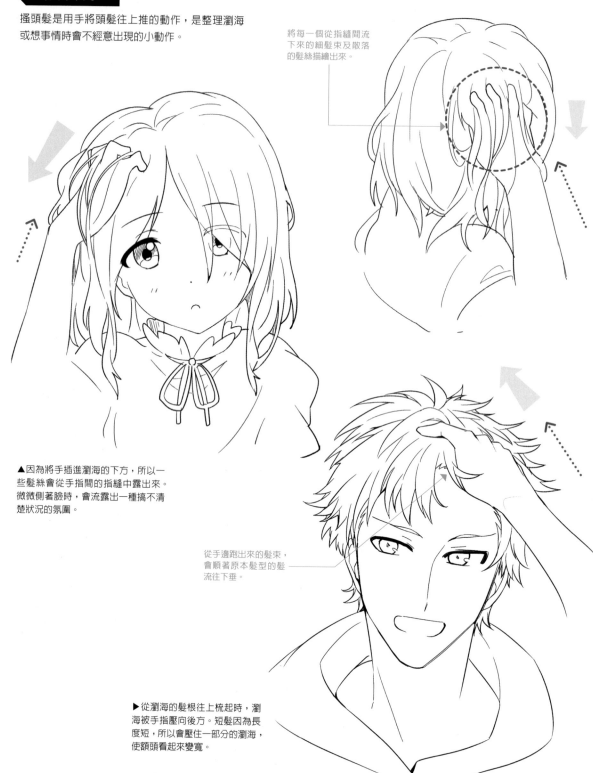

▲因為將手插進瀏海的下方，所以一
些髮絲會從手指間的指縫中露出來。
微微側著臉時，會流露出一種搞不清
楚狀況的氛圍。

從手邊跑出來的髮束，
會順著原本髮型的髮
流往下垂。

▶從瀏海的髮根往上梳起時，瀏
海被手指壓向後方。短髮因為長
度短，所以會壓住一部分的瀏海，
使額頭看起來變寬。

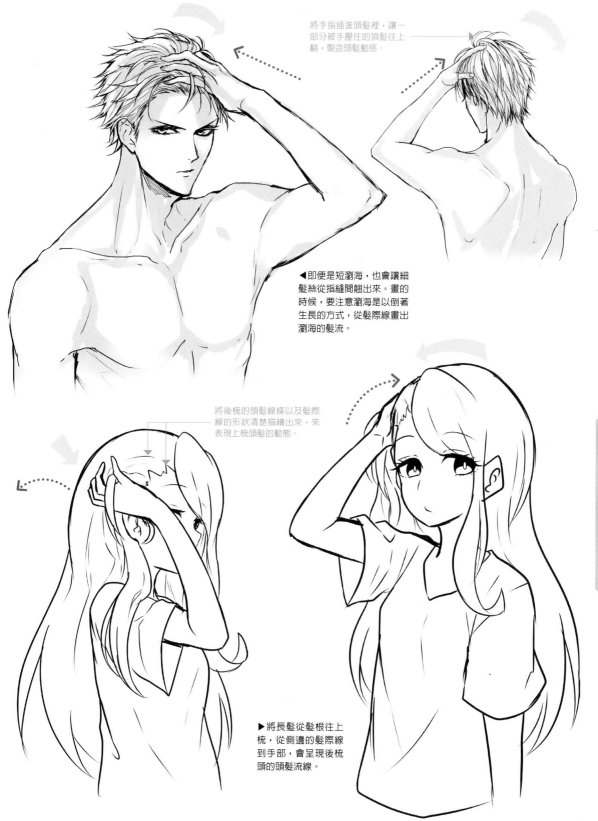

將手指插進頭髮裡，讓一部分被手壓住的頂髮往上翻，製造頭髮動感。

◀即便是短瀏海，也會讓細髮絲從指縫間翹出來。畫的時候，要注意瀏海是以倒著生長的方式，從髮際線畫出瀏海的髮流。

將後梳的頭髮線條以及髮際線的形狀清楚描繪出來，來表現上梳頭髮的動態。

▶將長髮從髮根往上梳，從側邊的髮際線到手部，會呈現後梳頭的頭髮流線。

把頭髮勾向耳後

把頭髮往上梳起的一種，將側邊或鬢角的頭髮塞向耳後的小動作。用食指或小指將頭髮拉緊，不論男女，都流露著性感魅力的動作。

········▶身體的動向 ◀◀◀頭髮的動向

▶用食指和大拇指抓起鬢角的頭髮，塞進耳朵後面。耳上抓出來的髮束紋理，以及右手指的彎曲形狀，都是流露性感的重點。

頭髮勾放到耳後，描繪從耳上往後拉緊的髮流線條。

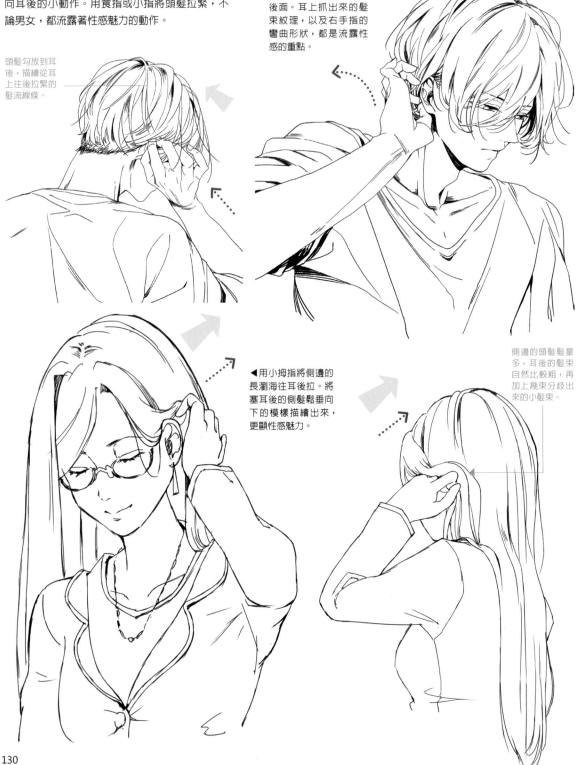

◀用小拇指將側邊的長瀏海往耳後拉。將塞耳後的側髮鬆垂向下的模樣描繪出來，更顯性感魅力。

側邊的頭髮髮量多，耳後的髮束自然比較粗，再加上幾束分歧出來的小髮束。

撥頭髮

用手撩開側瀏海或後面頭髮的動作，非常符合有自信或自戀的角色。配合手的動作，將躍動飄散的髮束描繪出來。

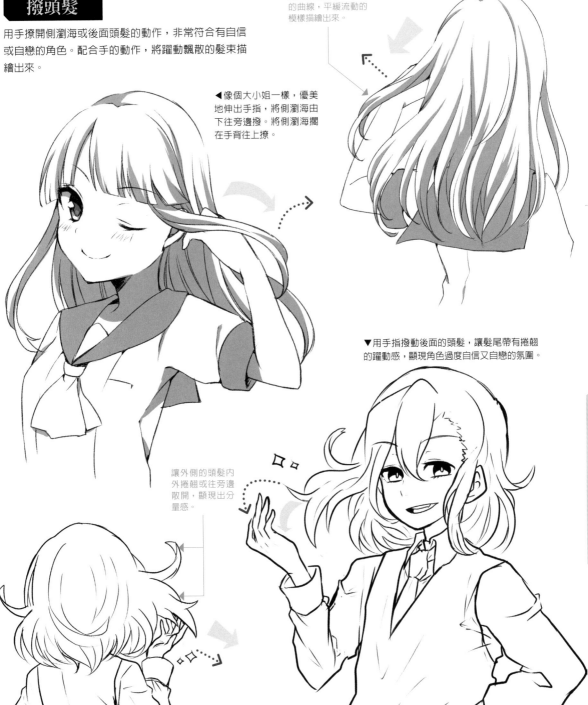

▲ 像個大小姐一樣，優美地伸出手指，將側瀏海由下往旁邊撥。將側瀏海擱在手背往上撩。

將頭髮順著手和手臂的曲線，平緩流動的模樣描繪出來。

▼ 用手指撥動後面的頭髮，讓髮尾帶有捲翹的躍動感，顯現角色過度自信又自戀的氛圍。

讓外側的頭髮內外捲翹或往旁邊散開，顯現出分量感。

躺下

身體躺著時,自然垂下的頭髮一碰到床或枕頭,
就會亂掉、變形。無論是仰躺或側睡,頭髮的形
狀都會隨著身體方向而改變。

身體的動向 ◀ 頭髮的動向

▶呈仰躺的睡姿時,後面的頭髮會往
上或是往左右散開。瀏海有額頭支撐,
所以幾乎不會變形。

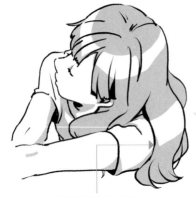

身體呈側躺時,頭髮
會順著肩膀的弧度垂
到地面上。

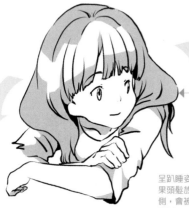

呈趴睡姿勢時,如
果頭髮放在肩膀內
側,會被肩膀壓到
變形。

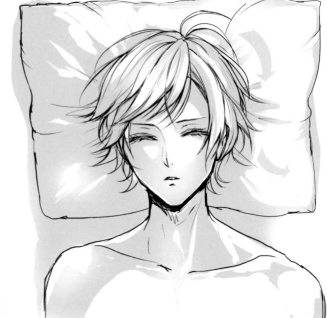

側躺在枕頭上時,
整體的頭髮流線往
下流。

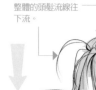

▲仰躺時的短髮。由於頭髮很短,所以髮
型幾乎不會變形。在頭頂區、側髮以及後
髮加上一些散落的髮絲,畫出頭髮微微擴
散的模樣,就能營造出正在睡覺的氛圍。

靠在牆壁上

靠在牆壁上時，頭部碰到牆壁的地方，頭髮會彎曲變形。
頭傾向一側時，瀏海及側瀏海也會朝傾倒的方向垂下。

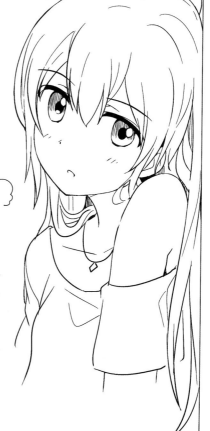

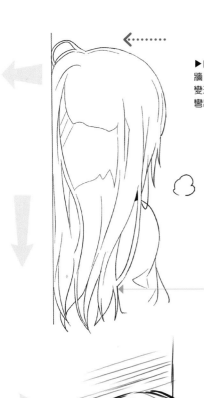

▶由於背對牆壁後腦區貼
牆，使得後面的頭髮扭曲
變形，散落的髮絲也往上
彎出弧度。

因為抵著牆壁所以
頭髮不會散開來，
頭髮看起來好像往
牆壁靠攏。

後面的頭髮也
要配合脖子傾
斜的方向，畫
出垂直向下的
髮梢。

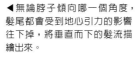

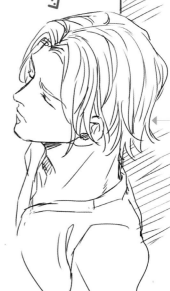

◀無論脖子傾向哪一個角度，
髮尾都會受到地心引力的影響
往下掉，將垂直而下的髮流描
繪出來。

洗頭髮

由於用水把頭髮打濕，所以不會是原本的髮型弧度，而是攏成一束的頭髮。長頭髮的女性將頭髮攏向一側，男生做成後流油頭的風格，看起來就像正在洗頭的髮型。

身體的動向　　頭髮的動向

畫出螺旋狀的髮流線條，讓聚攏的頭髮看起來像一大束。

▶將頭髮從左上方往右側攏的髮流描繪出來，頭髮看上去就是一大束。

就像頭上冒著熱氣一樣，在頭髮上面勾勒出軟綿輕飄的曲線，來表現洗髮精的泡沫。

▶將瀏海或側邊的頭髮全部往後梳。由於濕潤的頭髮貼住頭皮，因此要把手指頭畫在頭髮上面。

擦乾頭髮

由上往下擦乾頭髮時，髮流會順著擦拭的方向流動。若方向改成由下往上，毛巾壓著的頭髮會往上彎。

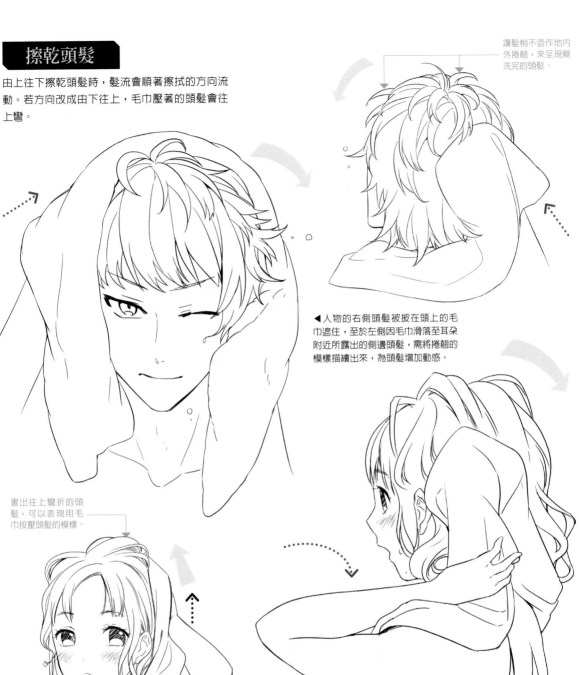

讓髮梢不造作地內外捲翹，來呈現剛洗完的頭髮。

◀人物的右側頭髮被披在頭上的毛巾遮住，至於左側因毛巾滑落至耳朵附近所露出的側邊頭髮，需將捲翹的模樣描繪出來，為頭髮增加動感。

畫出往上彎折的頭髮，可以表現用毛巾按壓頭髮的模樣。

▶畫出用毛巾按壓在左手左右兩側頭髮，以及受力彎折的模樣。在頭頂部及背部的頭髮上隨意加入散落的髮絲，就能展現頭髮洗完後的濕潤感。

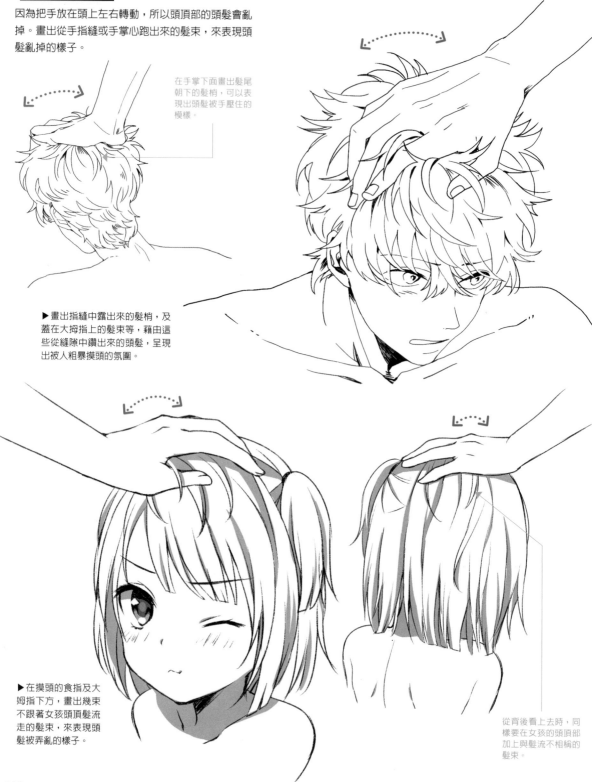

被摸頭

因為把手放在頭上左右轉動,所以頭頂部的頭髮會亂掉。畫出從手指縫或手掌心跑出來的髮束,來表現頭髮亂掉的樣子。

身體的動向　頭髮的動向

在手掌下面畫出髮尾朝下的髮梢,可以表現出頭髮被手壓住的模樣。

▶ 畫出指縫中露出來的髮梢,及蓋在大拇指上的髮束等,藉由這些從縫隙中鑽出來的頭髮,呈現出被人粗暴摸頭的氛圍。

▶ 在摸頭的食指及大拇指下方,畫出幾束不跟著女孩頭頂髮流走的髮束,來表現頭髮被弄亂的樣子。

從背後看上去時,同樣要在女孩的頭頂部加上與髮流不相稱的髮束。

136

脫衣服

在脫T恤等必須穿過脖子的衣服時，頭髮先碰到衣服的領口，然後出現勾到頭髮、瀏海掀起等情形。

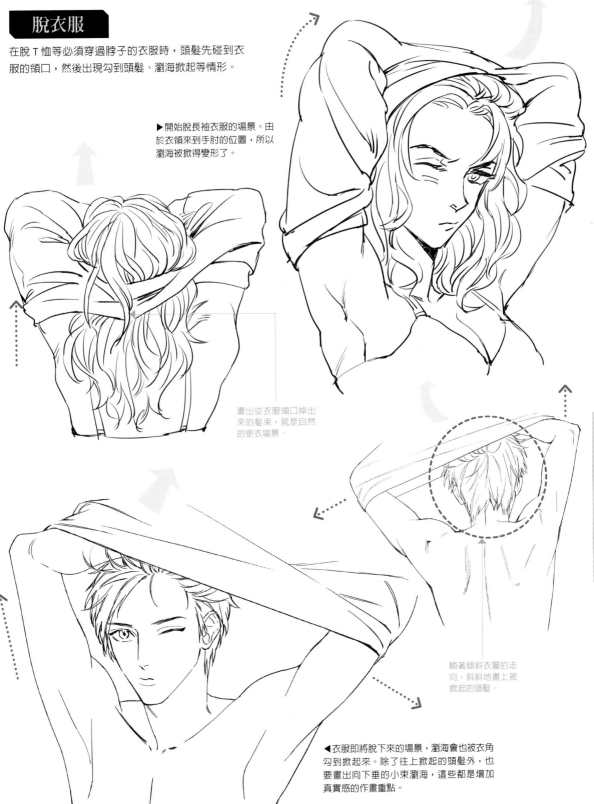

▶開始脫長袖衣服的場景。由於衣領來到手肘的位置，所以瀏海被掀得變形了。

畫出從衣服領口掉出來的髮束，就是自然的更衣場景。

順著傾斜衣擺的走向，斜斜地畫上被掀起的頭髮。

◀衣服即將脫下來的場景，瀏海會也被衣角勾到掀起來。除了往上掀起的頭髮外，也要畫出向下垂的小束瀏海，這些都是增加真實感的作畫重點。

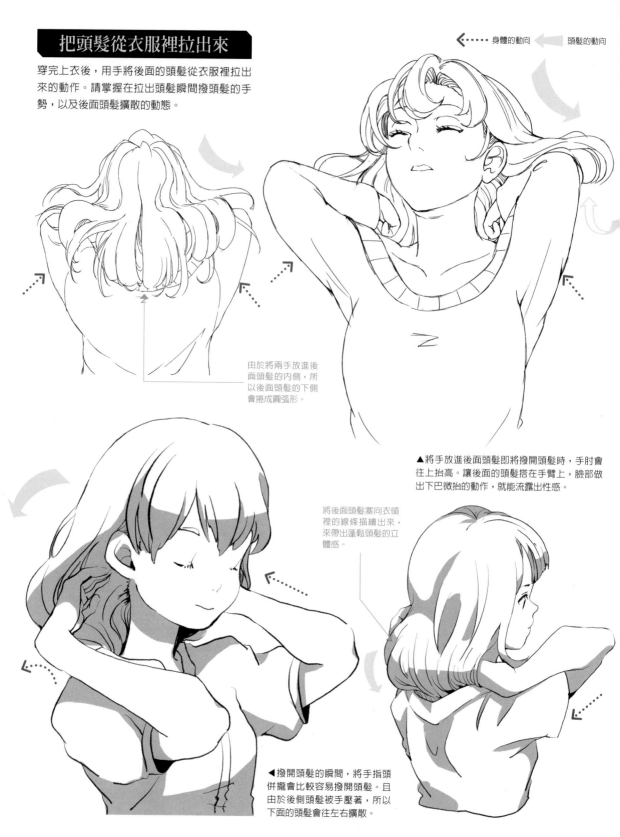

把頭髮從衣服裡拉出來

穿完上衣後，用手將後面的頭髮從衣服裡拉出來的動作。請掌握在拉出頭髮瞬間撥頭髮的手勢，以及後面頭髮擴散的動態。

身體的動向 ← 頭髮的動向

由於將兩手放進後面頭髮的內側，所以後面頭髮的下側會捲成圓弧形。

▲將手放進後面頭髮即將撥開頭髮時，手肘會往上抬高。讓後面的頭髮搭在手臂上，臉部做出下巴微抬的動作，就能流露出性感。

將後面頭髮塞向衣領裡的線條描繪出來，來帶出蓬鬆頭髮的立體感。

◀撥開頭髮的瞬間，將手指頭併攏會比較容易撥開頭髮。且由於後側頭髮被手壓著，所以下面的頭髮會往左右擴散。

戴帽子

帽子戴得越低，頭髮被壓得越緊，髮梢自然往外翹。雖然帽子將頭頂部周圍隱藏起來，仍然可以用瀏海及側瀏海來表現角色特色。

讓盤起的髮梢帶有捲度，來為頭髮增加動感。

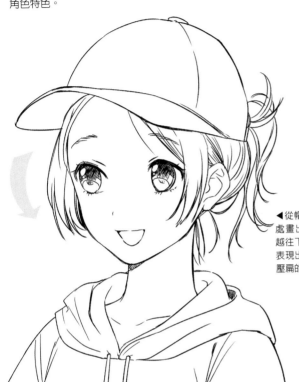

◀從帽子與頭部的交界處畫出瀏海和側瀏海，越往下走髮量越多，來表現出上側頭髮被帽子壓扁的情形。

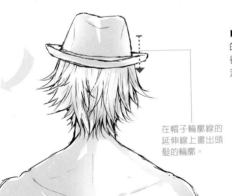

在帽子輪廓線的延伸線上畫出頭髮的輪廓。

▶畫出頭上戴有帽緣的帽子，來表現頭髮從帽子裡向外翹的髮流線條。

139

圍圍巾

把頭髮和圍巾一起圍住脖子。若是長髮，會使頭
髮變形並增加分量感；若是短髮，後頸處附近的
頭髮會左右亂翹。

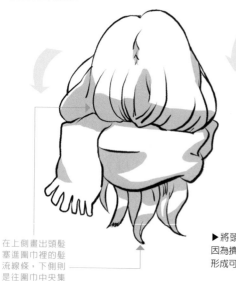

在上側畫出頭髮
塞進圍巾裡的髮
流線條，下側則
是往圍巾中央集
中的髮束。

▶將頭髮包在圍巾裡，頭髮
因為擠壓的關係而拱起蓬鬆，
形成可愛的髮型輪廓。

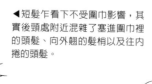

◀短髮乍看下不受圍巾影響，其
實後頸處附近混雜了塞進圍巾裡
的頭髮、向外翹的髮梢以及往內
捲的頭髮。

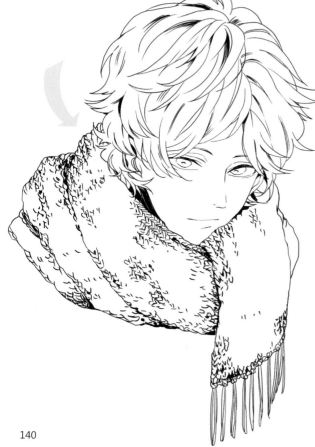

圍巾周圍的頭髮，髮束
呈橫向外擴弧度，至於
受到圍巾擠壓的頭髮，
看起來像縮起來一樣。

戰鬥中的頭髮動態

攻擊對手或受到攻擊時，為了讓動作具有說服力，必須同時賦予身體和頭髮動感。在這章節中，讓我們以常見的戰鬥場景為例，仔細觀察頭髮的動態吧！

身體的動向　頭髮的動向

攻擊

攻擊時身體會前傾，頭髮受到空氣阻力的影響瞬間往後流。想像風從攻擊的方向吹過來，就能輕易地畫出頭髮的流線。

從髮旋畫出一小撮一小撮帶有弧度的頭髮，來表現頭頂頭髮飄起的模樣。

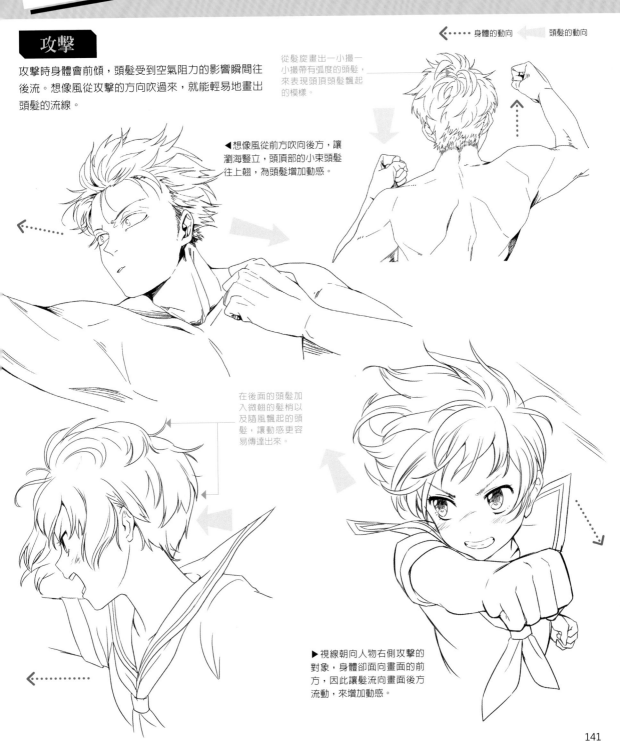

◀想像風從前方吹向後方，讓瀏海豎立，頭頂部的小束頭髮往上翹，為頭髮增加動感。

在後面的頭髮加入微翹的髮梢以及隨風飄起的頭髮，讓動感更容易傳達出來。

▶視線朝向人物右側攻擊的對象，身體卻面向畫面的前方，因此讓髮流向畫面後方流動，來增加動感。

受到攻擊

當身體受到強烈衝擊，會使整體頭髮顯得凌亂。遭
受衝擊而移動時，頭髮會流向身體前方。挨打時，
頭髮會飄在空中或往上翹起。

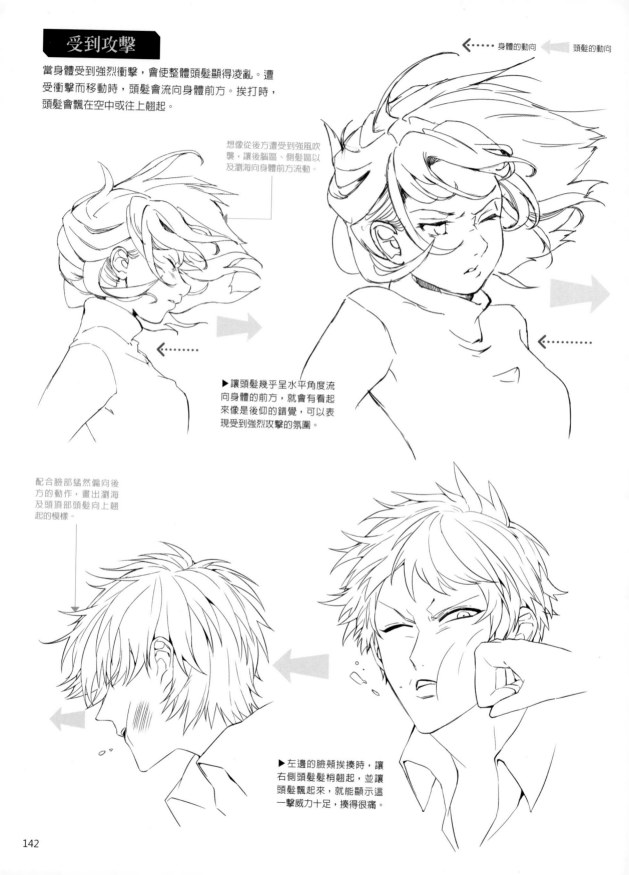

身體的動向　　頭髮的動向

想像從後方遭受到強風吹
襲，讓後腦區、側髮區以
及瀏海向身體前方流動。

▶讓頭髮幾乎呈水平角度流
向身體的前方，就會有看起
來像是後仰的錯覺，可以表
現受到強烈攻擊的氛圍。

配合臉部猛然偏向後
方的動作，畫出瀏海
及頭頂部頭髮向上翹
起的模樣。

▶左邊的臉頰挨揍時，讓
右側頭髮髮梢翹起，並讓
頭髮飄起來，就能顯示這
一擊威力十足，揍得很痛。

142

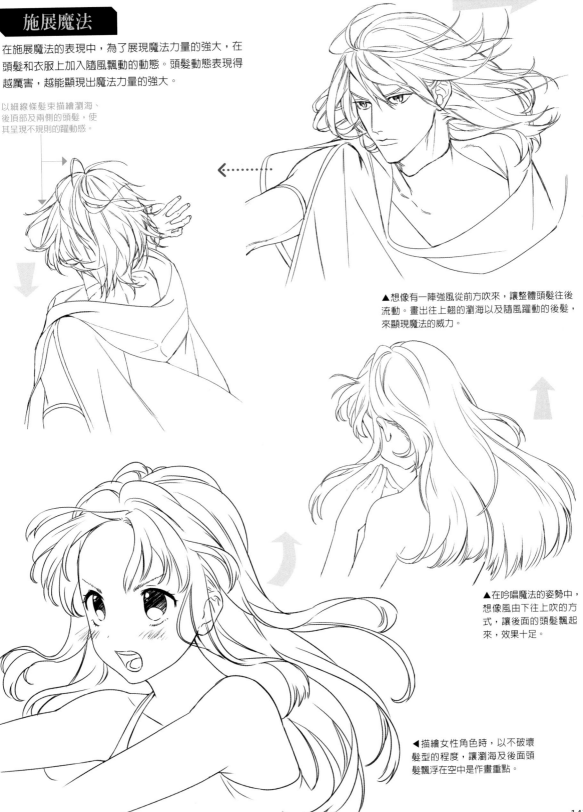

施展魔法

在施展魔法的表現中，為了展現魔法力量的強大，在頭髮和衣服上加入隨風飄動的動態。頭髮動態表現得越厲害，越能顯現出魔法力量的強大。

以細線條髮束描繪瀏海、後頂部及兩側的頭髮，使其呈現不規則的躍動感。

▲想像有一陣強風從前方吹來，讓整體頭髮往後流動。畫出往上翹的瀏海以及隨風躍動的後髮，來顯現魔法的威力。

▲在吟唱魔法的姿勢中，想像風由下往上吹的方式，讓後面的頭髮飄起來，效果十足。

◀描繪女性角色時，以不破壞髮型的程度，讓瀏海及後面頭髮飄浮在空中是作畫重點。

143

被拋飛

被彈開或拋開而往後飛時，受到空氣阻力的影響，
頭髮會從後方流向前方。

← ‥‥‥‥‥ 身體的動向 ← 頭髮的動向

由於後腦區的頭髮被綁成
雙馬尾固定住，所以即使
受到強烈的空氣阻力，也
幾乎不會變形。

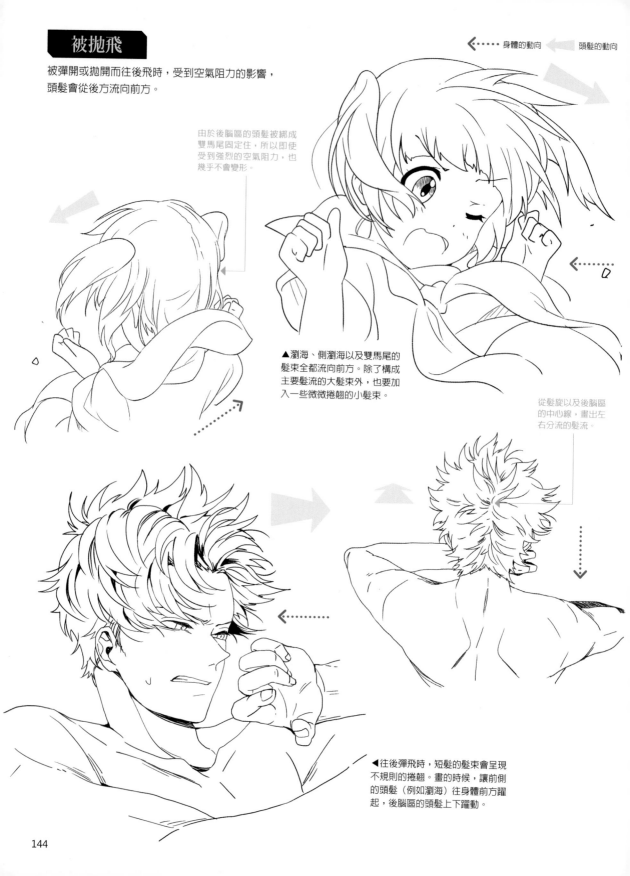

▲瀏海、側瀏海以及雙馬尾的
髮束全都流向前方。除了構成
主要髮流的大髮束外，也要加
入一些微微捲翹的小髮束。

從髮旋以及後腦區
的中心線，畫出左
右分流的髮流。

◀往後彈飛時，短髮的髮束會呈現
不規則的捲翹。畫的時候，讓前側
的頭髮（例如瀏海）往身體前方躍
起，後腦區的頭髮上下躍動。

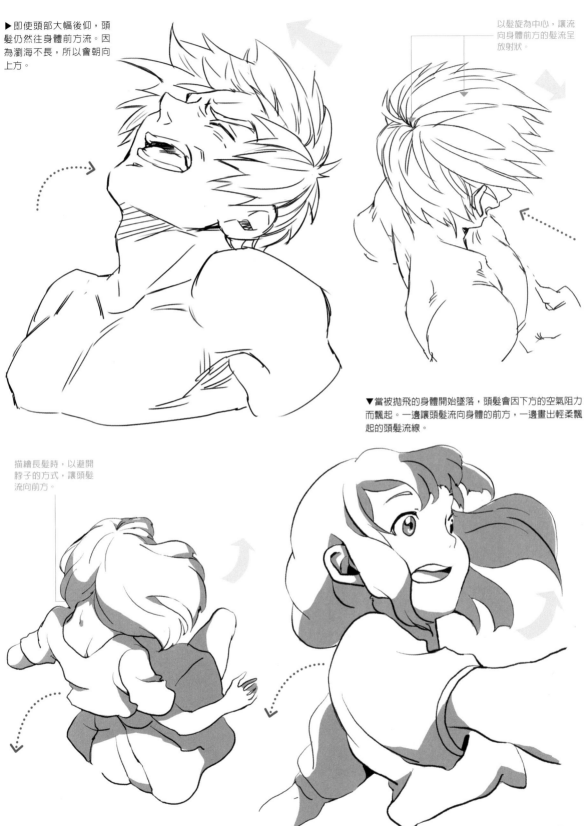

▶即使頭部大幅後仰，頭髮仍然往身體前方流。因為瀏海不長，所以會朝向上方。

以髮旋為中心，讓流向身體前方的髮流呈放射狀。

▼當被拋飛的身體開始墜落，頭髮會因下方的空氣阻力而飄起。一邊讓頭髮流向身體的前方，一邊畫出輕柔飄起的頭髮流線。

描繪長髮時，以避開脖子的方式，讓頭髮流向前方。

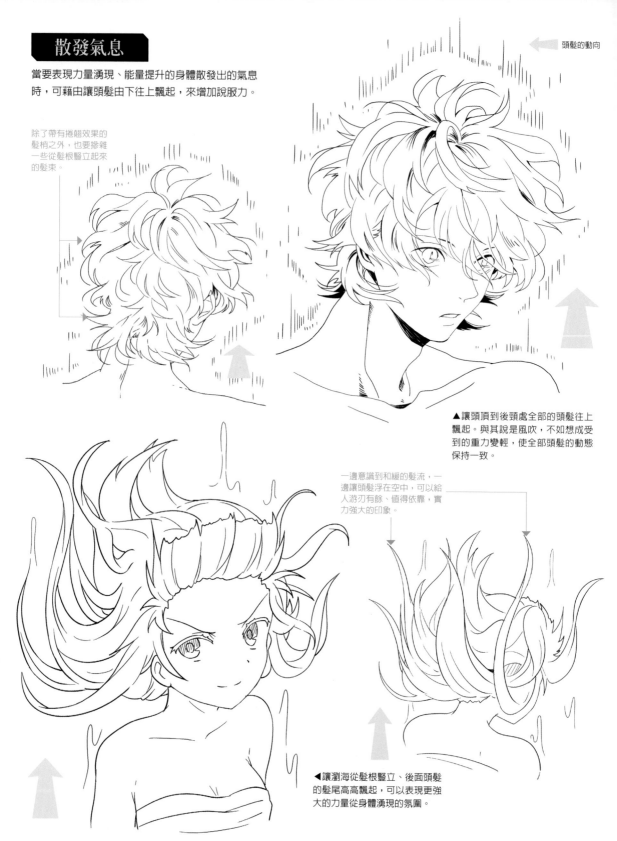

散發氣息

當要表現力量湧現、能量提升的身體散發出的氣息時，可藉由讓頭髮由下往上飄起，來增加說服力。

頭髮的動向

除了帶有捲翹效果的髮梢之外，也要摻雜一些從髮根豎立起來的髮束。

▲讓頭頂到後頸處全部的頭髮往上飄起。與其說是風吹，不如想成受到的重力變輕，使全部頭髮的動態保持一致。

一邊意識到和緩的髮流，一邊讓頭髮浮在空中，可以給人游刃有餘、值得依靠，實力強大的印象。

◀讓瀏海從髮根豎立、後面頭髮的髮尾高高飄起，可以表現更強大的力量從身體湧現的氛圍。

第4章
賦予角色魅力的畫法

以頭髮的飄動方式展現人物特色

希望直立不動的姿勢看起來更有派頭，只要為頭髮增添動感，就能突顯角色魅力。首先利用隨風飄動的效果，來描繪與動感招牌動作相應的招牌髮型。

正面受風吹拂飄動

讓頭髮隨風從正面向後方飄盪，可以帶給人威風凜凜、英勇、爽快等正面積極的印象。

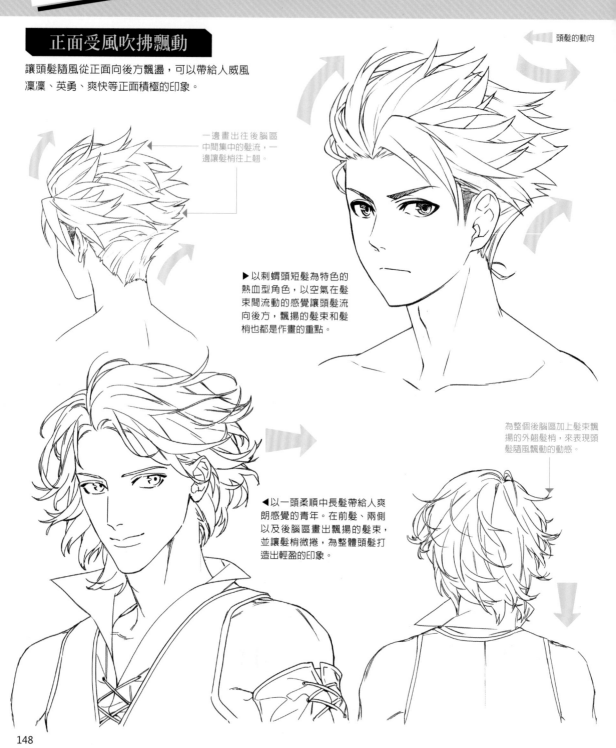

頭髮的動向

一邊畫出往後腦區中間集中的髮流，一邊讓髮梢往上翹。

▶以刺蝟頭短髮為特色的熱血型角色，以空氣在髮束間流動的感覺讓頭髮流向後方，飄揚的髮束和髮梢也都是作畫的重點。

◀以一頭柔順中長髮帶給人爽朗感覺的青年。在前髮、兩側以及後腦區畫出飄揚的髮束，並讓髮梢微捲，為整體頭髮打造出輕盈的印象。

為整個後腦區加上髮束飄揚的外翻髮梢，來表現頭髮隨風飄動的動感。

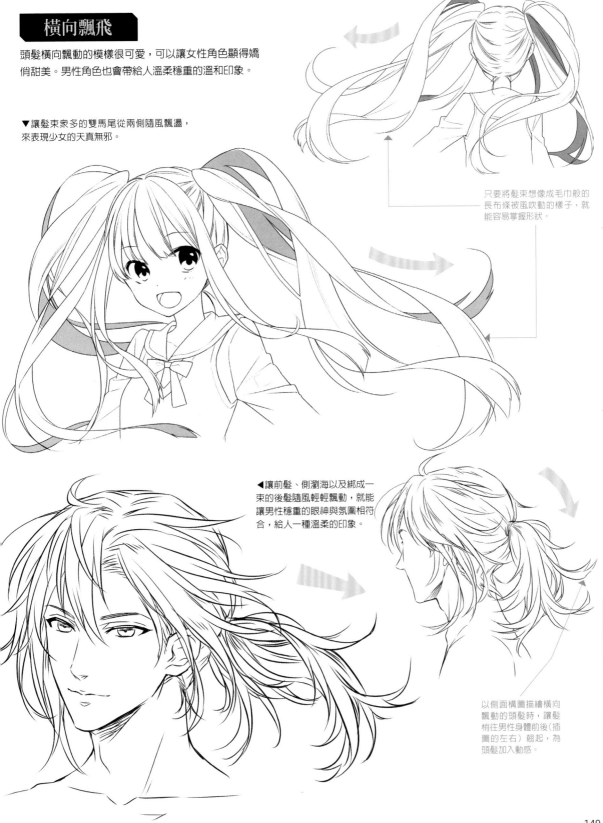

橫向飄飛

頭髮橫向飄動的模樣很可愛，可以讓女性角色顯得嬌俏甜美。男性角色也會帶給人溫柔穩重的溫和印象。

▼讓髮束眾多的雙馬尾從兩側隨風飄盪，
來表現少女的天真無邪。

只要將髮束想像成毛巾般的長布條被風吹動的樣子，就能容易掌握形狀。

◀讓前髮、側瀏海以及綁成一束的後髮隨風輕輕飄動，就能讓男性穩重的眼神與氛圍相符合，給人一種溫柔的印象。

以側面構圖描繪橫向飄動的頭髮時，讓髮梢往男性身體前後（插圖的左右）翹起，為頭髮加入動感。

149

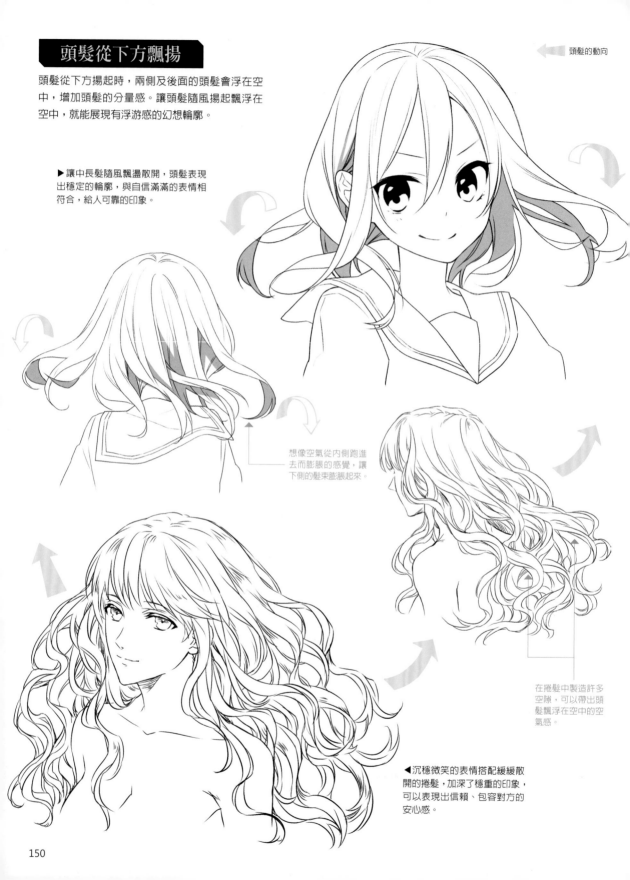

頭髮從下方飄揚

頭髮從下方揚起時，兩側及後面的頭髮會浮在空中，增加頭髮的分量感。讓頭髮隨風揚起飄浮在空中，就能展現有浮游感的幻想輪廓。

頭髮的動向

▶讓中長髮隨風飄盪散開，頭髮表現出穩定的輪廓，與自信滿滿的表情相符合，給人可靠的印象。

想像空氣從內側跑進去而膨脹的感覺，讓下側的髮束膨脹起來。

在捲髮中製造許多空隙，可以帶出頭髮飄浮在空中的空氣感。

◀沉穩微笑的表情搭配緩緩散開的捲髮，加深了穩重的印象，可以表現出信賴、包容對方的安心感。

150

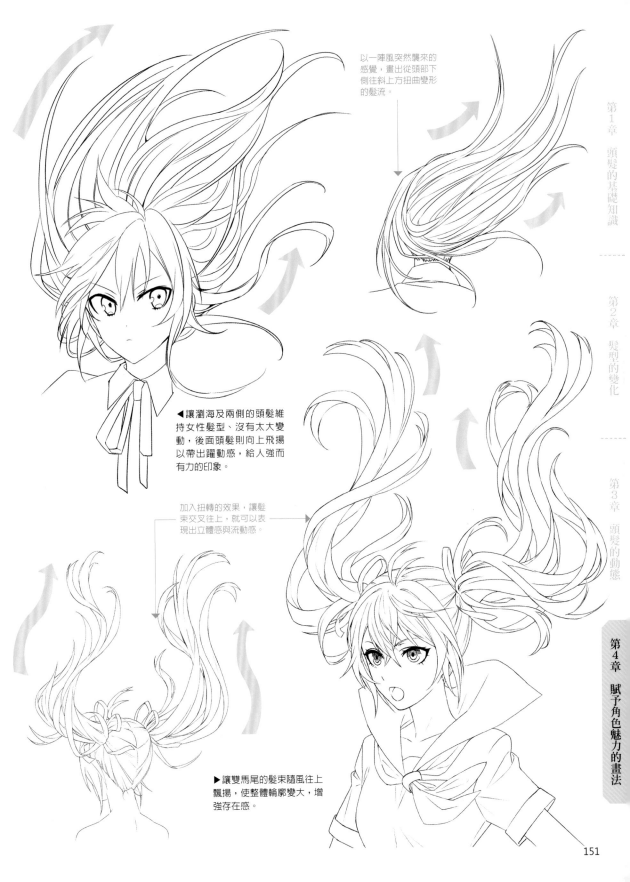

以一陣風突然襲來的感覺，畫出從頭部下側往斜上方扭曲變形的髮流。

◀讓瀏海及兩側的頭髮維持女性髮型、沒有太大變動，後面頭髮則向上飛揚以帶出躍動感，給人強而有力的印象。

加入扭轉的效果，讓髮束交叉往上，就可以表現出立體感與流動感。

▶讓雙馬尾的髮束隨風往上飄揚，使整體輪廓變大，增強存在感。

用彈跳的動態表現情感

頭髮飄動能夠表現出角色的特色及氛圍，相對於此，透過身體的動作讓頭髮產生躍動，則可以表現出角色的心情。以動靜兩種動作為例，來觀察心情上的差異。

用跳躍來表現活力

全身跳起來讓頭髮躍動彈跳的姿勢。讓髮束以扭曲的形狀躍起，可以讓開心快樂的正面情緒顯現在頭髮上。

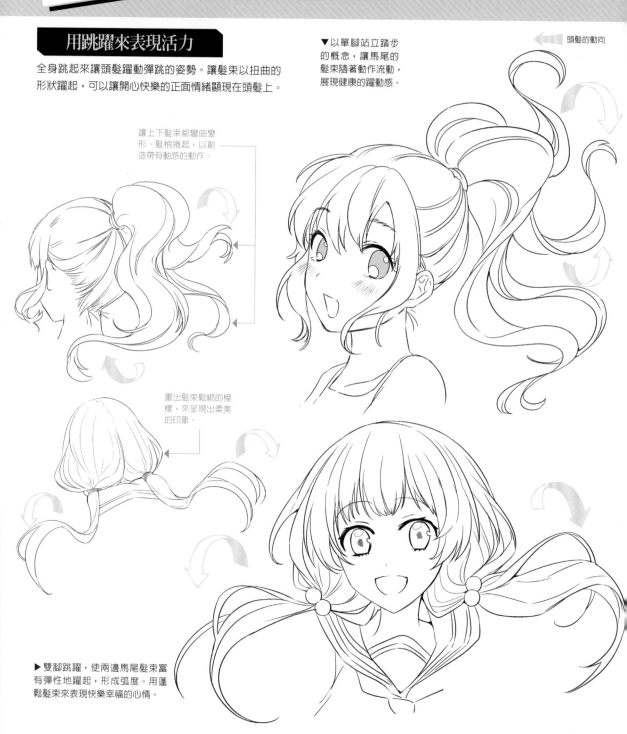

讓上下髮束都彎曲變形、髮梢捲起，以創造帶有動感的動作。

畫出髮束鬆綁的模樣，來呈現出柔美的印象。

▼以單腳站立踏步的概念，讓馬尾的髮束隨著動作流動，展現健康的躍動感。

頭髮的動向

▶雙腳跳躍，使兩邊馬尾髮束富有彈性地躍起，形成弧度。用蓬鬆髮束來表現快樂幸福的心情。

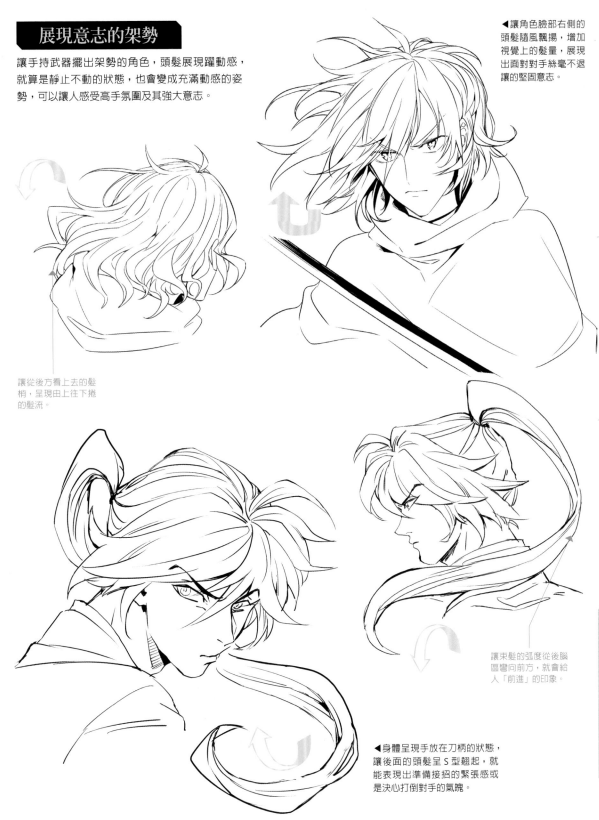

展現意志的架勢

讓手持武器擺出架勢的角色，頭髮展現躍動感，就算是靜止不動的狀態，也會變成充滿動感的姿勢，可以讓人感受高手氛圍及其強大意志。

◀讓角色臉部右側的頭髮隨風飄揚，增加視覺上的髮量，展現出面對對手絲毫不退讓的堅固意志。

讓從後方看上去的髮梢，呈現由上往下捲的髮流。

讓束髮的弧度從後腦區彎向前方，就會給人「前進」的印象。

◀身體呈現手放在刀柄的狀態，讓後面的頭髮呈S型翹起，就能表現出準備接招的緊張感或是決心打倒對手的氣魄。

頭髮的表現變化

可以藉由風的飄動和充滿彈性的躍動，組合出好看的髮型。無論是靜止的姿勢還是動作中的姿勢，讓我們學習如何在豐富多彩的情景中，突顯出角色魅力的頭髮描繪技巧。

靜止的姿勢

即使是站立擺出架勢等沒有大幅動作的身體姿勢，只要為頭髮增加一些動態（例如讓辮子富有彈性地躍動、髮絲隨風飄逸等等），就可以增強角色的存在感。

▶讓編成三股辮的後面頭髮，以流線弧度彈跳至肩膀高度的位置，就能讓人感覺到出大招前的魄力。

頭髮的動向

配合後面頭髮的彈跳方向，讓側邊的頭髮飄向同一方向，可以帶出髮流的統一感。

畫出從髮旋到身體前方呈放射狀的髮流，給人一種角色把注意力放在前方的感覺。

▶畫出高舉的手以及隨風飄向前方的頭髮流線，來醞釀出身懷特殊能力的威勢。

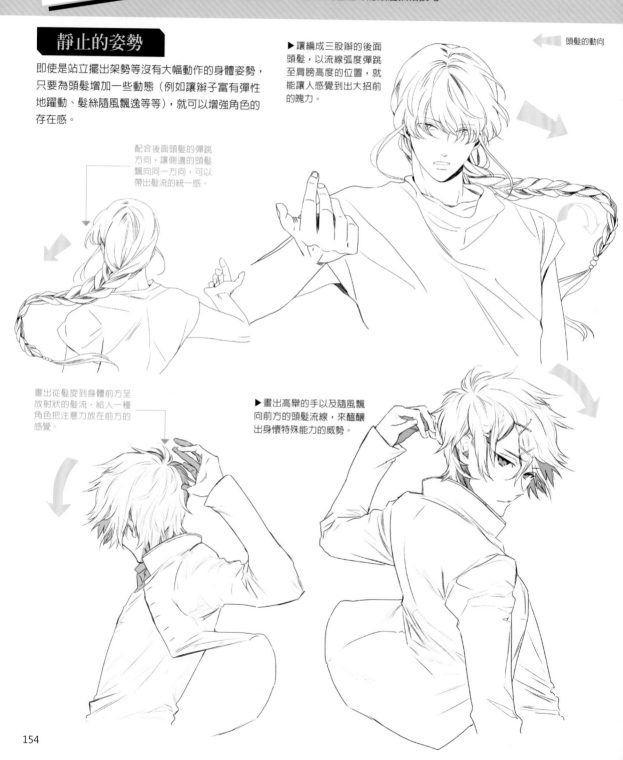

在髮束中間裝飾上蝴蝶結以及花朵造型的髮飾，強調女孩形象。

▲讓長髮呈波浪狀，以水平高度流向後方，透過頭髮的流動突顯出女性特質，就是充滿魅力的人物肖像圖。

像是微微揚起的雙馬尾，以及緩緩流向後方的後髮等，讓整體頭髮呈現和緩的流線輪廓，就能表現出內在神秘力量強大，足以應付任何狀況。

▲讓下方飄散上來的雙馬尾和後面頭髮隨風飄逸，來詮釋表情及頭髮都充滿自信的氛圍。

第4章　賦予角色魅力的畫法

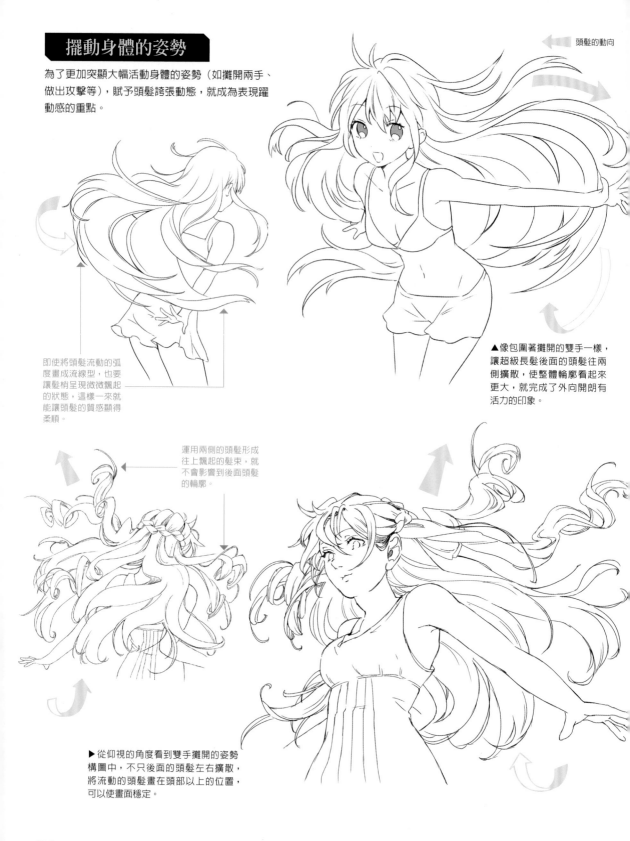

擺動身體的姿勢

為了更加突顯大幅活動身體的姿勢（如攤開兩手、做出攻擊等），賦予頭髮誇張動態，就成為表現躍動感的重點。

頭髮的動向

即使將頭髮流動的弧度畫成流線型，也要讓髮梢呈現微微飄起的狀態，這樣一來就能讓頭髮的質感顯得柔順。

▲像包圍著攤開的雙手一樣，讓超級長髮後面的頭髮往兩側擴散，使整體輪廓看起來更大，就完成了外向開朗有活力的印象。

運用兩側的頭髮形成往上飄起的髮束，就不會影響到後面頭髮的輪廓。

▶從仰視的角度看到雙手攤開的姿勢構圖中，不只後面的頭髮左右擴散，將流動的頭髮畫在頭部以上的位置，可以使畫面穩定。

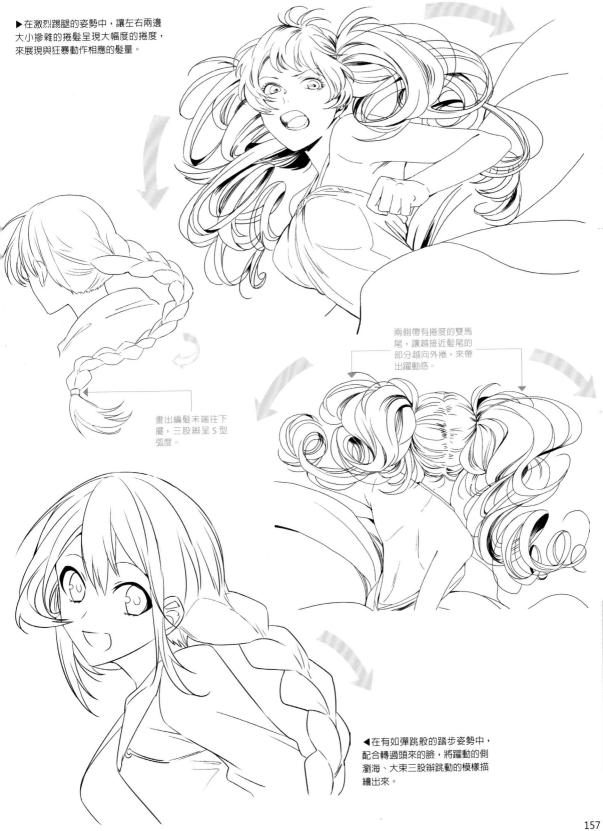

▶在激烈踢腿的姿勢中，讓左右兩邊大小摻雜的捲髮呈現大幅度的捲度，來展現與狂暴動作相應的髮量。

畫出編髮末端往下擺，三股辮呈S型弧度。

兩側帶有捲度的雙馬尾，讓越接近髮尾的部分越向外捲，來帶出躍動感。

◀在有如彈跳般的踏步姿勢中，配合轉過頭來的臉，將躍動的側瀏海、大束三股辮跳動的模樣描繪出來。

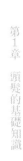

頭髮與情感

就像藉由彈跳的頭髮動態（P.152）做的說明那樣，頭髮的動態能夠讓人藉此理解角色的心情。本書最後，要介紹人類共通的六種情感以及頭髮的表現。

喜

心情興奮、洋溢喜悅的感覺，讓頭髮增加擴散開來的動態感。

一邊注意興奮的心情，讓髮束飄散開來，一邊畫出大小分明的髮梢。

怒

想像怒氣升起沸騰的樣子，讓頭髮膨脹。

髮束從內側受到壓力往外擴散的感覺，讓髮梢往內彎。

哀

以感到沮喪、心情低落時頭低低的感覺，讓髮尾朝下。

髮梢過度內彎會變成可愛的髮型，所以要畫成朝向正下方的細長髮束。

驚訝

以受到驚嚇或衝擊的感覺，畫出豎立或飄在空中的頭髮。

一邊注意受到驚嚇說不出話來的心情，一邊描繪飄浮在空中的頭髮。

恐懼

根據坐立不安、無法平靜下來的樣子，畫出散亂得不成樣子的髮絲。

畫出從後面頭髮四散開來的頭髮，以及垂在肩上的細細髮束。

厭惡

將厭惡、拒絕的否定心情，表現在尖銳僵硬的髮梢上。

以直線勾勒髮梢，帶給人一種僵硬、尖銳的印象。

Illustrator Profile

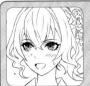

洋歩
カバーイラスト、P5、7〜8、20 〜 21、40、56、60、88 〜 89、148、151

- http://shibaction.tumblr.com/
- http://www.pixiv.net/member.php?id=125048

あざら
P2、87、93、97、100、105、111、113、121、130、138、142、156

- http://www.pixiv.net/member.php?id=4234655

荻野アつき
P2、6、23、25、27〜28、31、41、43、46、48、57、65、67、69、85、86、96、102、113、122、135、139、141、143、152、156、158

- http://oginoatsuki.moo.jp/

荻pote
P6、9、38、47、54、58、61、66、85、91、101、117、125、128、133、144、146〜147、155

- http://www3.hp-ez.com/hp/milky-been/
- http://www.pixiv.net/member.php?id=2131660

黒豆まめこ
P2、39、49、72、77〜78、94、96、103、107、119、123、125、129、131

- http://krmm1813.tumblr.com/
- http://www.pixiv.net/member.php?id=1305140

子清
P2、27、33、35、72〜73、75、84、91、94、98、101〜102、106、112、115〜116、119〜120、122、127、133〜134、137、145、147、153〜158

- http://zesnoe.tumblr.com/
- http://www.pixiv.net/member.php?id=238606

さばるどろ
P37、50、74、79、149〜150

- http://mbd.mods.jp/
- http://sea-doro.tumblr.com/

すずこ
P9、70、75〜76、78、80、82〜83、104〜105、108、121、126、129、132、139

- http://suzukossss.tumblr.com/
- http://www.pixiv.net/member.php?id=15428859

なーこ
P9、23、25、29、31、33、35、44、50、53、63、70、74、76、93、115、117、137、143、148、158

- http://noaaako.tumblr.com/
- http://www.pixiv.net/member.php?id=48457

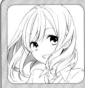

naoto
P4 〜 5、9、12 〜 13、18〜19、23 〜 24、27、29、31、40〜43、48、52、55 〜 56、59、62 〜 63、65、84、99、116、126、149〜150、158

- http://naoto5555.tumblr.com/
- http://www.pixiv.net/member.php?id=246106

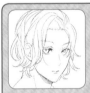

なな
P6、9、37、41 〜 42、49、55、77、81、83

- http://www.pixiv.net/member.php?id=3369423

煮たか
P6、22、26 〜 27、29、31、33〜34、68、71、86、92、97、109、111 〜 112、128、135、142、151〜153、157〜158

- https://twitter.com/2tkinfo

ねむりねむ
P9、30、38、40、44 〜 46、51、95、104、106、108 〜 109、114、118、123、127、131、134、136

- http://remoon.iza-yoi.net/
- http://www.pixiv.net/member.php?id=1114585

野崎つばた
P52、61、64、147、154〜155

- http://tsubatako.jimdo.com/
- http://www.pixiv.net/member.php?id=1773916

hagi
P5、10 〜 11、14 〜 17、32、35、87、90、92、95、99〜100、110、118、124、130、136、140 〜 141、144、146、154、157 〜 158

- http://www.pixiv.net/member.php?id=2249236
- https://twitter.com/hagi_potato

homa
P29、38、47、51、53 〜 54、58、60、69、71、73

- http://osakanoma.tumblr.com/
- http://www.pixiv.net/member.php?id=1879727

百舌まめも
P2、7、36 〜 37、68、79〜82

- https://twitter.com/mozmam

ゆの
P23、25、27、29、31、33、35、39、45、57、59、62、64、66 〜 67、87、90、98、103、107、110、114、120、124、132、138、140、145

- http://yuno.jpn.com/
- http://wakame-pic.tumblr.com/

TITLE

百變造型 漫畫人物髮型技巧書

STAFF

出版	瑞昇文化事業股份有限公司
作者	STUDIO HARD Deluxe
譯者	劉蕙瑜

總編輯	郭湘齡
責任編輯	蔣詩綺
文字編輯	黃美玉　徐承義
美術編輯	孫慧琪
排版	謝彥如
製版	昇昇興業股份有限公司
印刷	皇甫彩藝印刷股份有限公司

法律顧問	經兆國際法律事務所　黃沛聲律師

戶名	瑞昇文化事業股份有限公司
劃撥帳號	19598343
地址	新北市中和區景平路464巷2弄1-4號
電話	(02)2945-3191
傳真	(02)2945-3190
網址	www.rising-books.com.tw
Mail	deepblue@rising-books.com.tw

本版日期	2018年6月
定價	350元

ORIGINAL JAPANESE EDITION STAFF

裝丁・本文デザイン	松本優典、汐田彩貴（スタジオ・ハードデラックス）
編集	石川悠太、笹口真幹（スタジオ・ハードデラックス）

國家圖書館出版品預行編目資料

百變造型 漫畫人物髮型技巧書 /
STUDIO HARD Deluxe作；劉蕙瑜譯. --
初版. -- 新北市：瑞昇文化, 2018.01
160面；18.2 x 25.7公分
ISBN 978-986-401-213-8(平裝)

1.漫畫 2.繪畫技法

947.41　　　　　　　　　106022520